내 마음 다독다독,
그림 한 점

내 마음 다독다독,
그림 한 점

초판 1쇄 발행 2015년 4월 20일
초판 2쇄 발행 2015년 8월 10일

지은이 이정아
펴낸이 이지은
펴낸곳 팜파스
기획편집 박선희
디자인 박진희
마케팅 정우룡
인쇄 (주)미광원색사

출판등록 2002년 12월 30일 제10-2536호
주소 서울시 마포구 어울마당로5길 18 팜파스빌딩 2층
대표전화 02-335-3681 **팩스** 02-335-3743
홈페이지 www.pampasbook.com | blog.naver.com/pampasbook
이메일 pampas@pampasbook.com

값 13,800원
ISBN 978-89-98537-90-6 (03600)

이 도서의 국립중앙도서관 출판예정도서목록(CIP)은 서지정보유통지원시스템 홈페이지
(http://seoji.nl.go.kr)와 국가자료공동목록시스템(http://www.nl.go.kr/kolisnet)에서
이용하실 수 있습니다.(CIP제어번호: CIP2015010054)

내 마음 다독다독,
그림 한 점

| 이정아 지음 |

일상을 선물로 만드는 그림산책

팜파스

나
당신
화가

우리의 일상
하지만 누구의 것도 아닌 일상

스물세 살이 되던 해 처음 그림을 만났다. 그때는 미처 몰랐다. 인생의 순간이 퍼즐조각처럼 그림으로 기억될 줄은….

화가는 매일 자신의 작은 집에서 일어나는 별것 없는 일상의 풍경을 담담히 그렸다. 집 안 가득 울려 퍼지는 아이들의 웃음소리와 창가에서 꾸벅꾸벅 조는 평온한 한낮, 한껏 차려입고 찍은 가족사진, 산책길에 바람개비를 날리는 지극히 평

범한 하루. 그러나 우연한 사건과 보잘 것 없던 소소한 일상은 그림 속에서 소중하고 다정한 시간이 되어 반짝반짝 빛나고 있었다. 그림을 보며 나였어도 그곳의 시간과 모습을 담았을 거라 생각했다. 화가의 마음이 나와 너무 닮아서 그림을 보며 웃다가 운다.

오늘이 어제 같은 그저 그런 일상 속에서 의미를 찾기란 쉽지 않다. 모든 만남은 설렘이 아니고 인생은 되는 일 없이 갑갑하기만 하다. 무엇도 될 수 없고 무엇도 이룰 수 없을 것 같은 기분. 그때마다 그림은 나에게 말을 걸어 주었다. 누구에게나 그림 같은 일상이 존재한다고. 당신에게도 소중한 순간이 있음을 잊지 말라고. 그러니 이 선물 같은 일상을 온전히 만끽하라고 말이다. 그것만 생각하면 마음속 깊이 안심이 된다. 내게 그랬듯 그림은 언제나 당신 편이 되어줄 것이다.

CONTENTS

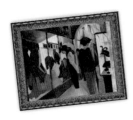
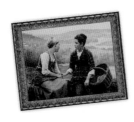

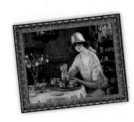

PART THREE
하루에 탐닉 하나,
일상의 기쁨 하나
- 취향의 발견

PART FOUR
그래도 추억이 있어 다행이야
- 그리움이 필요한 시간

나,
잘하고
있는
걸까

◆

도시를 간직하는 법

조르주 드 라 투르
Georges de LA Tour,
1593~1652

17세기 프랑스
사실주의 화가.
빛과 어둠의 대비를 통한
극적 효과 키아로스쿠로
(chiaroscuro·명암법)의
대가로 경건하고
관조적인 종교화와
세상을 풍자한
풍속화를 주로 그렸다.
뛰어난 빛의 사용,
세밀하고 사실적인 표현기법,
단순화된 형태로
당대 큰 인기를 끌었으나
미술사에서 오랫동안 잊혀졌다
20세기 들어 재발견됐다.

가로수길
점쟁이의
대 반전

" 내 눈에 흙이 들어가기
전까지 이 결혼은 절대 안 돼!"

잘 진행되는가 싶었는데 어느 날 남자의 어머니가 결혼을 반대
하고 나섰다. 이미 혼담까지 오간 상황에서 갑작스럽게 벌어진 일
이었다. 반대는 예상보다 완강했는데 급기야는 남자의 어머니가
머리를 싸매고 드러눕기까지 하셨단다. 반대의 이유는 집안도, 직

장도, 학벌도 아닌 '궁합' 때문이었다.

용한 점쟁이가 있다고 해서 찾아간 것이 화근이었다. 점쟁이는 "여자에게 남자가 끊이지 않아 아들이 맘고생을 엄청나게 할 텐데 괜찮겠냐?"면서 고개를 절레절레 흔들었다고 한다. 심지어 두 사람 사이에는 '재앙'이라고 표현할 수밖에 없는 원진살이 껴 있다며 "이 결혼 시키면 당신 아들 죽어!"라고 소리쳤단다. 남자의 어머니는 그 길로 진행하던 결혼을 당장 중단시켰다.

"요즘 같은 세상에 궁합 때문에 결혼을 반대하는 게 말이 되니?"
얼마나 놀랐던지 마시던 커피를 쏟을 뻔했다.
"어이없지만 사실이야. 나 어떻게 해야 돼?"
친구는 울먹이고 있었다. 걱정 말라고 위로했지만 그녀가 앞으로 겪게 될 만만치 않을 맘고생에 마음이 짠해졌다. 우리 모두의 예상대로 반대는 계속됐다. 시간이 지날수록 친구의 얼굴에서 웃음이 사라졌다.

그러던 어느 날 한동안 두문불출하던 그녀에게 연락이 왔다. 신 내림을 받은 지 얼마 안 된 '신빨' 좋은 무당을 어렵게 찾아냈으니 함께 가달라는 부탁이었다. 나는 기겁했지만 친구가 회사 앞까지 찾아와 울며불며 통사정을 하는 탓에 결국 더 이상 거절하지 못하

고 승낙해버렸다. 그렇게 해서 지금껏 점이라고는 포춘쿠키가 전부였던 내가 난생 처음 향내 가득한 '리얼 점집'에 발을 들여놓게 되었다.

점집은 강남 한복판에 자리하고 있었다. 10분만 걸어 나가면 가로수길이 나오는 평범한 다세대 주택으로 간판도 卍 표시도 없었다. 제대로 찾아온 게 맞는지 의심이 들 정도였다. 게다가 우리를 맞이한 남자는 후줄근한 추리닝 바람이었다. 무속인이라기보다는 백수 삼촌을 연상케 하는 모습이었다. 내가 미심쩍은 표정을 거두지 못하자 친구는 "이렇게 은밀하게 운영하는 곳이야말로 진짜야!"라며 호들갑을 떨었다. 그러면서 "원래 신명한 무당일수록 겉모습에 큰 의미를 두지 않는 법이니 제대로 찾아온 것이 맞다."며 나를 안심시켰다.

"지금은 안 되겠으니 두 시간 뒤에 오세요."
미안한 기색도 없었고 이유도 말하지 않았다. 마침내 마주 앉아서는 "어디 봅시다. 근데 둘 중에 누구?"라며 존대와 반말을 오갔다. 이런 십장생 같은 무례함이란. 그 후 그의 입에서 나온 말은 영화 속 무당 전용 대사 수준이었다. 친척 중에 요절한 양반이 있고, 사주에 살이 꼈다니. 나는 하마터면 웃음을 터트릴 뻔했다. 그럼 그렇지. 하지만 비웃음이 놀람으로 바뀐 건 한순간이었는데, 몇 번의 실

수 끝에 그가 "이 결혼, 남자 쪽 엄마가 막고 있고만!"이라는 그야말로 눈이 번쩍 뜨일 만한 강력한 한 방을 날린 것이다.

결론부터 말하자면 무당은 "둘의 궁합이 그렇게 최악은 아니며 자신이 시키는 대로만 하면 별 탈 없이 결혼도 할 수 있다."는 말로 친구를 기쁘게 만들었다. "그럼 이 친구 사주는 어때요? 결혼은 언제쯤 할 수 있을 것 같아요?" 친구는 복채를 두둑히 내밀며 내 사주까지 챙겼다. 같이 와준 보답이라고 했다. 딱히 내키진 않았지만 궁금한 것도 사실이었다. 하지만 그는 나에 대해 "돈이 남자를 대신하는 사주라 화려하지만 외로운 팔자!"라며 "결혼운은 이십대에 두 번 있었으나 때를 놓쳤으니 앞으로는 힘들겠고 웬만하면 혼자 사는 게 낫다."라는 저주에 가까운 점괘를 늘어놓았다. 동쪽으로 가면 백마 탄 왕자가 기다리고 있다든지 로또에 당첨될 대운이 있다는 식의 대답을 바란 건 아니지만 이건 너무했다.

"나 교회 다닌다니까!" 난 그렇게 씩씩거리며 집으로 돌아왔다. 당연히 그의 말을 믿지 않았지만 한동안 찜찜한 기분이 가시지 않았다.

그 후 친구는 남자의 어머니를 모시고 그 점집을 다시 찾았고 우여곡절 끝에 결혼에 성공했다. 그러고는 허니문 베이비로 딸 쌍둥이를 낳더니 시댁 어른들의 아들 타령에 다시 그곳을 찾아가 굿을

했다고 한다. 그녀의 말에 의하면, 전주에서 아들을 7명이나 낳은 여자의 속옷을 몸에 두르고 삼신할머니를 모시는 굿을 했단다. 하지만 그녀는 또 딸을 낳았다. 아이고, 한심하다 한심해. 사람들은 명색이 잘나가는 광고회사 과장이나 되는 여자가 무슨 굿을 하냐며 그녀를 비웃었지만 난 비명에 가까운 소리를 질러 댔다.

"나한테 노처녀로 늙어 죽으라고 했던 그 돌팔이 사기꾼에게 그 큰돈을 들여서 굿을 했단 말이야? 미쳤다. 미쳤어!"

그때의 기억은 프랑스 화가 조르주 드 라 투르(Georges de LA Tour, 1593~1652)의 〈점쟁이〉와 많이 닮아 있다. 그림 중앙에 앳된 청년이 보인다. 그는 지금 점쟁이에게 속아 가진 돈을 다 털리는 중이다. 청년을 둘러싼 이국적인 차림의 여인들은 모두 집시. 당시 집시들은 인도, 이집트 등에서 넘어온 유랑인들로, 거리공연을 하며 돈을 버는 이들도 있었지만 대부분 점성술, 소매치기, 구걸 등을 하며 곳곳을 떠돌아다녔다.

기묘한 눈빛이 오가는 가운데 청년만 모르는 '작업'이 이어진다. 점쟁이 역할을 맡은 사람은 화면 오른쪽에 보이는 늙은 여인이다. 그녀가 청년의 미래를 예언한 대가로 금화를 챙기는 사이 젊은 여인들이 두 사람의 주변을 에워싼다. 그러고는 능숙하고 은밀한 손놀림으로 청년의 돈주머니와 금시계를 훔친다. 청년은 자신을 둘

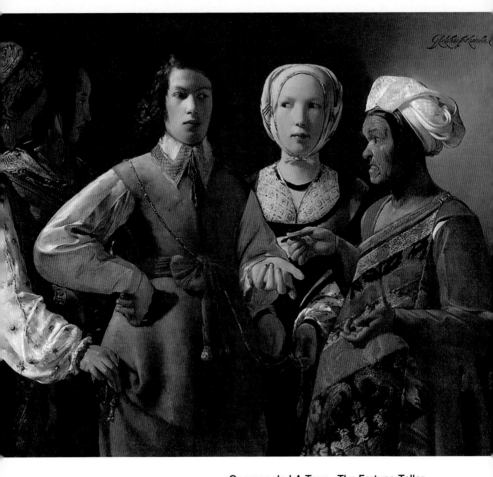

Georges de LA Tour - The Fortune Teller
조르주 드 라 투르 - 점쟁이
1632년 / 캔버스에 유채물감 / 123.5 cm × 105 cm
미국 뉴욕, 메트로폴리탄 미술관

러싼 낯선 여인들 때문에 긴장한 표정이 역력하다. 하지만 그는 이런 일련의 과정을 전혀 알아채지 못하고 있다. 게다가 옆에 서 있는 젊은 여자에게 정신이 팔려 있다. 어휴, 저런 답답이. 남자는 집시들이 자리를 뜬 후에야 자신이 속았다는 사실을 알게 될 것이다. 분통을 터트리겠지만 이미 늦었다.

작품은 마치 한 편의 희극을 보는 듯 극적이다. 화가는 사실적인 묘사와 누구나 이해할 수 있는 상징으로 거짓과 속임수가 난무하는 세상을 예리하게 꼬집는 동시에 상황을 유쾌하게 풍자해 사람들의 공감과 웃음을 자극한다. 빛의 효과와 치밀하게 계산된 구도는 작품에 생생한 현장감을 주고 있다. 라 투르는 빛과 어둠의 대비를 통한 극적효과 키아로스쿠로(chiaroscuro ·명암법)를 능란하게 구사한 화가였다. 이 작품에서도 그는 왼쪽에서 들어오는 빛을 통해 공간에 깊이를 더하고 인물에 입체감을 선사한다. 덕분에 관람자는 단순히 그림을 감상하는 것이 아닌 눈앞에 펼쳐지는 사건의 목격자가 된 듯한 느낌을 받는다.

예나 지금이나 점쟁이들은 초보를 감별하는 능력을 지닌 것 같다. 어쩜 이렇게도 상황이 똑같은지. 청년과 점쟁이들의 표정이 너무 생생해 웃음이 터진다. 손금을 봐달라고 손을 내미는 순간 청년이 집시들의 먹잇감이 된 것처럼, 우리 역시 "어머!

*그걸 어떻게 알았지?"*라고 호들갑을 떨다 발목을 잡혔다. 애매하고 뜬구름 잡는 말을 마음대로 해석하고 상황을 껴 맞춘 것도 우리다.

"이 남자를 계속 만나야 할까?"

"연봉은 언제쯤 오를까?"

"지금 회사를 옮겨도 될까?"

연초가 되면 전국의 유명 점집들은 신년 운세를 보러 온 사람들로 발 디딜 틈이 없다. 이유는 간단하다. 미래가 불안해서다. 그러나 곰곰이 생각해보면 그곳에서 말해주는 건 몇 개의 가능성일 뿐이다. 그마저도 비즈니스를 위한 준비 과정에 불과하다. 그러니 울상이 된 나에게 그가 "전혀 방법이 없는 건 아닌데…."라는 말을 흘린 것은 전혀 놀라운 일이 아니다. 방법은 예상대로 굿 또는 부적이었는데, 비용과 방법을 설명하는 내내 그의 얼굴에는 화색이 돌았다.

점이란 것이 정말 조금의 신빙성이 있는 것인지 아니면 믿을 게 못되는 것인지는 각자의 판단이다. 하지만 친구는 딸만 셋인 딸부자 엄마가 되었고 나는 서른두 살에 결혼을 했다. 흥! ○○도령 보고 있나?

에두아르 마네
Edouard Manet,
1832~1883

인상주의의 아버지.
도시 생활이라는
현대적인 주제를
평면적인 화면 구성과
단순화된 선, 명쾌한 색채로
예민하게 표현했다.
편협한 사고에서 미술을
해방시키고자 노력했으며
기존 미술의 가장 기본적인
원칙에 도전한 혁신적인
화가로 평가받는다.
마네 이후 회화의 역사는
그 이전과 분명히
다른 길을 걷게 되었다.

이유 있는
하이힐
예찬

마감의 절정을 달리던 어느 날, 하이힐을 신고 뛰다 그만 발목을 삐끗했다. 굼뜬 엘리베이터를 기다리지 못하고 계단을 뛰어 내려가다 꽤나 볼썽사납게 넘어져버린 것이다. 절뚝거리며 찾아간 병원에서 발목 인대가 늘어났으니 한동안 운동화만 신어야 한다는 진단을 받았다. 운동화라니. 내일부터 벌어질 굴욕의 순간들이 눈앞에 스쳤다. 하이힐을 신지 못한다

는 것은 겨우 숨겨온 나의 비루한 비율과 굵고 짧은 다리를 만천하에 공개한다는 의미다.

"그럼 하이힐은 언제부터 신을 수 있는데요?"

의사의 대답은 기억나지 않는다. 다만 확실한 것은 다음 날 나는 여전히 하이힐 위에 있었다.

짐작하고도 남았겠지만 난 지독한 하이힐 마니아다. 운동할 때, 등산할 때 그리고 목욕탕 갈 때를 빼고는 대부분 하이힐을 신는다. 지금보다 젊고 열정이 넘쳤던 시절에는 편한 신발을 따로 싸가지고 다니면서까지 하이힐을 고집했다. 반포 고속버스터미널 지하 상가에서 산 만 원짜리 스트랩 힐부터 홍콩 편집숍에서 구입한 크리스찬 루부탱의 스틸레토 힐까지 마음에 드는 하이힐이 있으면 브랜드와 가격 상관없이 사들였다. 하루 종일 취재를 해야 하는 날에도 십 센티가 훌쩍 넘는 펌프스를 신었고, 부산 출장길에는 송곳 같은 킬힐을, 후배의 결혼식 날에는 구조적인 디자인의 플랫폼 힐을 신었다. 회사에서도 '늘 하이힐을 신는 기자'로 알려질 정도였다.

영화 〈악마는 프라다를 입는다〉에서 주인공 앤디가 편집장 미란다의 어시스턴트로 첫 출근하던 날 신었던 신발은 보기에도 투박한 빛바랜 단화였다. 그러나 하이힐에 올라서며 촌뜨기 오리 새끼였던 앤디는 세련된 백조로 변신을 시작한다. 영화는 신발 하나 바

꿔 신는 것만으로 사람의 인상이 얼마나 달라지는지를 매우 절묘하게 담아내고 있다.

"지미 추를 신는 순간, 넌 악마에게 영혼을 판 거야."

나이젤이 앤디에게 던진 말은 또 어떻고. 여자와 하이힐, 숙명과도 같은 두 존재의 긴밀한 세계는 2013년 개봉한 다큐멘터리 영화 〈하이힐을 신은 여자는 위험하다〉에서도 확인할 수 있다. 영화에는 크리스찬 루부탱, 마놀로 블라닉, 로저 비비에르 등 세계적인 슈즈 디자이너와 커다란 방을 꽉 채우고도 남을 정도로 어마어마하게 많은 하이힐을 가진 슈어홀릭들이 등장한다. 이들이 이구동성으로 외치는 것은 하이힐의 치명적인 유혹이다. 그리고 이렇게 덧붙인다. 여자인 당신들은 그것을 절대 거부할 수 없다고.

하이힐은 여자의 욕망을 대변한다. 그것은 아름다움을 향한 욕망, 성적인 욕망, 권력에 대한 욕망 그리고 일탈에 대한 욕망이다. 미국의 유명 작가 린다 손탁은 저서 《유혹, 아름답고 잔혹한 본능》에서 '하이힐을 신는 것은 섹스어필을 위한 것'이라고 단정했다. 하이힐을 신는다는 것은 그 자체로 야릇한 분위기를 자아내며 욕망을 자극한다. 하이힐 위에 올라가면 체중이 앞으로 쏠리면서 여성의 S라인이 강조된다. 가슴은 앞으로 나오고 허리는 잘록해지며 엉덩이는 탄력있게 올라간다. 다리 역시 더 매끈해진다. 단지 하이힐을 신는 것만으로도 글래머러스하고 섹시하게 변하는 것이다. 그러니

발가락이 뭉그러지는 고통과 아스팔트 틈새에 굽이 빠져 신발이 벗겨지는 굴욕을 당할지언정 하이힐을 포기하지 못하는 것이다.

스타들이 성적 매력을 뽐낼 때 가장 많이 선택하는 것 역시 하이힐이다. 1930~40년대 최고의 요부로 불렸던 전설의 여배우 마를렌 디트리히가 운동화를 신었다면, 영화 〈7년만의 외출〉에서 하얀 원피스를 입고 통풍구 위에 서 있던 마릴린 먼로에게 하이힐이 없었다면, 만약 비욘세나 이효리가 플랫슈즈를 신고 무대 위에 올랐다면, 과연 그들이 섹스심벌이 될 수 있었을까?

하이힐이 전달하고자 하는 메시지는 분명하다. 섹시할 것. 하이힐을 신는다는 것은 아래턱은 약간 치켜들고 척추는 꼿꼿하게 편 채 허리를 뒤로 젖히면서 요염하게 걸어야 함을, 그렇게 걸을 수밖에 없음을 의미한다. 그것은 남성을 지배하는 힘이자 치명적인 유혹이다. 여자들이 너도나도 아찔하고 아슬아슬한 굽 위로 올라가는 이유는 거기에 있다. 게다가 단지 생물학적으로 남자라는 이유 하나로 거들먹거리는 남자 동료의 소갈머리를 위에서 내려다볼 수 있는 특권까지 얻게 되니 이 위험하고도 아슬아슬한 유혹을 어찌 거부할 수 있을까.

에두아르 마네(Edouard Manet, 1832~1883)는 〈올랭피아〉를 통해 하이힐

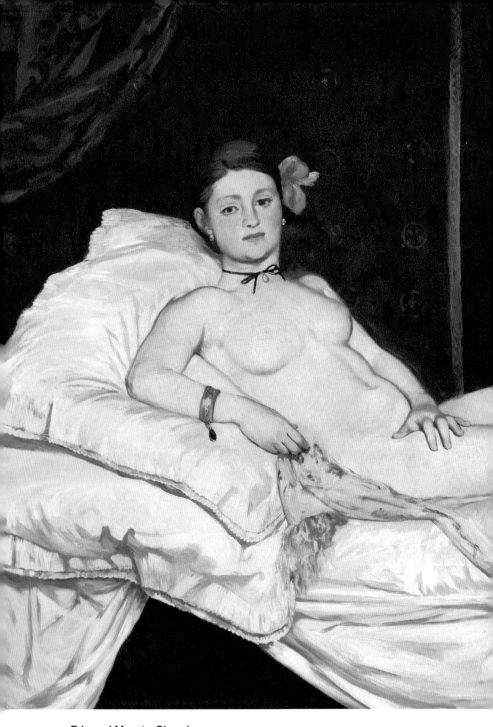

Edouard Manet - Olympia
에두아르 마네 - 올랭피아
1863년 / 캔버스에 유채물감 / 190cm × 130.5cm / 프랑스 파리, 오르세 미술관

에 깃든 원초적 욕망을 거리낌 없이 드러낸다. 옷을 벗고 침대에 비스듬히 누워 있는 여성은 신성한 비너스도 신비로운 신화 속 여인도 아닌 현실을 너무나도 잘 알고 있는 영악한 매춘부 올랭피아다. 그녀는 옷을 벗고 있지만 부끄러워하지 않으며 오히려 거만하고 냉담한 시선을 우리에게 던진다. 검은 목걸이, 머리의 난초꽃, 발밑의 검은 고양이, 흑인 하녀가 들고 있는 꽃다발은 모두 그녀가 창녀임을 암시하는 상징적 오브제다. 그리고 결정적으로 올랭피아의 맨발에 반쯤 걸쳐진 하이힐. 마네는 올랭피아의 도발적이고 에로틱한 육체를 강조함과 동시에 근대 남성의 이중적 욕망을 자극하기 위해 하이힐에 신세를 졌다. 하이힐이 덤벙대는 말괄량이나 순진하고 연약한 소녀에게는 어울릴 수 없다는 것을 알았기 때문이다. 마네의 눈에 하이힐은 성숙한 여인의 유혹이요, 성적 욕망이었다.

어릴 적 하이힐을 신고 또각또각 소리를 내며 걷는 엄마의 모습은 항상 나를 설레게 했다. 집에서와 전혀 다른 세련된 모습에서 나는 일종의 기품마저 느끼곤 했는데 이는 곧 하이힐에 대한 동경으로 이어졌다. 나는 엄마의 뾰족구두를 꺼내 신으며 아가씨 흉내를 냈고 학창시절에는 굽이 있는 신발을 신었다가 학생주임 선생님한테 걸려 엉덩이에 불이 나도록 매를 맞기도 했다. 이런 내가 친구들이 항공모함 같은 닥터 마틴을 신고 다닐 때 돈을 모아 리본 달린 바라 슈즈를 사는 여대생으로 자란 것은 어쩌면 당연한 수순이다.

처음 하이힐을 신었던 그날의 짜릿함이 아직도 기억난다. 잠깐 비틀거렸고 발가락도 불편했지만 쇼윈도에 비친 내 모습을 본 순간 정말이지 알 수 없는 희열이 밀려왔다. 콤플렉스인 짧은 비율과 통통한 종아리는 온데간데없이 사라져버렸고 눈앞에는 멋진 몸매의 세련된 여인이 서 있을 뿐이었다. 늘 긴 면바지만 입다가 무릎 위로 올라간 스커트를 입기 시작한 것도 하이힐을 신으면서부터다. 그렇게 한 번 높은 세상의 달콤함을 맛보자 나는 하이힐 아래로 내려갈 수 없게 되었다.

물론 오랫동안 하이힐만 신는 건 건강에 좋지 않다. 허리나 무릎 관절에 염증이 생길 수도 있고 엄지발가락이 안쪽으로 휠 수도 있다. 실제로 내 발도 굳은살과 상처로 엉망이다. 고통을 피하는 특별한 방법은 없다. 그냥 견디는 것이다. 그럼에도 난 여전히 하이힐이 좋다. *하이힐의 유혹은 적어도 나에게 있어서는 초콜릿보다 열 배는 더 달콤하고 치킨보다 스무 배는 강력하다. 난 앞으로도 꽤 오랫동안 하이힐의 유혹에 빠져 있을 것 같다. 또각 또각, 나의 욕망의 소리에 귀 기울이며.*

귀스타브 쿠르베
Gustave Courbet
1819~1877

프랑스 화가.
최초의 모더니즘 운동인
'리얼리즘(사실주의)'의
대표자다.
'현실을 있는 그대로
직시하고 묘사할 것'을
주장하며 회화의 주제를
눈에 보이는 것에만
한정하고 표현했다.
독학으로 그림을 배웠으며
다양한 인간 군상과
현실을 가감 없이
화폭에 담았다.

하루쯤은
게을러도
괜찮아

아등바등 버티던 시간들이었다. 부족한 재능을 알고 있었기에 다른 사람들보다 두세 배 노력해야 한다고 생각했다. 물론 노력하는 만큼 성과가 나오지는 않았지만 조금씩 나아지고 있다고 믿었다. 출근하는 버스 안에서부터 일만 생각했고 밥 먹을 때도 일 얘기만 했다. 매일 늦게까지 야근하며 원고를 썼고 퇴근이 이른 날엔 어김없이 회식이 잡혀 있었다. 주변에

서는 "그렇게 몰아붙인다고 해서 좋은 기사가 나오지 않아."라며 충고를 건넸지만 한 귀로 듣고 한 귀로 흘렸다. 살아남으려면 어쩔 수 없다고 생각했다.

주말이 시작됨과 동시에 마음이 불편해졌다. 평일 내내 들러붙어 있던 긴장과 초조함은 주말이라고 다르지 않았다. 오히려 일이 신경 쓰여 편하게 쉴 수 없어 더 짜증이 났다. 어떤 날에는 열병이라도 난 듯 가슴이 답답했다. 날고 기는 사람들 사이에서 나만 허점투성이인 것 같았고 많은 순간 패배감이 찾아왔다. 일 생각을 하지 않으려고 해도 어쩔 수 없었다. 어느 날부터는 주말에도 일을 해야 안심이 됐다.

한편 제대로 놀고 즐겨야 한다는 강박도 있었다. 유행하는 옷을 사고, 친구들을 만나 브런치를 먹고, 요가를 배웠다. 전시회를 찾아다녔으며 읽지도 않는 책을 산더미처럼 사들였다. 홍보 대행사에서 일하는 친구를 따라 브랜드 파티에도 은근슬쩍 머리를 들이밀었다. 그런 날은 완전히 파김치가 됐다. 비릿한 정신과 몸으로 집에 돌아와 옷도 제대로 갈아입지 못하고 침대 위에 쓰러졌다.

그런데 어느 날부터 몸이 이상했다. 팽팽하게 당겨진 줄이 어느 순간 툭하고 끊긴 기분이랄까. 모든 일에 의욕이 사라졌다. 자고 일

어나도 피곤함이 가시지 않았다. 하루 종일 머리가 멍했고 어떤 날은 기사 한 줄 쓰기도 어려웠다. 그러던 어느 날 나는 출근길 지하철에서 쓰러지고 말았다. 손잡이에 몸을 기대고 서 있었는데 순간 눈앞이 캄캄해지면서 다리에 힘이 풀린 것이다. 어지럽고 토할 것 같았다. 병원이 부담스러워 근처 약국에 갔더니 스트레스, 저혈압, 다이어트, 비타민 D 결핍 등의 이야기를 꺼낸다. 스트레스와 비타민 D에서 고개가 끄덕거려졌다. 당연히 스트레스는 극에 달해 있었다. 낮에 밖으로 나가 햇빛을 쬐어본 기억도 가물가물했다.

"나 며칠 전 출근길에 쓰러졌거든. 전구가 탁 하고 나간 것처럼 눈앞이 캄캄해지더니 주위가 빙빙 돌더라고. 근데 이상하게 그날 이후 만사가 귀찮네."

"너 번아웃 된 거 아니야?"

농담 삼아 그날의 사건에 대해 말했더니 스마트폰을 만지작거리던 친구가 '번아웃 증후군'을 검색해 보여준다.

'일반적으로 잦은 야근과 격무, 스트레스 등으로 더 이상 일에 집중하지 못하는 의욕상실의 상태. 즉 어떤 일에 지나치게 몰두하던 사람이 마치 연료가 다 타버린 듯 의욕을 잃고 무기력해지며 더 이상 활동할 수 없을 정도로 지쳐버리는 현상.'

한마디로 '지쳐 나가떨어졌다'는 소리다. 내 증상과 정확히 일치했다. 나는 그만 맥이 탁 풀려버렸다.

대한민국에서 훌륭한 직장인이 되려면 자신이 가진 모든 것을 회사에 아낌없이 바치고 너덜너덜해져야 한다. 나도 그랬고 남편도 그랬고 내 친구들도 선후배들도 과거 우리 아버지들도 그랬다. 그래야만 살아남을 수 있고 인정받을 수 있기 때문이다. 실제로 엔지니어인 남편은 1시간 간격으로 줄줄이 이어진 회의 때문에 점심은커녕 화장실 갈 시간도 아껴야 했다. 유명 제약회사에 다닌 대학 후배는 매일 새벽까지 이어지는 술자리 접대로 30대 초반 나이에 지방간 판정을 받았다. 광고회사에서 일하는 친구도, 방송작가로 전향한 옛 동료도 일에 치여 살기는 마찬가지였다. 참고로 2014년 경제협력개발기구(OECD) 통계에 따르면 한국인의 평균 근로시간은 2,163시간으로 세계 2위다. OECD 평균인 1,770시간의 1.3배, 근로시간이 가장 적은 네덜란드와 비교하면 1.6배에 달한다. 그나마 2위도 떨어진 순위다. 한국은 무려 8년 동안 1위 자리를 지켰다. 같은 해 세계 139개국의 노동권 현황조사에서도 한국은 최하위 등급을 받았다. 우리와 함께 5등급 판정을 받은 나라는 중국, 인도, 필리핀, 짐바브웨, 나이지리아 등이다. 화가 난다기보다는 슬퍼지는 현실이다.

미국에 살면서 가장 놀라고 한편으로 부러운 것은 사람들이 '쉴수 있는 권리'를 당연히 그리고 당당히 누린다는 점이다. 미국 회사로 이직한 후 남편은 업무에 빨리 적응하기 위해 남들보다 30분 일찍 출근했고 1시간 늦게 퇴근했다. 7시에 출근해 보통 9시 늦으면 11시에 퇴근하던 한국에 비하면 여유롭기 그지없는 출퇴근이었다. 그런데 몇 주 후 독일인 상사가 남편을 조용히 불러 걱정스럽게 물었다. 왜 다른 사람보다 일찍 출근해서 늦게 퇴근하냐고, 업무 위임에 문제가 있냐고, 일이 많으면 사람을 더 붙여 줄 테니 얘기하라고 말이다. 그 후 지금까지 남편은 9시에 출근해 5시 정시 퇴근을 한다. 얼마 전 화제가 된 프랑스로 이직한 한국인 일화도 비슷한 경우다. 그는 매일 혼자 야근을 했다. 이를 본 팀장이 "이게 무슨 짓이냐!"며 다그치자 그는 "내가 열심히 하고 싶어 일하는 것이고 덕분에 당신 성과도 좋아질 것 아니냐?"고 반문했다. 이에 대한 팀장의 답은 "당신은 지금 우리가 오랜 세월 힘들게 만들어 놓은 소중한 문화를 망치고 있다. 당신을 의식한 누군가가 맛있는 저녁이 기다리고 있는 삶과, 가족과 사랑을 주고받는 주말을 포기하게 만들지 말아 달라."였다.

물론 선진국이라고 모든 직장인이 칼퇴를 보장받는 건 아니다. 업무에 따라 또는 상황에 따라 야근할 수도 있다. 주말에 업무를 보는 경우도 더러 있다. 그러나 적어도 이런 상황을 당연하게 받아들

이지는 않는다. 사람들은 노동자가 근무시간 이후 업무에서 완전히 벗어날 권리가 있다고 생각한다. 그래서 상사는 근무시간 외에 부하 직원에게 전화나 이메일을 하지 못한다. 심지어 유럽의 몇몇 나라들은 이를 법으로 규정했다. 실제로 2013년 프랑스에서는 애플이 직원들에게 2시간 동안 야근을 시켰다가 1만 유로의 벌금형을 선고받기도 했다.

"너 휴가 가고 싶으면 다음 달 기사 아이템까지 다 끝내놓고 가!"
그때 팀장님은 엄포를 놓으면서도 나흘의 휴가를 허락해주었다. 나는 지친 마음을 여미는 심정으로 짐을 꾸렸다. 편한 옷 두어 벌, 몇 권의 책 그리고 노트와 펜을 챙겨 찾아간 곳은 뒷마당에 들꽃이 가득한 강원도의 작은 게스트하우스였다. 짐을 풀자마자 좋아서 웃었다. 높은 천장, 그저 흰색일 뿐인 깨끗한 침구, 활짝 열리는 커다란 창문, 안락해 보이는 흔들의자 그리고 솔솔 불어오는 바람. 이런 표현이 어떨지 모르겠지만 '이곳에서는 꿈만 꾸다 가야지.'라고 생각했다.

나흘의 시간 동안 난 게으름뱅이가 됐다. 주어진 시간을 온전히 휴식으로만 보냈다고 해도 과언이 아니다. 느지막이 일어나 침대에서 한참을 뒹굴었고 말은 거의 하지 않았다. 멍하니 창밖을 바라보거나 책을 읽었다. 남은 시간은 대부분 잠에 취해 보냈다. 그날의

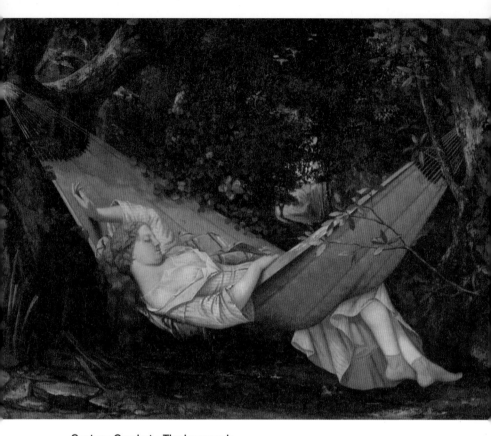

Gustave Courbet - The hammock

귀스타브 쿠르베 - 해먹

1844년 / 캔버스에 유채물감 / 70.5cm × 97cm

스위스 취히리, 오스카르 라인하르트 컬렉션 암 뢰머홀츠 미술관

게으른 시간을 생각하면 19세기 프랑스 사실주의 화가 귀스타브 쿠르베(Gustave Courbet 1819~1877)의 〈해먹〉이 떠오른다. 다른 사람들에게는 아직 알려지지 않은 조용하고 비밀스러운 숲 속에 한 여인이 해먹에 누워 단잠에 빠져 있다. 어찌나 나른해 보이는지 여인의 모습은 마치 잠의 마법에 빠진 것 같기도 하다. 여인은 매우 사실적이고 꼼꼼하게 그려졌다. 옷깃은 자연스럽게 풀어헤쳐져 있고 탐스러운 붉은 머리카락이 물결처럼 일렁인다. 부드러운 상체의 굴곡, 머리 위로 자연스럽게 올라간 팔, 치마의 주름과 다리의 자세 등은 적절히 조화를 이루어 여인에게 현실적인 존재감을 준다. 그러나 그럼에도 불구하고 마치 현실과 환상 중간쯤인 듯 가볍고 몽롱한 분위기가 작품 전체를 지배한다. 바람에 흔들리는 나뭇잎이 귓가를 간질이지만 여인의 단잠을 깨우기는 역부족이다. 일렁이던 햇빛이 조용히 여인의 뺨과 어깨 그리고 가슴 위에 살며시 내려앉는다. 여인의 하루가 한가롭고 나른하게 흘러가고 있다. 이것은 그날의 오후 풍경이기도 했다. 고마운 시간. 그리고 그렇게 보낸 시간은 하나도 아깝지 않았다.

그날 이후 한번 터진 게으름은 일상생활에서 예고 없이 툭툭 튀어나오곤 했다. 잠에서 덜 깬 고양이처럼 오후 시간을 멍하게 보내기도 했다. 몸이 아플 때는 독한 약을 먹고 그 몽롱함을 즐겼다. 이따금 회사 옥상에 올라가 햇빛도 잔뜩 쐬

었다. 나는 조금씩 바뀌고 있었다. 오전 내내 긴 회의가 이어지고 밤늦도록 야근하고 심지어 갑자기 그만둔 동료 기자의 일을 대신 떠맡게 되었어도 예전처럼 지치고 마음이 답답하지 않았다. 스트레스를 부르는 상사의 호출과 골치 아픈 후배의 실수도 웃어넘길 수 있는 여유가 생겼다. 다시 글을 쓸 힘이 생겼다.

모두가 치열하게 살기를 강요받는 요즘이다. 여유나 게으름을 피우다간 베짱이처럼 결국 굶어 죽고 말 것이라는 경고 속에서 사람들은 달력의 스케줄을 빼곡히 채운다. 시간이 모자란다고 조바심을 내고, 무엇을 더 할까 고민하며 스스로를 다그친다. 일에 파묻혀 죽을 지경인데, 정시 퇴근은 남의 나라 이야기에 불과하고, 만성 피로와 스트레스에 시달리지만 별 다른 방법이 있을 리 없다. 일이란 게 원래 그런 것이다. 힘들다고 그만둘 수도, 불합리하다고 따져 물을 수도 없다. 하지만 가끔은 시간을 멈추고 생각을 지우자. 초조함을 내려놓고 아무것도 하지 말자. 우리, 하루쯤은 게을러져도 괜찮다.

폴 세잔
Paul Cezanne,
1839~1906
프랑스 화가.
사물의 본질에 집중했으며
자연의 모든 형태를
단순화한 독자적인
화풍을 개척했다.
색채만으로 표현한
원근법, 건축적인 구도와
견고한 형태로 회화의
또 다른 가능성을
보여주었다.
이는 피카소를 비롯한
후대 화가들에게
큰 영향을 끼쳤다.
근대 회화의 아버지라
불린다.

아줌마를
위하여

" 아 줌 마 ,　　고 맙 습 니 다 ! "

머리를 한 대 세게 맞은 느낌이었다. 엘리베이터 안에는 아이와 나 둘뿐인데도 나한테 하는 소리가 맞나 싶었다. 커다란 책가방을 메고 헐레벌떡 뛰어오는 모습에 엘리베이터를 잡아주는 것도 모자라 층수까지 눌러주는 친절을 베풀었건만 나보고 아줌마라니. 고맙다는 아이의 인사는 안드로메다로 사라져버렸고 내 귓가에는 '아줌마'

소리만이 윙윙 맴돌았다. 나이는 비록 서른 중반에 턱걸이 중이고 벌써 4년차 주부지만 그럼에도 불구하고 한 번도 스스로 아줌마라고 생각한 적도, 어디 가서 아줌마 소리 한 번 들어본 적도 없던 나다. 난 울상이 된 얼굴로 아이에게 물었다.

"어머, 나 아줌마 아니야. 근데 아줌마가 정말 아줌마처럼 보이니?"

국립국어원 표준국어대사전에 따르면 아줌마는 '아주머니를 낮추어 부르는 말'이자 '어린아이들이 아주머니 대신 쓰는 표현'이다. 아주머니는 '부모와 같은 또래의 여자', '남남 사이에서 결혼한 여자를 편하게 부르는 말', '형의 아내 혹은 손위 처남의 아내를 부르는 말'로 정의된다. 그러니 여덟 살 아이가 날 아줌마라고 부른 건 당연하고 정확한 표현이다. 나이도 합격이고 친구들도 대부분 학부형이다. 그런데 왜 난 아줌마란 소리에 그렇게까지 당황한 걸까? 내가 너무 예민하고 까칠했나? 당장 주변 사람들에게 전화를 걸어 물어봤다.

"길 가다 아줌마 소리 들으면 기분이 어때?"

"당연히 기분 나쁘지. 무식하게 아줌마가 뭐야."

"내가 그렇게 촌스럽고 억척스러운 느낌인가 싶어서 눈물이 다 나더라."

"3년 전에 처음 들었는데 얼마나 충격이었다고."

"진짜 자존심 상해. 내 사회적 지위와 인격이 모두 짓밟히는 것 같아."

반응은 나보다 더 부정적이었다. 30대뿐 아니라 40대, 50대도 마찬가지였다. 심지어 환갑이 넘은 친정 엄마까지도 "나이 들어 아줌마 소리 듣는 거야 당연한 일이지만 그래도 기분이 썩 좋지는 않지."라는 반응이었다. "엄마, 그래도 할머니 소리보다는 아줌마가 낫지 않아?"라고 물으니 할머니는 오히려 친근해서 괜찮단다. 생각할수록 이상한 일이다. 일상생활에서 흔히 사용하는 말인데, 남녀노소 누구나 익숙하게 쓰는 표현인데 정작 듣는 아줌마들은 아줌마라는 세 글자를 너무도 싫어하고 있다.

우리나라에는 세 가지 성이 있다고 한다. 남자, 여자 그리고 아줌마. 거침없고 뻔뻔스럽고 드센 모습이 아줌마에 대한 사회적 통념이다. 지하철에서 내 앞에 난 빈자리를 잽싸게 가로채는 아줌마, 부스스한 파마머리에 원색의 등산복을 교복처럼 맞춰 입은 아줌마, 공공장소에서 떠나갈 듯 큰 목소리로 수다 떠는 아줌마, 남의 일에 이러쿵저러쿵 오지랖을 떠는 아줌마. 이처럼 아줌마라는 말 속에는 억척스럽고 매너라고는 눈곱만큼도 찾을 수 없으며 돈만 밝히는 통속적인 이미지가 몽땅 들어 있다. 교양이니 낭만이니 하는 단어는 아줌마랑 어울리지 않는다. 그러니 아줌마란 소리에 기분이 찝찝한 것은 당연한 일인지도 모른다.

남들 눈에 상큼 발랄한 아가씨로 보이진 않지만 적어도 세련된

스타일에 적당한 성숙미가 깃든 여인 정도는 되는 줄 알았다.

"결혼했다고 다 아줌마면 전지현도 아줌마고 고소영도 아줌마지."

저 여인네들과 나를 비교하는 건 양심에 찔리지만 아줌마라는 단어를 무덤덤하게 받아들이기엔 자존심이 허락하지 않았다. 그래 봤자 이미 꺾일 대로 꺾인 나이에 자글자글한 눈가 주름, 처음 본 아이에게 "몇 살이니? 학원 갔다 오니? 밥은 먹었니?"라며 있는 대로 오지랖을 피웠으면서 말이다.

그런데, 아줌마는 무슨 이유로 이렇게 부정적인 의미가 되었을까? 전문가들은 우리나라에만 존재하는 아줌마라는 이 새로운 집단은 중년 여성이 가진 부정적인 모습을 희화화시킨 것이라고 분석한다. 남자 중심, 젊은 사람 중심인 사회가 여성성을 잃은 중년 여성들을 아줌마로 부르며 조롱하고 비하하고 있다는 얘기다. 경제적으로 어려운 시기를 이겨내는 과정에서 한국의 여성들은 전통적인 여성상을 깨고 세상 밖으로 나올 수밖에 없었다. 그녀들은 여자보다는 엄마를 선택했고 때론 남자보다 더 험한 일에 뛰어들었다. 여기에 남편 뒷바라지와 살림, 육아는 기본이고 매운 시집살이까지 감당해야 했기에 그 과정에서 다소 억척스러운 행동들이 나올 수밖에 없던 것이다. 그런 어머니들을 타자화하면서 조롱하고 비웃는 단어가 바로 '아줌마'란 설명이다. 대부분의 사람들이 아줌마를 자신보다 열등한 존재나 무시해도 될 만한 존재로 간주하고 있다는

것, 듣고 보니 틀린 말은 아니다.

폴 세잔(Paul Cezanne, 1839~1906)은 매우 고집스러운 사람이었다. 고고한 것이 지나쳐 외골수에 가까웠다. 여느 천재들처럼 주변과 잘 어울리지 못했고 하루 종일 화실에 틀어박혀 그림에만 집착했다. 만족이라는 것을 모르는 세잔은 이미 그려 놓은 그림을 지워버린 후 다시 그리기를 반복했다. 따라서 한 작품을 완성하기까지 시간도 많이 걸렸다. 세잔은 인상주의 전시회에 작품을 출품했지만 언론과 평단은 그가 데생과 원근법도 제대로 모른다며 조롱을 퍼부었다. 대중들도 구도와 형상을 단순화한 그의 거친 터치를 이해하지 못했다. 이러한 상황이 반복되면서 가뜩이나 날카로운 세잔의 성격은 점점 까칠하고 괴팍해져갔다.

초상화의 주인공은 세잔의 아내 오르탕스 피케다. 파란빛이 감도는 소박한 옷을 입은 오르탕스는 굳게 다문 입, 화가 난 듯 딱딱한 표정, 핏기 없는 얼굴 때문에 피곤함에 짓눌려 축 늘어져 있는 것처럼 보인다. 오직 그림에서만 기쁨을 느끼는 세잔을 대신해 그녀는 어린 아들을 홀로 키우며 살림을 꾸려 나가야 했다. 경제적으로 궁핍하진 않았지만 두 사람의 관계는 무미건조했다. 오르탕스는 남편의 예술세계를 전혀 이해하지 못했고 세잔은 그런 아내를 공공연히 무시했다. 불타던 사랑은 희미해진 지 오래였다.

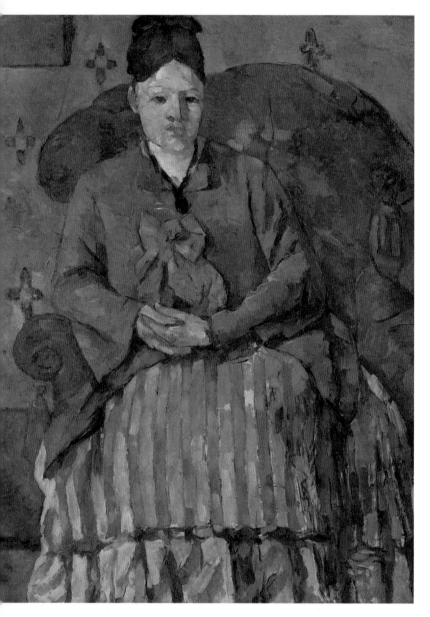

Paul Cezanne - Madame Cezanne in a Red Armchair

폴 세잔 - 세잔 부인의 초상

1877년 / 캔버스에 유채물감 / 56cm × 72.5cm / 미국 매사추세츠, 보스턴 미술관

그런 세잔이 오르탕스의 초상을 마흔 네 번이나 그렸다는 것은 언뜻 이해되지 않는다. 세잔은 왜 애정도 없는 아내의 초상을 이토록 많이 그렸을까. 이에 대한 답은 그림이 말해준다. 그림 속 오르탕스는 심드렁하고 무표정하다. 기쁨에 찬 환희나 불안하고 위태로운 어떤 감정도 느껴지지 않는다. 한두 작품이 아닌 세잔이 그린 모든 작품 속에서 그녀는 이상하리만큼 무미건조하다. 배경이나 옷차림도 특별한 것이 없다. 그도 그럴 것이 세잔의 관심은 아내가 아니었다. 인물의 감정이나 움직임 혹은 장면에 담긴 이야기는 세잔에게는 별 의미 없는 것이기 때문이다. 그가 몰두한 것은 오직 조형적 특징. 세잔은 아내를 자연의 한 형태로 바라보고 그 본질을 그린 것이다.

세잔은 사과 정물, 풍경을 주로 그렸다. 아무도 그의 모델이 되려고 하지 않았기 때문이다. 세잔의 모델이 된다는 것은 무척 괴로운 일이었다. 그는 초상화 하나를 그리기 위해 모델을 150번 이상 자리에 앉혔으며 '사과처럼 가만히' 있을 것을 요구했다. 참다못한 모델이 몸을 조금이라도 움직이면 당장 핀잔이 쏟아졌다. 이런 고행을 하려는 사람은 거의 없었다. 유일하게 참아주는 사람은 아내 오르탕스뿐이었다.

그럼에도 세잔은 매사에 아내를 못마땅해했다. 작품을 보면 세

잔이 얼마나 무뚝뚝한 표정으로 아내를 대하고 있는지 짐작이 간다. 색채는 불안하고 붓질은 딱딱하기 그지없다. 평론가들은 20년 뒤 세잔이 선보일 현대적인 회화의 특성이 조금씩 드러나고 있다며 이 작품에 상징성을 부여하지만 난 그녀의 모습이 어쩐지 애처롭다. 내 눈에는 고단한 삶의 흔적이 역력한 아줌마 한 명이 시큰둥하게 앉아 있을 뿐이다. 나를 더욱 마음 아프게 하는 것은 작품이 그려질 당시 오르탕스의 나이가 고작 스물여덟이었다는 사실이다.

결혼하고 아이가 생기면 여자는 자기 이름을 잃는다. 아이 돌보랴 살림하랴 정신없이 지내다 보면 어느새 거울 속 낯선 얼굴과 마주하게 된다. 오래 가는 파마머리, 무릎 나온 바지, 기미로 가득한 얼굴, 거칠어진 손에서 세월을 본다. 누군가의 아내, 누군가의 엄마 또 누군가의 며느리로 나름의 치열한 삶을 버텨온 흔적들이다. 그러나 세상은 아줌마를 존중하지 않는다. 궁상스럽고 억척스럽다는 핀잔만 쏟아낸다. 그렇지만 공공연히 무시되는 아줌마의 이면에는 알뜰함, 씩씩함, 친근함, 그리고 특유의 사교성이 자리한다. 빤한 남편 월급을 이리 쪼개고 저리 쪼개며 아이들을 키워내고 IMF 외환위기 때 나라를 살려야 한다며 장롱 깊숙이 숨겨둔 금붙이를 꺼내놓은 사람들이 바로 아줌마다. 각종 먹거리 등에 관련된 유해성 논란이 일어날 때마다 가장 적극적으로 나서는 이들도, 지하철에서 몰상식한 행동을 하는 사람에게

거침없이 쓴소리를 날리는 사람도 아줌마다. 억세지만 열정이 있고 주책없어 보이지만 따뜻한 정이 넘치는 한국의 아줌마들이여.

언제부턴가 김치로 따귀를 때리는 막장 아침드라마가 재밌어지고 때론 주인공에 감정 이입까지 하고 있는 날 발견한다. 마트에 가서는 1+1이나 세일 상품에 목숨을 건다. 생선 코너 직원이 저녁 반찬으로 권하는 살아있는 생선을 아무렇지 않게 만진다. 배고픔을 참기가 힘들어지고 점점 아랫배에만 집중적으로 지방이 쌓인다. 말이 많아졌고 처음 본 사람과도 수다를 떤다. 나는 점점 아줌마가 되어가고 있고 머지않은 미래에 종종 아줌마로 불리게 될 것이다. 살림에 시달리고, 아이에게 시달리고, 때론 세파에 시달려 내가 여자라는 것조차 잊고 살아갈지도 모른다. 그러나 그 과정을 통해서 난 성숙해질 것이고 인생의 지혜를 얻게 되리라 믿는다. 솔직히 그날이 기다려지지는 않지만 딱히 싫지도 않다. 그래도 뽀글뽀글 '아줌마 파마'는 절대 하지 말아야지.

유진 드 블라스
Eugene de Blaas
1843~1931

19세기 이탈리아의 화가.
베니스의 아름답고
관능적인 여인들의 모습과
일상을 유쾌한 시선으로
담아냈다.
베니스의 화가들은
지리적 특성상 화려한
색채주의를 표방했는데
블라스 역시 경쾌한 색채와
화려한 배경, 완벽한
구성의 특징을 보인다.

그녀들의
수다

우리는 보통 한 달에 한두 번
만난다. 채팅으로는 충족되지 않은 리얼 수다를 떨기 위해서다. 나
는 평소에 말이 많은 편은 아니지만 친구들과 만나면 적당히 수다
스러워진다. 알맹이 없는 말도 많이 하고 속 얘기도 서슴없이 터놓
는다. 인사를 나누기가 무섭게 수다는 금방 본격적인 궤도에 진입
한다. 망아지만큼이나 철이 없었던 시절을 함께 보낸 친구들이라

우리의 대화는 거침이 없다. 인터넷에 떠도는 가십거리부터 은밀한 사생활, 시집살이의 하소연, 육아의 괴로움, 직장 상사 뒷담화까지 각종 주제를 넘나든다. 최근 뜨는 레스토랑에 대한 품평, 백화점 세일 정보는 물론 TV 드라마 이야기도 빠지지 않는다. 주제가 하나 던져지면 수다는 꼬리에 꼬리를 물며 밤늦도록 이어진다. 분위기가 무르익을수록 대화 수위는 점점 높아지는데 막바지에는 야한 농담도 거침없이 주고받는다.

여자들의 수다에 끝이란 없다. 밥을 먹으면서 쇼핑을 하면서 운전을 하면서 길을 걸으면서 목욕을 하면서 심지어 가라오케에서 음주가무를 즐기면서도 여자들은 수다를 떤다. 특별한 주제가 있는 것도 아니고 그렇다고 당장 해결해야 될 문제가 있어 토론하고 있는 것도 아니다. 그저 잡다하고 시시콜콜한 이야기로 몇 시간이고 쉬지 않고 수다를 떠는 것이다.

"우리 사귄 지 한 달이 넘었는데 아직도 키스를 안 했다?"
"헐, 진짜?"
"난 어제 남편이 새벽 4시에 들어왔다는 거 아니니."
"어머, 너무했다!"
"얘들아, 근데 A랑 C랑 사귄대."

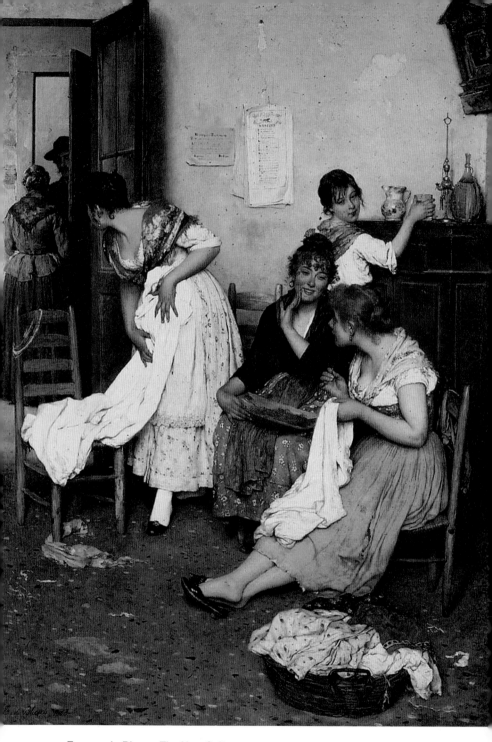

Eugene de Blaas - The New Suitor

유진 드 블라스 - 새로운 구혼자

1888년 / 캔버스에 유채물감 / 100cm × 154cm / 개인소장

일동합창. "어머, 웬일이니!!!"

뭐 이런 식?

유진 드 블라스(Eugene de Blaas 1843~1931)는 우리에게는 잘 알려지지 않았
지만 밝고 위트 넘치는 작품으로 베니스에서 큰 인기를 끈 화가다.
작품의 주제는 어제가 오늘 같고 오늘이 어제 같은 하루를 살아가
는 평범한 사람들의 일상. 하지만 블라스는 평범한 일상에서 스치
는 유쾌한 순간을 포착해낸다. 찬란한 베니스의 태양 아래 화사한
색채로 표현된 재기발랄한 인물들은 잊고 있던 삶의 즐거움과 소소
한 행복에 대해 생각하게 만든다.

그런 면에서 여자들의 수다를 이보다 더 능청스럽게 포착한 그
림이 또 있을까? '수다 떠는 모습이야 다 똑같지 특별한 게 있을 리
가 없잖아'라고 생각한 나는 화가의 시선을 따라가다 그만 '풋' 하고
웃음을 터트리고 말았다. 한 무리의 여인들이 바느질감을 손질하
며 수다를 떨고 있다. 종알종알 끝없는 수다, 빵빵 터지는 웃음 사
이로 낯선 남자가 누군가를 부른다. 예상치 못한 방문에 한 여인이
허둥지둥 문 앞으로 달려 나간다. 사랑 고백이라도 하려는 것일까?
그런데 불쌍한 이 남자, 날을 잡아도 한참 잘못 잡았다. 하필이면
동네 처녀들이 한데 모여 바느질을 하는 날이라니. 집 안에서 들려

오는 여자들의 웃음소리에 남자는 준비한 말을 꺼내기도 전에 얼음이 돼버렸다. 친구들 앞에서 고백을 받게 된 여인도 당황스럽기는 마찬가지. 하지만 어쩔 줄 모르는 두 사람을 지켜보는 친구들은 마냥 신이 났다. 힐끔힐끔 둘의 모습을 훔쳐보고 속닥거리며 귓속말을 주고받느라 정신이 없다. 남자가 떠나고 문이 닫히면 까르르 웃음소리가 터져 나올 것이다. 그리고 그녀들의 진짜 수다가 시작되겠지.

수다의 사전적 의미는 '쓸데없이 말이 많음'이다. 대놓고 수다는 아무 짝에도 쓸모없는 대화라고 단정하고 있는 셈이다. 수다는 정말 시간이나 죽이는 공허한 말장난일 뿐일까? 감히 단언하자면, 여자들에게 수다는 팔팔하게 살아있는 생의 시간을 느끼기 위해 꼭 필요한 행위다. 형식이나 순서에 구애받지 않고 나의 감정과 경험을 생각나는 대로 자유롭게 말하면서 여자들은 살아있음을 느끼고 살아갈 힘을 얻는다. 잠시 일상을 잊고 깔깔대기도 하고 위로 한마디에 코끝이 찡하기도 한다. 쓸데없는 고민이나 남들이 보기엔 어처구니없는 걱정도 수다의 세계에서는 하늘이 무너지는 아픔이요, 땅이 꺼지는 슬픔으로 공감 받는다. 누군가 내 말을 들어주는 것만으로도 상처가 아무는 느낌이랄까. 충고나 직언도 수다를 통하면 불편하지도, 아프지도 않다. 실수를 바로잡고 닫힌 관계의 문을 열어주는 것도 수다의 힘이다.

별로 한 애기도 없는 것 같은데 다섯 시간이나 수다를 떨었다. 공허한 대화가 대부분이었지만 툭툭 던진 말 속에 진심과 위로가 있었다. 사악한 직장 상사 때문에 괴로워하던 친구는 수다를 통해 힘든 마음을 추슬렀다. 가족과의 갈등으로 눈물을 보인 친구는 웃으며 집으로 돌아갔다. 억울한 일을 당하거나 마음이 힘든 날, 나는 수다를 찾는다. 순간의 감정이든 묵혀둔 속마음이든 일단 털어놓고 나면 그 무게만큼 마음이 가벼워지고 후련해지기 때문이다. 누군가 "그래, 네 말이 맞아."라고 공감해주길 기대하면서. 그래서 난 이 쓸데없는 수다를 멈출 수가 없다.

산드로 보티첼리
Sandro Botticelli,
1445?~1510
이탈리아 르네상스 시대의 화가.
금 세공사의 아들로 태어나
초기 르네상스 대가
프라 필리포 리피를 사사했다.
종교적, 신화적인 주제를
선호했으며 특유의
부드러운 곡선,
생기 넘치는 인물 표현,
시적 감성과 모호한
알레고리적 표현으로
위대한 화가의 반열에 올랐다.
피렌체 은행가
집안 메디치(Medici)의
후원으로 르네상스의
시작을 알렸다.

마르거나
뚱뚱하거나

위태위태하던 몸이 서른 중반이 되자 본격적으로 긴장을 놓고 퍼지기 시작했다. 남부럽지 않았던 허리라인은 컵 위로 흘러내린 머핀처럼 뭉개졌다. 포동포동 살이 오른 팔뚝은 뭘 입어도 인심 좋은 아줌마처럼 보이게 만들었다. 끝도 없이 아래로 처지는 엉덩이는 또 어떻고. "이거 다 젖살이야."라는 염치없는 말로 현실을 외면해보지만 나도 안다. 나

는 푸짐해지고 있었다.

"날씬한 몸매를 원하십니까?"

TV를 보다 보면 하루에도 몇 번씩 이 강요에 가까운 질문과 마주하게 된다. 세상은 어떤 운동을 해야 옆구리 살을 덜어낼 수 있고, 어떤 주스가 몸속 독소를 배출하며, 어떤 음식이 칼로리가 낮은지 알려주고 싶어 안달한다. 바스러질 듯 마른 몸매의 아이돌에게는 여신이란 칭호가 따라붙고 44사이즈도 모자라 33사이즈의 옷이 등장했다. 웬만큼 마른 사람이 입지 않으면 오히려 몸매의 단점만 부각되는 스키니 진은 몇 년째 그 인기가 식을 줄 모른다. 우리 사회의 이상적인 몸매 기준은 날씬함을 넘어 꼬챙이 수준으로 깡마른 몸매로 바뀐 지 오래다.

사람들은 점점 더 마르길 원한다. '저 사람들이 말랐고 내가 정상'이라고 위로해보지만 주변은 온통 마른 사람들, 그리고 그들을 칭송하는 덜 마른 사람들뿐이다. 이런 분위기 속에서 살이 찐다는 것은 재앙에 가깝다. 살이 오르면 '후덕하다'는 조롱을 받고 뱃살이 조금이라도 접히면 '뱃살굴욕'이라는 곤욕을 치른다. 언론에서는 살이 찌면 당장 죽기라도 하는 듯 호들갑을 떨고 그것도 모자라 날씬한 몸매가 새로운 부의 상징이라도 되는 듯 비만과 소득 사이의 상관관계에 대한 기사를 연일 쏟아낸다. 어느덧 뚱뚱한 사람에게는

'자기 관리 못하는 무능하고 게으른 존재'라는 꼬리표가 붙는다. 오죽하면 '보기 좋다'는 말이 살쪘다는 은유가 되어버렸을까.

동·서양을 막론하고 옛 미인들은 풍만하다 못해 펑퍼짐했다. 중국 최고의 미녀로 손꼽히는 양귀비는 '하얀 돼지'로 불릴 만큼 살집이 두둑했다. 서양화 속에 등장하는 여인들 또한 대부분 풍만하다. 레오나르도 다 빈치의 〈모나리자〉는 물론이고 루벤스, 르누아르가 즐겨 그리던 여인들도 가녀린 몸과는 거리가 멀다. 당시 최고의 미인만이 모델이 될 수 있었던 미의 여신 비너스의 몸매는 또 어떻고. 르네상스 화가 산드로 보티첼리(Sandro Botticelli, 1445?~1510)의 〈비너스의 탄생〉은 비너스의 아름다움을 표현한 많은 작품 중 최고라는 찬사를 받는다. 소설가 스탕달이 "보티첼리의 비너스를 다시 볼 수 있다면 내 인생의 1년을 허비해도 좋다."며 경의를 표했을 정도다. 로버트 브라우닝이나 알프레드 뮈세도 그녀에게 아낌없는 찬사를 바쳤다.

신화에 따르면, 하늘의 신 우라노스가 자식들을 차례로 죽이자 부인인 대지의 여신 가이아는 아들 크로노스에게 복수를 명한다. 크로노스는 아버지의 생식기를 잘라 바다에 버렸는데 그때 생긴 물거품에서 비너스가 탄생했다. 보티첼리는 그리스의 시인 호메로스의 시에 근거해 바다에서 태어난 비너스가 조개껍질을 타고 키프로

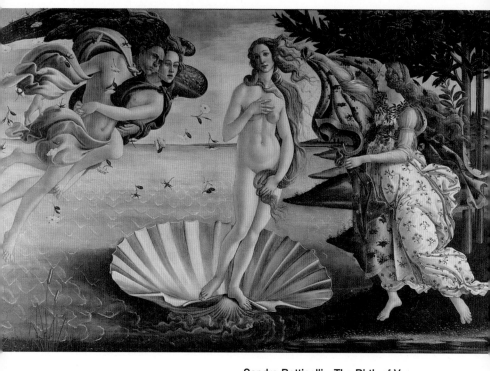

Sandro Botticelli - The Birth of Venus
산드로 보티첼리 - 비너스의 탄생
1486년 / 캔버스에 템페라/ 279 cm × 172.5 cm / 이탈리아 피렌체, 우피치 미술관

스의 해안가에 당도하는 순간을 캔버스에 담았다. 서풍의 신 제피로스가 비너스에게 장미꽃바람을 불며 환영의 인사를 전하는 가운데 꽃의 여신 플로라가 봄꽃으로 장식된 망토로 비너스의 벗은 몸을 감쌀 채비를 한다. 비너스는 수줍게 서 있지만 미의 여신답게 눈부신 아름다움을 여과 없이 드러낸다. 하얗고 정결한 피부는 대리석처럼 반짝인다. 풍성한 머리카락과 크고 검은 눈은 감탄이 절로 나온다. 몸의 곡선은 부드럽기 그지없으며 동글게 모인 둔부와 탄탄해 보이는 허벅지에서는 관능미마저 느껴진다.

비너스의 모델이 된 여인은 시모네타 베스푸치다. 그녀는 르네상스 시대의 이상적인 미를 갖춘 당대 최고의 미인이었다. 기록에 따르면 그녀는 조그만 입, 긴 목, 아름다운 금발, 도자기처럼 고운 피부, 매우 가냘픈 몸매의 소유자로 피렌체의 모든 남성들을 설레게 할 만큼 아름다웠다고 전해진다. 피렌체의 지배자 메디치 가문은 그녀를 '미의 여왕'이라 칭했다. 이 작품은 그녀를 모델로 그린 보티첼리의 또 하나의 대표작 〈봄〉과 함께 메디치 가문의 시골 별장에 걸렸다.

그러나 오늘날의 기준으로 따져 보면 비너스의 몸매는 고개를 갸우뚱하게 만든다. 축 처진 어깨선과 두툼한 팔뚝, 두루뭉술한 허리라인은 오히려 비만에 가까워 보인다. 분명 기록에는 '매우 가냘

픈 몸매'라고 되어 있는데 이게 어찌된 일일까? 설마 저 정도가 가냘픈 몸매? 이쯤 되니 저런 몸매가 대우받던 시절이 아쉽기만 하다. 그러나 미의 기준은 시대에 따라 변하는 것, 시대를 잘못 태어난 탓을 할 수밖에.

현대 사회에서 우리는 누구나 동조를 강요받는다. 남들이 먹는 음식을 먹어야 하고, 남들이 타고 다니는 차를 타야 하고, 남들이 드는 가방을 들어야 잘 살고 있는 것처럼 받아들여진다. 날씬해야 한다는 강박도 강요에 의한 결과라 할 수 있다. 누군가는 있는 그대로의 몸을 사랑하라고 하지만 그건 정말 힘든 일이다. 특히 나란 인간은 "몰개성주의는 사회적 폭력이야!"라고 외치는 깡 있는 급진주의자도 아니요, 여성을 외모로 평가하는 사회적 통념에 반기를 드는 열혈 페미니스트도 아니다. 두툼한 뱃살을 쓰다듬으며 "제 인격이에요."라고 능청을 부리거나 건강을 빌미로 한 의학적 협박을 웃어넘길 만큼 배짱이 센 여자도 아니다. 그러므로 나는 슬그머니 다이어트를 결심해본다. 여기서 살이 더 쪘다고 세상이 무너지거나 혹은 살을 뺐다고 내 삶이 핑크빛으로 변하는 건 아니지만 적어도 작년에 산 청바지는 입어야 하지 않겠는가. 뭐 이번 다이어트가 성공할지는 아무도 모르는 일이지만.

파울라 모더존 베커
Paula Modersohn Becker,
1876~1907

초기 독일 표현주의 화가.
단순화된 형태와 절제된
색채를 통해 내면의 감정을
심도 있게 표현했다.
파리 유학시절 세잔, 고갱,
고흐에 영향을 받았으며
특히 세잔의 화면구성과
단순화된 형태에 매료됐다.
그녀의 작품은 모성과
여성의 운명에 대한
깊이 있는 시각이 돋보인다.
차분하면서도
따뜻한 색채가 특징이다.

자화상을 찍는 사람들

4 , 5 0 0 , 0 0 0 , 0 0 0 , 0 0 0

이 경이로운 수치는 매일 '셀피'라는 이름으로 인터넷에 올라오는 사진의 개수다. 그야말로 '셀피(셀카)'의 전성시대다. 대중의 관심을 먹고사는 연예인, 인증샷에 목숨 거는 파워 블로거, 수만 명의 팔로워를 몰고 다니는 SNS 스타들은 물론 대통령과 교황 심지어는 무중력 상태로 우주를 유영하는 우주인까지 셀피를 찍는다.

미국 워싱턴포스트에 따르면, 인스타그램에서만 약 1억 8000만 개의 사진에 셀피 해시태그(#㴒)가 되어 있고 하루 평균 전 세계적으로 약 4억 5000만 장의 셀피가 인터넷에 올라온다. 다들 맹목적인 자기애에 빠져 있는 걸까? 사람들은 절경과 맞닥뜨린 순간, 둘이 먹다가 하나가 죽어도 모를 만큼 맛난 음식 앞에서, 또는 자기 직전 침대에 누워서까지 스스로를 카메라에 담는다. 프란치스코 교황은 바티칸에서, 버락 오바마 미국 대통령은 넬슨 만델라 전 남아프리카공화국 대통령의 국가 공식 추도식에서 셀피를 찍었다. 미 항공우주국의 우주비행사들은 지구를 배경으로, 캐나다의 모험가는 시뻘건 용암이 들끓고 있는 화산 분화구를 배경으로 셀피를 찍었다. 제 86회 아카데미 시상식에서 사회자 엘런 드제너러스가 시상식 도중 할리우드 배우들과 함께 찍은 단체 셀피는 트위터에 올라온 지 1시간 만에 리트윗이 200만 건에 육박할 정도로 인기를 끌었다.

셀피를 잘나고 멋진 젊은이들만의 전유물로만 여긴다면 오산이다. 미국에 사는 여든 살의 베티 조 심슨은 2013년 폐암 진단을 받은 후 셀피를 찍기 시작했다. 할머니는 "암이 우리를 불행하게 만들지는 못할 것."이라고 말하며 일부러 우스꽝스럽게 분장을 하거나 익살스러운 표정으로 사진을 찍었다. 그녀의 인스타그램은 1년 만에 팔로워가 70만 명이 넘을 정도로 큰 인기를 끌었다. 셀피에 대한 과도한 집착이 가져온 어처구니없는 사건도 많다. 다리 위에서

투신하려는 남성을 배경으로 셀피를 찍어 파면된 터키 경찰관이 있는가 하면 스웨덴의 십 대 소녀 강도들은 범행 직전 흉기를 든 모습을 셀피로 남겼다 검거되기도 했다. 러시아에서는 십 대 소녀가 색다른 셀피를 찍으러 철교에 올랐다 감전사하는 안타까운 일이 벌어지기도 했다.

인간의 자기애는 본능적인 것이지만 "난 소중하니까요."를 대놓고 말하기 시작한 건 최근 몇 년 동안의 일이다. 겸양은 더 이상 미덕이 아니다.

2013년 영국의 옥스퍼드 사전은 '올해의 단어'로 '셀피'를 선정했다. 셀피의 정확한 뜻은 '스마트폰·웹카메라 등으로 자신의 모습을 직접 찍어 SNS에 올리는 행위, 혹은 그 사진'을 말한다. 다시 말해 직접 찍는 것뿐 아니라 'SNS에 올리는 행위'까지 포함한 단어가 바로 셀피다. 이 핫한 트렌드에 합류하는 것은 그리 어려운 일이 아니다. 카메라 렌즈를 나를 향해 돌리고 촬영 버튼을 누른 후 온라인 세상에 내 존재를 드러내기만 하면 된다. 특히 한국인들은 셀피에 있어서는 선구자라고 할 수 있다. 페이스북과 인스타그램의 물결이 일기 전인 2000년대 초반, 우리는 싸이월드 미니홈피라는 공간에서 '얼짱 사진'을 공유하며 셀피 놀이를 즐겼다. 사람들은 조금 더 예쁘고 잘생기게 나오기 위해 각도와 빛을 연구했으며 '눈물 셀카',

'침대 셀카' 같은 연출 사진이 유행하기도 했다.

엄밀히 말하면 셀피는 보여주기 위해서 찍은 사진이다. 혼자 보려고 셀피를 찍는 사람은 없다. 누군가의 '좋아요'와 댓글을 기대하며 사람들은 셀피를 찍어서 올린다. 멋진 모습이든 망가진 모습이든 공개적으로 SNS에 올린다는 건 "사진 속의 내 모습, 매력적이지 않니?"라는 전제가 깔려 있는 셈이다. 물론 타인의 반응이 없으면 그 셀피는 바로 삭제된다. 악플보다 무서운 건 무플이니까.

셀피에 대한 욕구는 새로운 현상이 아니다. 특히 화가들의 자화상을 셀피로 본다면 그 역사는 르네상스 시대까지 거슬러 올라간다. 르네상스 화가들은 새로운 역사를 만들어간다는 자부심으로 가득 차 있었다. 그들은 자신의 재능과 예술가로서의 자긍심을 자화상을 통해 거리낌 없이 드러냈다. 뒤러는 화가로서의 자부심을 드러낸 최초의 화가고, 루벤스는 세속적인 성공을 과시하기 위한 자화상을 꾸준히 그렸다. 렘브란트는 100점이 넘는 자화상에 굴곡진 삶의 여정을 기록했다. 고흐 역시 힘든 삶을 이겨내려는 의지를 40여 점의 자화상에 꾹꾹 눌러 담았다. 쿠르베, 피카소 같은 화가들도 자화상을 통해 자의식을 내비치며 시대정신을 표현하는 데 주저하지 않았다.

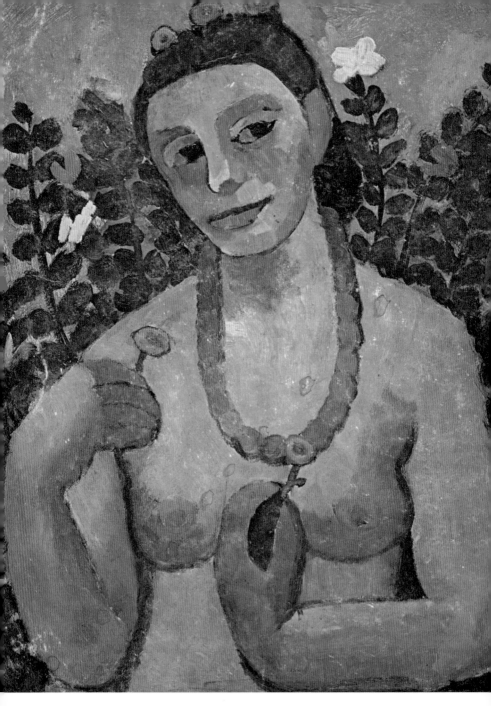

Paula Modersohn Becker - Self-Portrait with an Amber Necklace
파울라 모더존 베커 - 호박 목걸이를 한 자화상
1906년 / 캔버스에 유채물감 / 50cm × 61cm / 스위스 바젤 바젤미술관

'이러면 더 사랑스러워 보일까?'

나팔꽃이 가득 피어 있는 화단에서 포즈를 취하던 화가는 연보라색 꽃을 꺾어 머리에 장식하고는 다시 새침한 미소를 지어본다. 그래도 부족했는지 이번에는 윗옷을 훌렁 벗어버린다. 커다란 호박 목걸이를 목에 걸어보고 동백 나뭇가지를 들고 신화 속 여신을 흉내 내기도 했다. 파울라 모더존 베커(Paula Modersohn Becker, 1876~1907)는 그림일기처럼 자화상을 그린 화가다. 그녀의 화실에 있는 온갖 소품들은 셀피 프로젝트에 동원되었고 캔버스는 수많은 자화상으로 채워졌다. 그녀는 야외는 물론 임신 중에도 심지어 아이에게 모유를 먹이는 순간에도 자신의 모습을 화폭에 담았다. 여성의 정체성을 표현함과 동시에 여성 화가에 대한 편견에 저항하기 위해서였다. 결혼 6주년과 임신을 기념하기 위해 그린 이 자화상 역시 보편적인 자기애와 예술가로서의 자긍심, 모성에 대한 신성화 등을 엿볼 수 있다. 임신의 기쁨과 설렘으로 얼굴이 빨갛게 상기되어 있지만 흔들림 없는 눈동자를 통해 그녀는 자신의 몸이 생명을 창조하는 주체라는 자의식을 당당히 드러낸다.

불만 가득한 현실이나 껄끄러운 대인관계는 웃는 얼굴의 셀피 한 장으로 평화롭게 포장된다. 사람들은 수많은 시행착오를 거쳐 터득한 얼짱 각도를 적절히 적용하며 웃고 찍기를 반복한다. 주위에 '나는 이렇게나 잘살고 있다'고 알려주기 위한 몸부림이다. 이런

위선적인 현상에 대해 일부 사회학자들은 우려를 표한다. 하지만 별 볼 일 없는 현실에서 우울해하기보다는 셀피 속 행복하게 웃는 내 모습을 보며 기운을 내는 것이 그리 나쁘다고 생각하지 않는다. 오랜만에 싸이월드 미니홈피에 들어가 사진첩을 뒤적거렸다. 10년 전 찍은 수많은 셀카들 속에서 나는 누구보다 행복하고 즐거워 보였다. 그것이 남에게 보이기 위한 억지웃음이든 스스로에 대한 위안이든 사진 속의 나는 제법 예쁘게 웃고 있었다.

오늘도 사람들은 현대판 나르키소스가 되어 자신의 모습을 셀피에 담는다. 기특하다 못해 요망스러운 셀카봉은 얼굴뿐 아니라 주위 풍경까지 스스로 선택할 수 있는 능력을 준다. 그러니 이제는 누군가 나를 향해 카메라를 들이민다고 놀라지 말자. 그는 현대기술을 이용해 자화상을 그리는 중이니까.

달콤한
쇼핑의
도시

아우구스트 마케
August Macke,
1887~ 1914

독일 화가.
독일 표현주의 작가 그룹인
'청기사'를 이끈 대표 화가로
독일의 표현주의 및
아방가르드 흐름을
성공적으로 안착시켰다.
근대 거리 풍경을
주로 그렸으며
형태의 분해와 해석,
색채 분할에 몰두했다.
27살의 짧은 생애 동안
뛰어난 색채화가임을
입증했다.

피 라 미 드 처 럼　켜 켜 이　쌓 인
일거리들로 스트레스 받을 때, 까다로운 여자 상사의 히스테리가
나를 향할 때, 아침 댓바람부터 남편과 싸웠을 때, 이유 없이 기분
이 울적하고 마음이 헛헛할 때 그리고 이 모든 상황에서 벗어나고
싶을 때 난 쇼핑을 한다. 백화점이 가장 짜릿하지만 동대문도 좋고
가로수길, 지하상가 하다못해 집 앞 마트나 재래시장도 좋다. 지갑

사정이 여의지 않으면 홈쇼핑을 통해 월 1만 9900원의 행복을 맛본다. 그마저도 부담스러울 때는 1000원 숍에 간다. 이유는 하나다. 뭐 하나라도 지르고 나면 속이 후련해지기 때문이다. 이 경우 물건의 필요성이나 활용도가 낮을수록 그 효과가 탁월한데 이를테면 치약, 두루마리 화장지, 양말 같은 것보다는 챙이 넓은 모자, 마카롱, 빈티지 찻잔 같은, 친정 엄마 표현대로라면 '쓰잘데기 없는 것'을 살수록 마음이 풀린다.

언젠가 엄청나게 짜증이 난 날 가로수길을 배회한 적이 있다. 몇 날 며칠 밤새 준비한 기획안은 기회주의자 상사에게 빼앗겨버린 것이다. 게다가 섭외 전부터 애를 먹이던 인터뷰이는 결국 약속 장소에 나타나지 않았다. 당혹감과 짜증이 뒤섞인 얼굴로 씩씩거리며 걷다가 시간을 때울 겸 들어간 작은 빈티지 숍, 평소 관심도 없던 에디 세즈윅(Edie Sedgwick)의 화보집을 충동적으로 구매했다. 액세서리 노점에서는 가죽 팔찌와 싸구려 귀걸이를 샀다. 보세 옷가게 서너 곳을 뒤져 빨간 체크셔츠도 한 벌 구입했다. *그 후에도 몇 번 더 카드를 긁었는데 쇼핑백을 주렁주렁 손에 들고 집에 돌아왔을 때 짜증은 완벽히 사라져 있었다. 오늘의 전리품을 침대 위에 죽 늘어놓고 난 후에는 스트레스를 받았는지조차도 기억하지 못했다.*

여자들에게 있어 스트레스 해소에 쇼핑만 한 건 없다. 반짝하고 불이 켜지는 순간 어둠이 사라지는 것처럼, 쇼핑하는 순간 어둡고 칙칙한 기분이 한 방에 날아간다. 남자친구에게 차인 뒤 달려가는 곳은 그 애 집 앞이 아닌 백화점이고, 승진에서 밀린 날은 마트에 들러 카트가 넘칠 때까지 물건을 담는다. 다음 달 카드 명세서를 손에 쥐고 부들부들 떨지언정 일단 지르고 본다. 그중에는 두고두고 잘 샀다며 엉덩이를 두들겨 주고 싶은 재킷도 있고, 몇 번 들지도 않고 처박아둔 클러치 백, 대체 왜 산 건지 아무리 머릿속을 헤집어 봐도 이유를 찾을 수 없는 럭비공과, 턴테이블도 없는 주제에 사 모은 LP도 있다.

물론 아이쇼핑만으로도 충분히 즐거울 수 있다. 마네킹이 입고 있는 코트를 한 번 걸쳐보고, 향이 좋은 화장품을 손등에 발라보고, 비싼 명품 가방을 한 번 들어보는 것만으로도 기분이 나아진다. 특히 아기자기하고 귀여운 소품들이 정겹게 놓여 있는 쇼윈도는 바라보는 것만으로도 마음이 들뜬다.

나 같은 평범한 소시민들이 쇼핑이라는 쾌락에 몰두하게 된 것은 19세기의 일이다. 대량 생산·소비를 근간으로 자본주의가 급속히 발달하면서 사람들의 소비욕구는 함께 솟구치기 시작했다. 사람들은 패션잡지를 정기구독하며 최신 유행을 따라 했다. 근대식

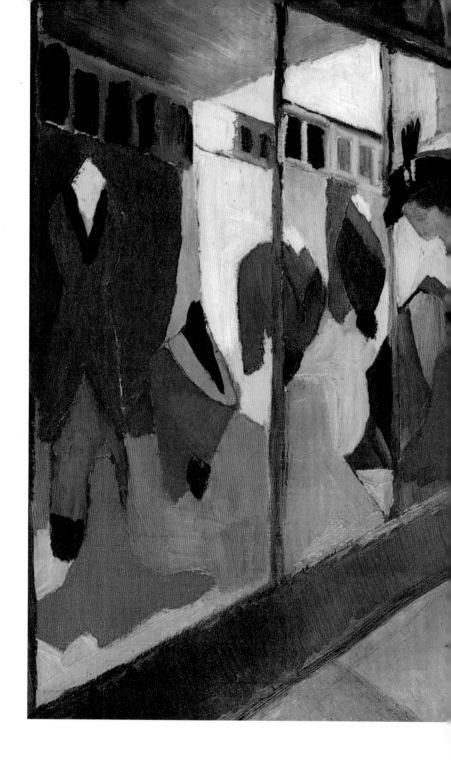

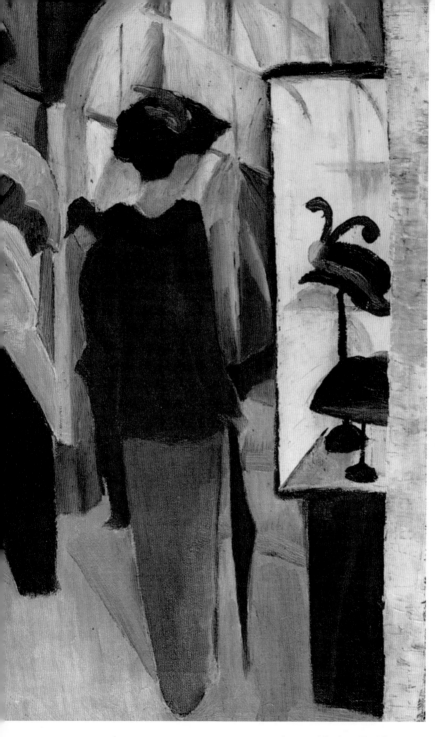

August Macke - Fashion store
아우구스트 마케 - 패션상점
1913년 / 캔버스에 유채물감 / 51cm × 61cm / 독일 뮌스터, 베스트팔렌 주립미술관

백화점과 거대한 쇼핑 아케이드가 속속들이 생겨났다. 그곳은 늘 풍요롭고 화려했다. 한껏 치장한 아가씨들과 잘 재단된 재킷을 입은 준수한 귀족 청년들이 유리문 손잡이가 닳도록 드나들었다. 소비는 어느새 자신의 정체성을 구성하는 일상적 행위로 자리했다. 사람들은 쇼핑을 통해 욕망을 충족했다. '패션 빅팀(fashion victim·과도하게 신상품을 추구하다 패션의 제물이 되는 사람)'도 이때 등장했다.

독일 출신의 표현주의 화가 아우구스트 마케(August Macke, 1887~1914)는 이런 세상의 변화를 호기심 가득한 눈으로 지켜본 화가다. 그에게 쇼핑은 근대성(모더니티)과 자본주의의 메커니즘을 보여주는 좋은 소재였다. 쇼핑 아케이드는 도시의 그 어떤 장소보다 이를 집약한 공간이다. 마케는 매일 쇼핑 아케이드에 나가 사람들을 관찰하고 스케치했다. 특유의 밝고 감각적인 색채가 돋보이는 〈패션상점〉은 100년 전 그린 작품이라고 믿기 어려울 정도로 현대적이다. 커다란 유리창과 밝은 조명으로 치장한 화려한 상점 앞, 한 여인이 쇼윈도 안을 뚫어져라 쳐다보고 있다. 깃털로 장식된 모자에 하늘색 양산까지 펼쳐 든 걸로 보아 패션에 관심이 많은 부르주아 여성 같다. 그녀의 시선을 붙잡은 건 파리에서 건너온 유명 디자이너의 최신 드레스일까 아니면 이탈리아 가죽 장인이 만들어낸 멋진 구두일까. 어쩌면 그녀는 쇼윈도 자체에 매료되었는지도 모르겠다. 그곳은 꿈과 마법이 펼쳐지고 있는 환상의 공간이니까.

새벽 5시, 알람이 울리기도 전에 눈이 떠졌다. 아무래도 사야겠다. 어차피 사야 할 물건이라면 하루라도 일찍 사는 게 남는 거다. 에스프레소 머신 이야기다. 금액이 부담스럽긴 하지만 매일 커피를 마신다는 가정 하에 계산기를 두드려 보니 1년만 지나면 본전은 뽑을 수 있을 것 같다. 게다가 아침에 일어나 갓 뽑아낸 에스프레소를 마시는 호사를 누릴 수 있다니. 마음속에서는 '어머, 이건 꼭 사야 해!'라는 무조건적인 외침이 울린다. 남편의 잔소리가 걱정되긴 하지만 우리는 적어도 빚은 없으니까. 남편 몰래 적금 깨서 가방을 샀다는 친구나 캠핑에 빠져 마이너스통장 대출까지 받았다는 옆집 부부와 나를 비교하며 좀 켕기기는 하지만 이번 쇼핑이 꼭 필요한 백만 가지 이유를 곱씹으며 결단을 내린다. 어차피 승자는 이미 정해진 게임이다.

안녕,
잘
지내고
있니?

◆

그건 아마도 서툰 감정

요하네스 베르메르
Johannes Vermeer,
1632~1675

17세기 네덜란드 화가.
고요하고 엄숙한
일상의 순간,
정교하게 구성된
실내 정경을 주로 그렸다.
생애에 대한
기록이 많지 않으며
오랫동안 잊혔으나
자기 성찰적 묘사와
절제된 표현,
부드러운 빛과
깊은 색채로
대가 반열에 올랐다.

사각사각 편지 쓰기

" 편 지 잘 받 았 어 요 .
머리카락 6개 함께 보내요. 제 머리카락이 틀림없다고 아버지를 걸고 맹세해요."

"비틀즈를 부끄럽거나 수치스럽게 생각하지 않아(시작은 나였으니까). 하지만 문제가 너무 커진 것 같아."

오랜만에 서점에 갔다가 우연히 본 책. 존 레논이 생전에 쓴 편지들을 한데 모은 바이오그래피였다. 여느 전기들처럼 적당히 지루할 거라 생각했는데 몇 장 들춰보다 그만 홀딱 반하고 말았다. 존 레논은 음악 외에 편지로 세상과 소통한 사람이었다. 가족과 친구들에게 끊임없이 편지를 썼으며 팬에게 다정한 답장을 보내고 세탁소 앞으로 시시콜콜한 쪽지를 남겼다. 편지에 그려 넣은 자신의 캐리커처와 남발한 애정 표현에 다정한 마음이 느껴졌다. 책을 훑어보다 문득 마지막으로 손편지를 써본 게 언제인지 생각해봤다. 기억이 나질 않았다.

대학교 1학년 때 난 소위 말하는 '반수생'이었다. 학기를 마치고 친구들이 배낭여행이나 아르바이트 등 방학 계획을 짤 때 나는 다시 수능을 준비했다. 컴컴한 독서실에서 들어앉아 영어 단어를 외우고 있는데 내 앞으로 작은 소포가 도착했다. 친구가 보낸 응원 선물이었다. 상자 안에는 초콜릿과 과자가 잔뜩 들어 있었는데 날 진짜 감동시킨 것은 한 달 동안 매일 썼다는 서른 통의 길고 짧은 편지들이었다. 한번에 다 읽는 것이 아까워 일주일에 한 통씩 읽었다. 덕분에 공부하는 내내 마음이 따뜻했다. 집에 돌아와 서랍 속에 간직해둔 친구의 편지를 다시 꺼내 읽었다. 한 글자 한 글자 꾹꾹 눌러 쓴 글씨에 스무 살의 친구가 있었다. 다정하고 세심한 성격의 친구였다. 이제 보니 동글동글한 글씨체가 친구를 쏙 닮아 있다.

14년 만에 친구에게 답장을 보내기로 결심했다. 주말 오전의 늦잠을 포기하고 책상에 앉았다. 오랜만에 펜을 잡은 손이 영 어색하다. 하루 종일 컴퓨터 자판만 누르고 있으니 편지는커녕 작은 쪽지 하나 쓰는 일이 거의 없던 탓이다. 어색한 손놀림으로 연습장에 친구 이름을 썼다. 얼마 전 결혼 5년 만에 첫딸을 낳은 친구는 육아로 정신없는 하루를 보내고 있었다.

"옹알이를 하고 있어. 너무 신기한데 힘들어 죽을 것도 같아."

전화를 하면 일상을 숨 가쁘게 전달해줄 그녀지만 나중으로 미루기로 했다. 심호흡을 하고 친구의 이름을 엽서 위에 적는다. 첫 문장이 언뜻 써지지 않았다. 귤을 까먹으며 생각을 추스르고는 다시 펜을 들었다. 어색한 문턱을 넘어서자 이런저런 할 말이 동시다발적으로 떠올랐다. 너무 길어지면 곤란한데. 쓸데없는 말 대신 정말 하고 싶은 말만 채우고 싶었다. 그래서인지 손바닥만 한 엽서 한 면을 채우는 데도 꽤 고민하게 되었다. 친구의 주소를 쓰고 그 옆에 우표까지 붙이고 나니 뿌듯함이 밀려왔다.

네덜란드 화가 요하네스 베르메르(Johannes Vermeer, 1632~1675)는 고요한 일상의 순간으로 우리를 초대한다. 실내는 조용하다 못해 경건함마저 느껴진다. 작품 속 등장인물들은 편지를 읽고, 우유를 따르고, 그림을 그리는 등 일상을 살아가고 있지만 마치 두터운 유리벽 너머에 갇힌 듯 침묵 속에 잠겨 있다. 베르메르는 그의 신비로운 그림

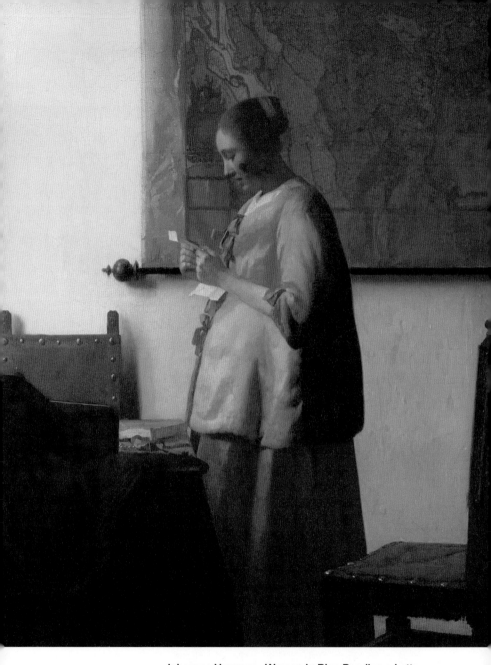

Johannes Vermeer - Woman in Blue Reading a Letter
요하네스 베르메르 - 편지를 읽는 푸른 옷의 여인
1663년 / 캔버스에 유채 / 39cm × 46.5cm
네덜란드 암스테르담, 암스테르담 국립미술관

들만큼이나 비밀에 쌓인 화가다. 화가의 생애에 대해서는 거의 알려진 바가 없으며 남긴 작품도 36점에 불과하다. 그 흔한 초상화조차 남기지 않은 이 조용한 화가는 네덜란드의 작은 소도시 델프트에서 마을 여인숙의 주인이자 화가로 짧은 생애를 보냈을 뿐이다.

편지는 17세기 네덜란드 풍속화의 중요한 주제였다. 당시 네덜란드에서 편지를 주고받는 것은 매우 일상적인 사교 행위로 사람들은 거의 매일 편지를 쓰고 읽었다. 편지를 잘 쓰는 방법에 대한 책이 출판되고 편지를 다룬 문학과 연극이 인기를 끌기도 했다. 베르메르를 비롯한 동시대 화가들은 인물들의 관계와 복잡한 심리 상태를 표현하기 위해 편지를 그림의 소재로 사용했다. 특히 여성들의 미묘한 감정을 전달하는 데 있어 편지는 매우 효과적인 소재였다.

이 작품에서도 강력하게 느낄 수 있는 것은 고요와 설렘이다. 편지를 읽는 푸른 옷의 여인, 여인은 빛이 들어오는 창가를 마주한 채 서둘러 편지를 읽어 내려간다. 종이의 사각거림만 들리는 가운데 모든 것이 정지된 것 같다. 그 고요함 속에 여인은 읽는 행위에 완전히 몰두해 있다. 그녀는 기울어진 태양빛 아래서 희미하게 빛나고 있지만 그 뒤에 내밀한 이야기들이 켜켜이 쌓여 있는 듯 보인다. 벽에는 커다란 지도가 걸려 있는데, 베르메르의 회화 세계에서 그림 속 그림은 작품 전체의 주제와 밀접하게 관련이 있다. 그러므로

난 생각하게 된다. 항해를 떠난 남편의 편지일까, 먼 곳으로 이사한 친구의 편지일까. 고흐가 추측했듯 편지를 읽고 있는 여인은 임신 중인지도 모른다. 그림은 여전히 수수께끼로 남아 있지만 여인의 표정에 담긴 미묘한 그리움과 설렘은 영원의 시선으로 새겨졌다. 온화한 빛이 그림 전체를 부드럽게 감싸며 나긋나긋한 분위기를 더한다.

어떤 표정으로 편지를 읽고 있을까? 그림 속 여인처럼 상기된 표정일까 아니면 키득거리며 편지를 읽고 있을까. 친구의 모습을 생각하니 오묘한 기분이 들었다. 기분이 좋기도 하고 흐뭇하기도 했지만 조금 부끄럽기도 했다. 그것은 오롯이 드러낸 내 감정과 평소와 다른 말투 때문이다. 편지의 세계에서 난 짐짓 다정하고 점잖은 말투를 사용했는데 그럴수록 말로는 표현하지 못한 진짜 마음이 술술 쏟아졌다. 생각을 정리하고 언어를 정제하는 과정에서 진정성은 저절로 더해졌다. 그런데 기다림이 쉽지 않다. 답장을 기대하며 집 앞 우체통을 열어 보지만 아직 소식이 없다. 14년 만에 답장을 보내 놓고선 일주일도 못 기다리는 나다.

달랑거리는
추억
한 조각

피에르 에두아르 프레르
Pierre Edouard Frere
1819~1886

프랑스 화가.
파리 에콜 데 보자르에서
수학했으며 소박한
실내 풍경과
눈싸움하는 아이들,
아기 업은 소녀 등
서민들의 일상을 주로 그렸다.
색채는 다소 어두운 편이지만
따뜻한 시선으로
서정적 내밀성을 추구했다.
런던 미술 시장에서
선풍적인 인기를 끌었다.
화가는 프랑스 레지옹
도뇌르 훈장을 받았다.

매 서 운 추 위 가 한 풀 꺾 이 고
나서야 비로소 정겹던 어린 시절의 겨울이 생각났다. 장독대 위에
소복이 쌓인 눈, 처마 밑에 주렁주렁 매달린 고드름, 문풍지를 울리
며 불던 겨울바람, 사랑채 구석에 주렁주렁 매달려 있던 누런 메주
그리고 할머니 할아버지 품처럼 따뜻했던 아랫목…

　　　　　일곱 살 때까지 시골에서 자랐다. 맞벌이 하는 부모님을 대신해 할머니, 할아버지가 우리 남매를 키워주셨기 때문이다. 집은 누군가 손으로 지은 것이 분명해 보이는 작은 흙집이었다. 벽에는 빛바랜 한지가 붙어 있고 구들장 아랫목에는 장판이 노릿노릿하게 익어 있었다. 쥐들이 극성인 날에는 천장에서 흙가루가 떨어졌다. 그럴 때마다 할아버지는 긴 막대기로 천장 여기저기를 툭툭 쳤다.

　어릴 적 잠귀가 밝았던 나를 깨우는 건 대부분 동생이었다. 밤똥 누는 버릇이 있던 동생은 배가 아플 때마다 나를 흔들어 깨웠다. 요즘이야 아무리 시골이라 해도 수세식 화장실을 갖추고 있지만 그때는 집 안채에서 멀리 떨어진 곳에 '뒷간'이 있었다. 캄캄한 밤중에 뒷간을 가는 건 나는 물론 어린 동생으로서는 상상조차 할 수 없는 무서운 일이었다. 그래서 우리는 요강을 사용했다. 잠에서 깨면 나는 문 앞에 놓인 요강을 끌어다 동생을 앉히고 그 옆에서 꾸벅꾸벅 졸곤 했다.

　그날 나를 깨운 건 동생이 아니었다. 낡은 창호지 문 사이로 노란 불빛과 함께 달그락거리는 소리가 들려왔다. 아랫목은 뜨끈했고 동생은 옆에서 새근거리며 잠들어 있었다. 할머니와 할아버지의

이부자리는 이미 네모반듯하게 정리되어 있었다. 내게는 너무나 익숙하고 편안한 광경이다. 딸랑거리는 종소리에 할머니가 밖으로 나가는 소리가 들렸다.

"보소, 여기 두부 한 모만 주소."

나무 타는 내음을 맡으며 구들장 아랫목에 마냥 늘어지게 누워 있던 나는 마침내 푸근한 솜이불 밖으로 나가기로 결심했다.

"아이고. 우리 강아지, 추운데 뭐하러 나오누."

구깃구깃한 할머니 얼굴이 날 보자마자 단숨에 펴진다. 할머니는 어린 손녀가 감기에 걸릴세라 부산스럽게 나를 안고 부엌으로 들어가더니 얼른 두툼한 담요로 나를 둘둘 만다. 그리고도 모자랐는지 자신의 목도리를 풀어 내 목에 둘러주고는 그제야 아궁이 앞에 다시 쪼그리고 앉아 부지런히 불 조절을 했다.

할머니는 매일 장작불을 지펴 커다란 가마솥에 물을 데우는 것으로 아침을 시작했다. 아궁이에서 나오는 매운 연기 때문에 연신 눈을 비비면서도 밥이 끓을 때까지 부뚜막을 지켰다. 할머니가 중간중간 왕겨를 한 주먹 집어 아궁이 속에 던져 넣으면 바람이 안으로 빨려 들어가면서 불길이 확 일어났다. 그사이 할아버지는 앞마당에서 장작을 팼다. 슬픔도 기쁨도 별 다른 감정의 동요 없이 덤덤하게 받아들였듯이, 노인은 단정하고 신중한 자세로 나무를 세웠다. 도끼질을 할 때마다 할아버지의 굽은 등이 파도처럼 일렁였다.

부엌 구석에는 할머니가 신줏단지처럼 아끼던 석유풍로가 놓여 있었다. 심지에 성냥으로 불을 붙이면 검은 연기와 함께 매캐한 석유 냄새가 올라온다. 할머니는 심지를 이리저리 움직여 불빛을 확인하고는 노란 양은냄비를 올렸다. 나는 풍로 옆에 쪼그리고 앉아 할머니의 동작을 눈으로 따라잡는다.

"아가, 조심해야 한대."

냄비에 두부를 듬성듬성 썰어 넣으며 할머니가 걱정스런 눈빛을 보낸다. 냄비 안에는 구수한 된장국이 끓고 있었다. 문득 배고픔이 밀려왔다. 달그락거리는 뚜껑 사이로 올라오는 구수한 냄새에 입 안에는 어느새 침이 고였다. 나는 더 이상 참지 못하고 하얀 두부를 건져 입으로 가져갔다. 끓고 있는 국에 든 두부가 얼마나 뜨거운지 어린 나로서는 알 리가 없었다.

그때 그 느낌을 어떻게 글로 옮길까. 처음에는 뜨겁다는 느낌보다는 오히려 아주 차가운 얼음을 입에 넣은 것 같았다. 그러나 이내 입천장에 불이 나는 듯했다. 난 소리를 빽 지르며 입에 들어 있던 두부를 뱉어내고 말았다. 얼굴이 벌겋게 달아올랐고 눈에는 눈물이 그렁그렁 맺혔다. 할머니가 얼른 달려왔지만 이미 늦었다. 입 안을 홀랑 데인 것이다. 할머니 얼굴을 보자마자 울음이 터졌다.

"이게 다 할머니 때문이야!" 괜히 할머니 탓을 했다.

"오냐오냐. 내야 강아지, 할미가 미안타."

할머니는 놀란 기색이 역력했다. 다행히 크게 다치지는 않았지만 입천장이 부어올랐고 작은 물집이 생겼다. 제대로 밥을 먹지 못하자 할아버지는 입 안의 뜨거운 기운을 없애야 한다며 읍내에 나가 아이스크림을 잔뜩 사오셨다. 입은 얼얼했지만 뜨끈뜨끈한 아랫목에 배를 깔고 누워서 야금야금 빨아먹는 아이스크림은 정말 꿀맛이었다. 게다가 누나 덕분에 횡재한 동생의 그 존경어린 눈빛이란.

프랑스 화가 피에르 에두아르 프레르(Pierre Edouard Frere, 1819~1886)의 〈어린 가정부〉는 내 어린 시절을 떠오르게 한다. 지금은 나름 도시적인 여자가 되었지만 당시엔 코 밑에 검둥이 묻은 줄도 모르고 하루 종일 아궁이 앞에서 불장난을 하는 시골 아이였다. 뻘건 숯 사이에 넣어둔 고구마가 탈세라 그림 속 아이와 같은 표정으로 아궁이 앞을 지켰다.

살림살이가 넉넉해 보이지 않은 어느 가정집 부엌. 한 소녀가 난로 위에 놓인 냄비 속을 가만히 들여다보고 있다. 안에는 빵죽이 끓고 있다. 빵죽은 감자, 콩, 양파, 당근 등을 섞어 만든 스프에 딱딱한 빵을 넣고 푹 끓인 것으로, 우리의 '국밥'과 비슷한 서민음식이다. 혹시 죽이 타거나 냄비에 눌러 붙을세라 아이의 표정은 사뭇 진지하다. 하얀 모자와 앞치마, 발그레한 뺨, 작고 통통한 손은 귀엽기 그지없지만 소박하다 못해 초라한 배경과 어린 가정부라는 작품의

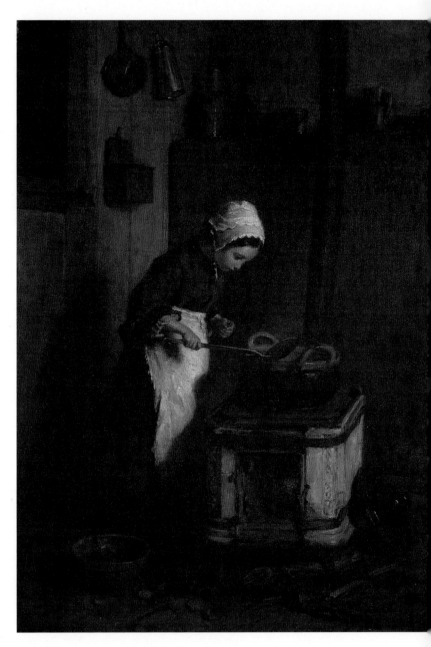

Pierre Edouard Frere - The Little Housekeeper
피에르 에두아르 프레르 - 어린 가정부
1857년 / 패널에 유채물감 / 24cm × 38cm / 미국 메릴랜드, 월터 아트 미술관

제목을 떠올리면 마냥 귀엽게만 보기는 힘들다. 안쓰러움과 함께, 급한 마음에 서둘러 맛을 보다 입을 데이진 않을지 걱정도 된다. 그러나 화가는 따뜻한 시선과 부드러운 붓질로 가난에 대한 은유나 연민을 애써 감춘다. 그 대신 기억 한편에 자리한 추억을 불러일으킨다.

Part 2

함박눈이 내렸다. 팝콘처럼 커다란 눈이 하늘에서 쏟아졌다. 수업이 끝날 때쯤 세상은 온통 하얗게 변해 있었다. 종이 울리자마자 아이들이 운동장으로 쏟아져 나왔다. 단지 눈이 내렸을 뿐인데 뭐가 그리 신이 나는지. 달리고 구르고 넘어져도 마냥 좋았다.

우리는 눈사람을 만들었다. 눈밭 위에 그림을 그렸으며 눈을 먹기도 했다. 그러다 누군가 우유박스를 가져와 낮은 담을 만들면 우리는 자연스레 두 편으로 나뉘었다. 잠시 긴장이 흐르고 뭉친 눈이 허공으로 날아들면 눈싸움이 시작됐다. 양손 가득 눈을 모아 꾹꾹 뭉쳐 공 모양으로 만든 다음 상대를 향해 던지면 되는 단순한 놀이. 장갑도 끼지 않은 맨손이 금세 빨갛게 얼어버렸지만 추운 줄도 몰랐다. 누가 이기고 누가 지든 상관없었다. 눈을 던진 아이도, 그 눈을

맞은 아이도 하하 호호 웃을 수밖에 없는 마냥 즐거운 싸움. 짓궂은 아이들은 몰래 다가와 다른 친구들 옷 속에 눈을 집어넣기도 했다.

"으앗, 차가워!" 여기저기에서 즐거운 비명이 터져 나왔다.

시린 볼이 얼얼해질 때쯤에야 눈싸움은 끝이 났다. 옷에 묻은 눈이 녹아내려 온몸은 꽁꽁 얼어버릴 것 같았다. 한참을 뛰어논 탓에 젖은 옷 위로 김이 모락모락 피어올랐다. 아이들은 경쟁하듯 앞다퉈 교실로 뛰어 들어갔다. 난로 근처 자리를 차지하기 위해서다. 우리는 난로 옆에 옹기종기 모여 앉아 옷을 말렸다. 젖은 신발은 벗어서 난로 옆에 줄을 세웠다. 신발이 데워지면서 오묘한 냄새가 교실에 진동했지만 아무도 개의치 않았다.

난로는 아이들을 모으는 장소였다. 선생님 몰래 구워 먹은 쫀득이와 문어다리의 맛은 지금도 잊을 수 없다. 난로에 구워 먹을 때는 노하우가 필요했는데, 쫀득이는 난로에 직접 닿지 않도록 조심하면서 열기로만 구워야 눌어붙지 않았다. 문어다리와 쥐포는 난로에 꾹꾹 눌러가며 살짝 타게 구워야 특유의 비릿한 맛이 사라졌다. 구수한 보리차도 빼놓을 수 없다. 노란 주전자에서 팔팔 끓은 보리차는 유난히 구수하고 맛있어 연거푸 두 잔을 마셔도 좋았다. 낡은 도시락 뚜껑을 들고 있으면 선생님이 주전자를 들고 한 명 한 명에게 보리차를 따라 주었다. 젖은 옷이 마르고 추위가 어느 정도 가시면

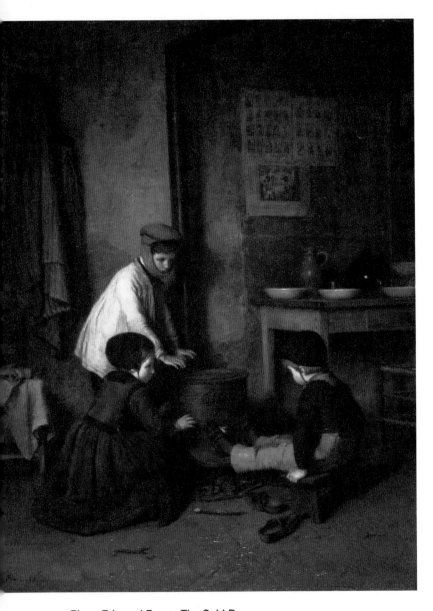

Pierre Edouard Frere - The Cold Day

피에르 에두아르 프레르 - 추운 날

1858년 / 패널에 유채물감 / 32cm × 41.5cm / 미국 메릴랜드, 월터 아트 미술관

우리는 다시 운동장으로 뛰어나갔다. 그리고 또 차갑고 하얀 겨울을 뜨겁고 정겨운 추억으로 만들어갔다. 지루할 틈이 없는 나날이었다.

피에르 에두아르 프레르의 또 다른 작품 〈추운 날〉은 빛바랜 사진처럼 추억을 자극한다. 묵직한 문을 밀고 안으로 들어서면 낡고 소박한 실내가 우리를 반갑게 맞이한다. 남매로 보이는 아이들 셋이 낡은 난로 옆에 모여 몸을 녹이고 있다. 눈싸움이라도 하고 왔는지 아이들의 볼과 손은 빨갛게 얼어 있다. 의자에 앉아 있는 막내는 양말도 다 젖은 모양이다. 아이는 아예 신발을 벗고 얼어붙은 발을 불길 쪽으로 쭉 내밀고 있다. 그 모습이 무척 개구져 보인다. 하지만 난로의 불꽃이 너무 약하다. 가난한 살림살이 탓에 땔감이 넉넉지 않은 것 같다. 조금이라도 온기를 더 느끼기 위해 난로 앞에 바짝 붙어 앉은 아이들의 모습이 애잔하다. 난로에 너무 가까이 다가가 있는 막내가 혹시 화상을 입진 않을지 형과 누나가 걱정스러운 표정으로 동생을 바라보고 있다.

낡은 난로에는 지난 시간이 고스란히 담겨 있다. 나는 그때의 기억으로 그림을 본다. 벽에 붙어 있는 빛바랜 달력에서 이미 잊었다고 생각한 추억이 떠오른다. 난로의 온기가 느껴질 때 기억은 더욱 선명해진다. 사실 이 장면은 그림으로 그려지기에는 너무 평범하

고 사소하다. 하지만 프레르는 보잘것없는 일상을 진지하게 바라보았고 그것이 삶을 지탱해준다고 믿었다. 때론 지친 일상에 스스로가 초라하게 느껴질 때 난 프레르의 그림을 떠올린다.

"소박한 일상도 어깨가 으쓱할 만큼 근사한 추억이 될 거야."

일상의 기쁨이란 본래 이렇게 평범하고 지루한 것에서 비롯된다. 나의 작은 오늘이 소중하게 느껴지는 순간이다.

메리 커셋
Mary Cassatt,
1845~1926

19세기 파리
인상주의 운동에
직접 참가한 유일한
미국인이자 여성화가.
부유한 은행가의 딸로
가족의 반대를 무릅쓰고
화가의 길을 걸었다.
드가와 일본판화의
영향을 많이 받았으며
여성과 아이를 주제로
따뜻하고 부드러운
모성을 주로 그렸다.

내
엄마의
이야기

　　　　지 나 간　　일 은　　즐 겁 고　　행 복 한
기억보다 후회와 아쉬움이 더 많이 남는다. 나에게는 '엄마 노릇'이
그렇다. 솔직히 나는 좋은 엄마는 아니었다. 물론 멋진 아내, 다정
한 딸, 괜찮은 며느리도 아니다. 나는 일하는 여자였다. 딸아이는
태어나자마자 할머니 손에 맡겨졌고 우린 한 달에 겨우 두어 번 만
날 수 있었다. 일곱 살 무렵부터는 함께 살게 되었지만 난 매일 출

근했고 딸을 돌보는 건 시어머니였다. 그런 이유로 아이는 꽤 오랜 시간 나를 서먹해했다. 다른 아이들은 잠깐의 헤어짐에도 엄마랑 떨어지기 싫어 운다는데 내 딸은 "엄마 다녀올게."라는 인사에도 나를 본체만체했다. 딸 입장에서는 당연한 행동이라는 걸 알지만 나도 인간인지라 종종 서운한 감정이 울컥 올라왔다. 눈물이 쏟아지려는 걸 억지로 삼키며 버스에 오른 것이 몇 번인지 모른다.

결혼만 하면 어른이 되는 줄 알았는데 내 생각이 오만에 가까운 착각이었다는 걸 첫아이를 낳자마자 깨달았다. 아이를 먹이고, 씻기고, 재우는 것 어느 하나 제대로 할 줄 아는 게 없었다. 나는 내 딸이 처음으로 뒤집기에 성공하고, 첫걸음마를 떼고, 그 작은 입술로 처음 "엄마"라는 말을 하는 모든 순간 아이 곁에 없었다. 살림도 그렇지만 육아에는 전적으로 시어머니에게 의지했다고 해도 과언이 아니다. 시어머니는 나 대신 엄마 역할을 아주 훌륭히 해내셨다. 우는 소리만으로도 딸의 요구를 단번에 알아챘고, 아이가 이유 없이 떼 쓰고 억지를 부려도 흔한 짜증 한 번 내지 않고 능숙하게 아이를 달랬다. 그러다 보니 아이는 할머니만 찾았다. 어느덧 나는 있으나 마나 한 엄마가 되어 있었다. 아이에게도, 고생하시는 어머니에게도 난 늘 죄인이었다.

직장에서는 "아기 낳더니 예전 같지 않네."라는 핀잔을 듣지 않

으려고 곱절의 노력을 해야 했다. 지금은 그래도 사정이 많이 나아졌지만 80년대는 일하는 여성을 위한 사회적 배려가 전무했다. 남자 동료들의 시선은 싸늘했다. 둘째를 가졌을 때는 "애를 또 가졌어?"라는 모욕에 가까운 말을 들었다. 그럴 때마다 나는 다른 사람들보다 더 열심히 일했다. 어떻게든 아이 핑계를 대지 않으려고 애썼다.

"애가 손가락 빠는 거 그거 다 애정결핍 때문이다, 너. 아무리 할머니가 잘해줘도 엄마 손길이 그리운 거 아니겠어?"

어느 날 친구가 무심코 던진 말에 그동안 버티던 마음이 무너져 내렸다. 의도한 것은 아니겠지만 친구의 말은 내 가장 아픈 곳을 찔렀다. 언제부턴가 아이는 손가락을 빨기 시작했다. TV를 보면서도 자면서도 손가락을 빨았다. 딸의 아래턱을 잡아당기고, 좋아하는 사탕을 입에 넣어주기도 하고 심지어 쓴맛이 나는 로션을 손가락 주변에 발라보기도 했지만 버릇은 쉽게 고쳐지지 않았다. 그렇지 않아도 아이가 엄마랑 떨어져 지내는 시간이 길어 정서불안을 느끼는 건 아닌가 걱정이 컸다. 그런데 대놓고 그런 소리를 들으니 더는 견딜 수가 없었다. 결국 다음 날 직장에 휴가를 내고 아이를 데리고 병원을 찾았다.

"만 4세까지는 손가락 빠는 건 별 문제가 아니에요. 아이의 감정

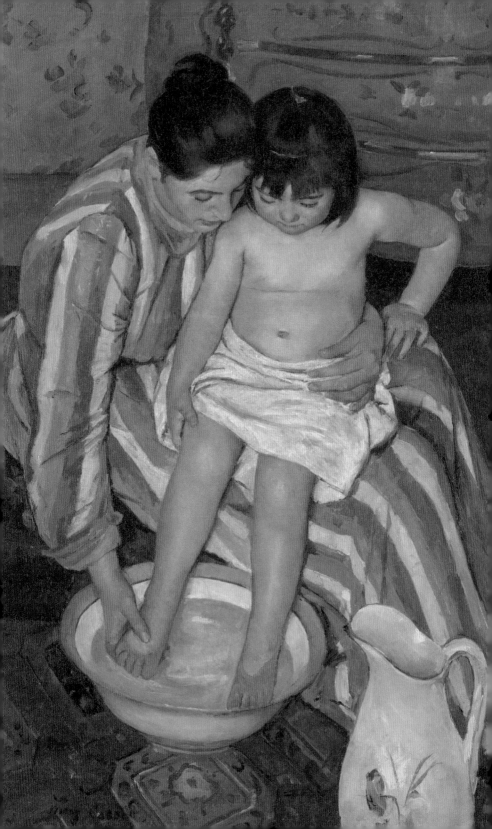

과 놀이욕구를 충분히 맞춰주면 저절로 사라지니 걱정 마세요."

너무도 대수롭지 않게 말하는 의사에게 나도 모르게 소리를 지를 뻔했다.

"제 딸아이를 좀 보세요. 제가 엄마인데 저랑 눈도 마주치지 않고 오로지 손가락만 빤다고요!"

병원에서 내린 처방은 간단했다. 자주 안아주고 놀아주며 무엇보다 같이 잘 것. 그날 오랜만에 내 손으로 아이를 씻겼다. 보들보들한 살결을 어루만지다 보니 어느새 이렇게 컸나 싶어 코끝이 찡했다. 목욕 후에는 마사지하듯 로션도 충분히 발라주었다. 아이와 함께 인형놀이도 하고 깔깔거리며 수다도 떨었다. 저녁이 되자 아이가 자연스럽게 할머니 방에 들어간다.

"그동안 할머니랑 많이 잤으니 오늘부터 엄마랑 같이 자면 안 될까?"

아이가 혼란스러워하지 않도록 최대한 조심히 말을 꺼냈다. 아이는 잠깐 어리둥절한 표정을 짓더니 이내 생글거리며 고개를 끄덕인다. 그림책을 읽어주거나 머리를 쓸어주면 금방 잠든다는 시어머니

Mary Cassatt - The Child's Bath
메리 커셋 - 아이의 목욕
1892년 / 캔버스에 유채물감 / 66cm × 100cm / 미국 시카고, 시카고 아트 인스티튜트

의 말에 옆에 누워 책을 읽어주었다. 어색한 표정과 더 어색한 말투로 책을 읽는 나를 아이는 장난기 가득한 눈으로 바라봤다.

"엄마랑 자니까 좋아?"

"응. 너무 좋고 행복해!"

"행복해?"

예상치 못했던 대답이었다. 코끝이 찡했다. 행복하다는 말은 어디서 배웠을까. 옆에서 함께 자는 것뿐인데 아이는 행복하다고 했다. 엄마가 아이에게 주는 사랑보다 아이가 엄마에게 주는 사랑이 더 크다는 말이 무슨 의미인지 조금 알 것도 같았다. 그날 내가 곁에 있어 행복하다는 아이의 말을 나는 평생 가슴에 품고 살았다.

언젠가 엄마에게 메리 커셋(Mary Cassatt, 1845~1926)의 화집을 보여준 적이 있다. 〈아이의 목욕〉은 책에 실린 많은 그림 중 엄마가 가장 마음에 들어 한 작품이다. 한참을 작품에서 눈을 떼지 못하던 엄마가 나지막한 목소리로 말했다.

"이 그림 참 좋구나. 옛날 생각이 나네."

젊은 엄마가 무릎 위에 아이를 앉히고는 발을 씻기고 있다. 발가락 개수를 하나하나 세어가며 때로는 보드라운 속살을 만지작거리

며 아이의 작은 발을 씻기는 엄마의 손길에 사랑이 묻어난다. 표정을 자세히 읽을 수는 없지만 아이 역시 편안해 보인다. 아이는 살짝 고개를 숙여 엄마의 손길을 가만히 내려다본다. 숨을 쉴 때마다 볼록한 배가 오르락내리락할 것만 같다. 작품은 아이를 향한 엄마의 애정과 돌봄의 감정을 강하게 드러낸다. 섬세하고 온화한 분위기, 소박한 집 안 풍경과 옷의 리드미컬한 패턴이 만들어내는 조화, 부드러운 붓질과 탄탄한 화면구성 등에서 화가의 훌륭한 자질을 엿볼 수 있다. 일부러 기교를 부린 흔적은 없지만 지나치지 않은 표현에 섬세한 감수성이 느껴진다.

19세기 파리 인상주의 운동에 직접 참가한 유일한 여류 화가인 메리 커셋은 엄마와 아이의 정서적 공감을 여성 특유의 감성으로 섬세하고 다정하게 포착했다. 커셋은 남성 화가들은 잘 공감하지 못하는 여성의 사적인 세계와 여자만이 느낄 수 있는 '모성애'에 특별히 관심이 많았다. 목욕한 아이의 몸을 닦아주고, 품에 안아 젖을 먹이고, 머리맡에서 책을 읽어주는 엄마의 일상적인 모습은 그녀에게 아름다움을 넘어선 숭고함으로 다가왔다. 사실 어머니와 아이의 모습은 성모자상이라는 주제를 통해 오랫동안 서양예술사를 지배했다. 그런 의미에서 커셋의 작품은 매우 통속적인 주제를 담고 있다고 할 수 있다. 하지만 그녀의 작품이 꾸준한 사랑을 받는 것은 아이러니하게도 이 통속성에서 비롯된 것이다. 어렴풋이 기억나는

행복한 어린 시절, 엄마 품에서만 느낄 수 있던 그 따뜻하고 포근한 느낌은 가만히 바라보는 것 이외에 다른 어떤 설명도 필요 없는 것 이니까.

엄마는 종종 "너 어릴 때 많이 안아줄걸, 많이 보듬어줄걸, 많이 놀아줄걸, 많이 업어줄걸." 하고 후회한다. 처음 걸음마를 떼고, 말을 배우고, 유치원에 들어가고, 피아노 경연대회에 나가는, 어린 딸의 생애 첫 경험들을 절대 놓치지 않을 거라는 말도 한다. 그럴 때마다 나는 멋쩍게 웃지만 속으로는 많은 생각들이 교차한다. 지금보다 조금 더 어렸을 때는 엄마의 부재가 싫고 서운했다. 피곤하다는 말은 핑계요, 바쁘다는 말은 변명으로밖에 들리지 않았다. 하지만 결혼하고 그때의 엄마와 비슷한 나이가 되고 나니 '우리 엄마, 하고 싶은 게 많았을 텐데. 일하랴, 살림하랴, 거기에 무심하다고 투정하는 딸까지… 엄청 힘들었겠다.' 싶어 코끝이 찡해진다. 절대 엄마처럼 살지 않을 거라고 다짐했는데 지금은 '엄마만큼 해낼 수 있을까?'라는 생각도 든다. 나는 그다지 훌륭한 사람은 아니지만 행복한 사람임은 분명하다. 엄마가 우리 엄마이기 때문이다.

브리튼 리비에르
Briton Riviere,
1840~1920

영국 빅토리아 시대 화가.
미술 교사였던
아버지의 영향으로
어린 시절부터
그림을 그렸으며
옥스퍼드 대학에서
예술학을 배웠다.
동물과 교감하는
인간의 모습,
동물의 순수함,
인간과 개의 우정 등
정겨운 동물 그림을 그리는 데
평생의 노력을 기울였다.
사실적 묘사를 위해
죽은 동물을
해부하기도 했다.

고마워,
나를
사랑해줘서

녀석은 작은 실몽당이 같았다. 덩치 큰 형제들한테 밀려 홀로 구석에 웅크리고 앉아 바르르 떨고 있던 강아지. 눈물 자국이 얼룩져 있는 작은 얼굴에는 두려움이 가득했다. 까만 눈빛은 마치 길을 잃은 아이의 눈빛 같았다. 손을 내밀어 머리를 쓰다듬자 끙끙거리며 사정없이 비벼댄다.

"이런, 마음을 주면 안 되는데…."

혼자서는 아무것도 못하는 이 작은 생명체를 책임지기엔 너무 바쁜 일상이었다. 그러나 강아지는 이런 내 마음을 아는지 모르는지 작은 꼬리를 살랑거리며 내 손등을 핥고 또 핥았다.

어쩔 도리가 없었다. 그날 강아지는 내 품에 안겨 우리 집에 왔다. 태어난 지 6주밖에 안 된 검은 푸들. 녀석의 이름은 금둥이로 지었다. 난 좀 더 근사한 이름, 이를테면 루이나 코코 같은 이름을 지어주고 싶었는데 털이 검다는 이유 하나만으로 엄마는 녀석을 검둥이라 불렀다.

"엄마, 촌스럽게 검둥이가 뭐야! 얘 이름은 루이야, 루이!"

아무리 하소연을 해도 소용이 없었다. 엄마에게 루이는 어쩐지 낯간지러운 이름이었나 보다. 루이와 검둥이 사이에서 갈등하는 우리 모녀에게 아빠가 꺼낸 타협안이 바로 금둥이었다. 뭐가 되었든 검둥이보다는 낫지 싶었다. 금둥이. 자꾸 부르다 보니 귀여운 느낌도 들었다.

고백하건대, 강아지를 좋아하긴 하지만 그다지 정성스레 돌봐주는 타입은 아니다. 다행히도 환갑의 나이에 막둥이라도 입양한 듯 애지중지하는 엄마 덕분에 내가 신경 쓸 일도 별로 없었다. 내가 금둥이를 위해 한 일이라고는 병원에 데려가 필요한 예방접종을 하고, 좋다는 사료를 사다놓고, 가끔 바람이라도 쐬어줄 요량으로 함

께 산책을 나가는 정도가 전부였다. 게다가 그 시절 나는 내 인생 중 가장 바쁜 시간을 보내고 있었다. 평일은 취재하랴 기사 쓰랴 정신없었고 주말은 내 평생 가장 찐한 연애를 하느라 바빴다. 급기야는 결혼 준비까지. 언제부턴가 나는 늘 밖으로 나돌았다. 자연스레 우리가 같이 있는 시간은 점점 줄어들었다. 금동이 곁에는 나 대신 엄마가 있었다.

하지만 녀석이 제 운명을 오롯이 맡긴 사람은 엄마가 아닌 나였던 것 같다. 딱딱한 케이지에서 자신을 꺼내준 사람이 나라서 그랬을까. 녀석은 엄마 품에 안겨 있다가도 내 발자국 소리만 들리면 뒤도 안 돌아보고 달려 나왔다. 내 품에선 엄마가 불러도 귀만 쫑긋거릴 뿐 제 발로 내 곁을 떠나지 않았다. 코앞에 간식을 들이밀어도 요지부동이었다. 내가 엉덩이를 슬쩍 밀어줘야만 겨우 엄마에게 갔다.

"먹이고 씻기고 엄마가 다 하는데 너 정말 이럴 거야?"

엄마의 질투 섞인 서운함에도 녀석은 늘 그랬다. 금동이는 매일 저녁 어두운 현관 앞에 쪼그리고 앉아 퇴근하는 나를 기다렸다. 내가 밤새 일할 때면 꾸벅꾸벅 졸면서도 내 옆자리를 지켰다. 금동이에게 나는 주인이자 친구였으며 세상의 전부였던 것 같다. 물론 엄마도 많이 따랐지만 나를 대하는 태도와 엄마를 대하는 태도는 사뭇 달랐다.

시간이 갈수록 나에게도 녀석은 특별한 존재가 되어갔다. 퇴근 후 친구들과 맥주 한 잔을 하다가도, 질펀한 회식 자리에서도 밤늦도록 날 기다릴 금동이 생각에 마음이 편치 않았다. 나의 귀가 시간은 점점 빨라졌다. 일하는 중에도 금동이가 보고 싶어 집으로 전화했다. 녀석이 아프기라도 하면 눈물부터 터져 나왔다. 외출했다 돌아왔을 때 금동이가 안 보이면 가슴이 철렁 내려앉았다. 곤히 잠들어 있는 녀석을 보면 이게 행복이지 행복이 별거냐 싶었다.

금동이가 내 마음 한구석을 차지하면서 개는 물론이고 모든 동물들이 눈에 들어오기 시작했다. 무섭기만 하던 길고양이는 안쓰러웠고 멸종 위기 동물들에게는 미안한 마음이 들었다. 그렇게 사고 싶었던 모피코트는 누가 입은 걸 보는 것만으로도 눈살이 찌푸려졌다. 버림받고 학대받는 동물들의 이야기는 목에 걸린 가시처럼 불편하고 아팠다. 내 강아지가 인간이 아닌 동물이라는 사실은 세상의 모든 동물들을 같은 시선으로 보게 만들었다. 녀석은 그렇게 나를 차근차근 가르쳤다.

금동이와 함께 있으면 나는 항상 안심이 되었다. 나를 비난하지도 다그치지도 않는 이 신기한 존재를 보고 있으면 나도 모르게 마음이 푸근해졌다. 누군가의 날카로운 말에 마음을 다쳤을 때는 부드러운 털로 위로해줬다. 버거운 의무에서 도망치고

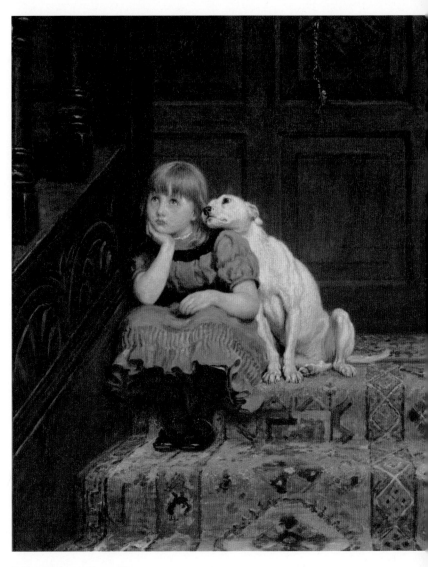

Briton Riviere - Sympathy
브리튼 리비에르 - 교감
1878년 / 캔버스에 유채물감 / 37.5cm × 45cm / 영국 런던, 테이트 갤러리

싶을 때는 까만 눈동자로 용기를 주었다. 졸고 있는 금동이 곁에 나란히 누워 가만히 눈을 감고 녀석의 온기를 느끼고 있으면 엉켜 있던 모든 것들이 스르르 풀리는 느낌이었다.

백 마디 말보다 한 장의 그림이 모든 걸 다 설명해줄 때가 있다. 보는 사람으로 하여금 입가에 미소를 머금게 만드는 이 다정한 작품은 영국 화가 브리튼 리비에르(Briton Riviere, 1840~1920)의 대표작 〈교감〉이다. 엄마의 꾸지람에 잔뜩 토라진 어린 소녀가 계단 구석에 앉아 있다. 뾰로통한 표정에 삐죽 튀어나온 입을 보니 여간 마음이 상한 게 아니다. 그런 소녀 옆에 그레이하운드 한 마리가 바짝 붙어 앉아 있다. 어린 주인이 걱정되는지 강아지는 안절부절못하는 모습이다. 어떻게 하면 마음이 풀어질까 소녀의 어깨 위에 얼굴을 들이밀고는 애달픈 눈빛을 보낸다. 그 모습이 너무 귀여워 눈을 뗄 수가 없다. 개를 키워본 사람은 안다. 저 단순한 행동이 얼마나 큰 위로가 되는지. 소녀는 오래 지나지 않아 방긋 웃으며 자리를 털고 일어날 것이다.

그림 속 소녀는 화가의 딸 밀리센트, 토라진 주인의 마음을 달래주는 강아지는 가족의 반려견 제시다. 화가는 어린 딸과 강아지의 우정을 능숙한 솜씨로 포착했다. 붉게 상기된 소녀의 표정, 도톰한 카펫의 질감, 강아지의 매끈하고 윤기 나는 털과 코 옆에 난 작은

점까지 생생하게 표현되었다.

그사이 나는 결혼을 했고 어쩌다 보니 먼 미국까지 오게 되었다. 금동이는 함께 오지 못했다. 녀석 곁에는 여전히 엄마가 있다. 그리움에 애달프지만 미안함 같은 감정의 결림 없이 오로지 그리워만 할 수 있는 건 나보다 더 녀석을 아끼고 사랑하는 엄마 덕분이다. 다행히 행복한 추억이 많아 그 시간들을 떠올리는 것만으로도 마음이 달래진다. 이렇게 다정하고 소중한 존재가 내 곁에 있었고 지금은 딸을 멀리 떠나보낸 친정 부모님을 위로해주고 있을 것이라 생각하니 새삼 녀석의 존재가 너무 고맙다.

어떤 이들은 동물이 감정이 없다고 말한다. 그럴 때면 나는 강아지 혹은 고양이와 한 달만 함께 지내보라고 권하고 싶다. 아니 단 일주일만이라도. 그렇게 눈을 맞추고 체온을 나누다 보면 이 털 뭉치들이 인간만큼이나 위로가 되는, 어쩌면 그보다 더 큰 감동을 주는 존재라는 것을 느끼게 될 것이다.

다니엘 리즈웨이 나이트
Daniel Ridgway Knight,
1839~1924

미국 자연주의 화가.
필라델피아 출신으로
바르비종파의
영향을 받았다.
파리 서쪽의 홀부아즈에
정착해 농촌 여인들의
소박한 삶을 주제로
작업을 발전시켜 나갔다.
섬세하고 유려한
인물 묘사와 차분한 색감,
평화롭고 서정적인
분위기로 대중적으로
큰 인기를 끌었다.

당신도
오래된
친구가 있나요

서른을 훌쩍 넘긴 나이에
마음이 맞는 친구를 사귀는 것이란 여간 힘든 일이 아니다. 딱히 예
민하거나 까다로운 성격이 아닌데도 선뜻 마음을 터놓지 못했다.
상대방 역시 나와 비슷함을 느꼈을 것이다. 그렇다고 그동안 친구
를 안 사귀었냐면 그건 아니다. 대학을 졸업하고 많은 사람들을 만
났다. 나에 대한 선입견이 없는 그들과 새로운 관계를 맺어갔다. 기

자라는 직업의 특성상 한 다리 건너 아는 사람도 많았기 때문에 '인맥'이라는 이름의 친구들은 시간이 갈수록 늘었다. 선배, 후배, 언니, 동생 등 다양한 호칭의 새 친구들은 신선했다. 그들과 나누는 대화는 새로운 매력이 있었다. 나와 다른 배경을 가진 사람들로부터 삶의 다양성을 배웠고 급변하는 세상의 정보를 얻었다. 자연스레 옛 친구들과 함께하는 시간보다 새 친구들과 보내는 시간이 늘었다. 우리는 끝없는 수다를 떨었고 술을 마셨으며 펜션이다 캠핑이다 함께 여행도 갔다. 나는 이 새로운 우정이 더욱 깊어질 꺼라 생각했다.

결혼하고 아이의 엄마가 된 친구들은 나보다 더 빨리 새로운 친구들에 적응했다. 그녀들은 산후조리원 동기모임부터 시작해 아이 친구 엄마들, 인터넷 카페 친구들, 같은 아파트에 사는 또래 엄마모임 그리고 각종 SNS 친구들과 부지런히 관계를 맺어갔다. 아이가 학교에 들어가면서 학부모 모임을 시작한 친구도 있었다. 엄마들끼리 모여 친목도 쌓고 교육정보도 공유하는 모임이라고 했다. 그녀들은 품앗이라도 하듯 서로의 SNS 게시물에 '좋아요'를 누르고 열정적으로 댓글을 남기며 서로의 친분을 과시했다.

하지만 새로운 우정의 유효기간은 생각보다 짧았다. 동료기자로 2년이 넘게 매일 붙어 다닌 S와의 우정은 내가 신문사를 그만두면

서 흐지부지되었다. 친구 소개로 만난 방송작가 J는 서로의 집을 방문하고 함께 제주도 여행을 다녀올 정도로 친해졌지만 일이 바빠지면서 사이가 소원해졌다. 동호회에서 만난 Y는 결혼 후 그녀가 세 아이의 엄마가 되면서 자연스럽게 연락이 끊겼다. 친한 동생이면서 친구 애인이었던 L은 친구와 헤어지면서 나도 함께 정리해버린 것 같았다. 결혼한 친구들도 나와 상황은 비슷했다. 아이들 싸움은 어른들 싸움으로 번지기 일쑤였고 사소한 이야기가 돌고 돌아 결국 관계가 깨져버리기도 했다.

우리는 서로를 금방 잊었다. 솔직히 아쉬움도 크지 않았다. 생각해보면 사회에서 사귄 '인맥'이란 이름의 친구들 가운데 지금까지 내 곁에 친구로 남아 있는 사람은 그리 많지 않다. 상대방에 대한 깊은 이해와 진실한 대화가 없었기 때문이었다. 비슷한 상황에서야 얼마든지 친구로 역할을 다했지만 다른 처지에 놓이는 순간 그 우정은 신기루처럼 사라지곤 했다. 의도된 만남은 목적이 달성되면 자연스럽게 연락이 끊겼다. 작은 균열에도 우정은 쉽게 흔들렸다. 대부분 안 보면 그뿐, 그 이상도 이하도 아닌 우정이었던 것이다. 사회에 나와 얼마나 많은 사람이 이런 식으로 내 곁을 스쳐 지나갔는지 기억할 수조차 없다.

반면 오랜 시간을 함께 보낸 친구들은 늘 한결같다. 그들은 내 지

갑이 비었다고 날 멀리하거나 내가 머리를 감지 않아도 흉보지 않는다. 피곤한 가식이나 포장된 행동도 필요 없다. 형편없는 과거를 알기에 굳이 잘난 척하지 않아도 억지로 착한 척하지 않아도 된다. 귀찮으면 귀찮다고 말해도 서운해하지 않는다. 관심 없는 주제에 억지로 맞장구를 치지 않아도 괜찮다. 무엇보다 아무 때나 전화하고 어떤 이야기를 털어놔도 마음이 놓인다. 서로의 사생활을 가십거리처럼 여기지도 않으니 힘든 고민이나 수치스러운 경험도 망설임 없이 털어놓을 수 있다. 완전히 이해받을 수 있다는 믿음, 나에게 있어 그것은 새 친구가 주는 신선함보다 더욱 고맙고 소중하다.

다니엘 리즈웨이 나이트(Daniel Ridgway Knight, 1839~1924)는 프랑스 시골풍경을 배경으로 소소한 여인들의 일상 모습을 즐겨 그린 화가다. 바르비종파의 영향을 받았지만 지나치지 않은 다정함과 차분한 색감으로 밀레 못지않은 인기를 끌었다. 1892년 살롱전에 출품한 〈첫 고민〉은 다니엘 리즈웨이 나이트 특유의 서정적 자연주의를 잘 보여주는 작품이다. 자연의 세부 묘사에 능한 화가는 돌담과 풀 등을 말할 수 없이 섬세하게 묘사하고 있다. 옷과 바구니의 질감은 그가 사실주의에 바탕을 두고 있음을 확인해준다.

고즈넉한 가을 들판을 배경으로 남루한 복장의 두 여인이 대화를 나누고 있다. 분위기를 보니 파란색 치마를 입은 여인이 친구에

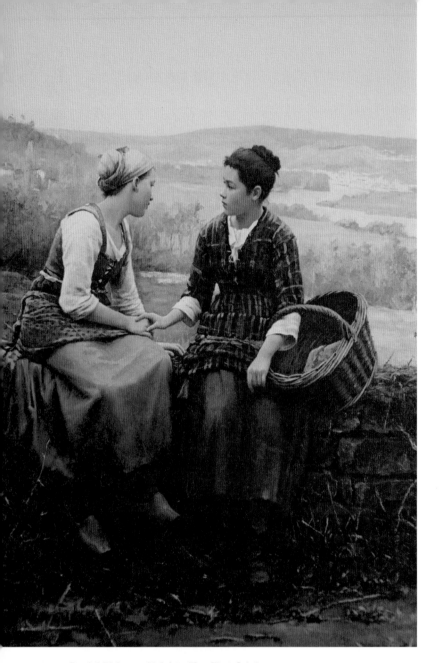

Daniel Ridgway Knight - The First Grief
다니엘 리즈웨이 나이트 - 첫 고민
1892년 / 캔버스에 유채물감 / 152.5cm × 119.5cm
미국 유타, 브리검영 대학교 미술관

게 고민을 털어놓고 있는 것 같다. 힘없이 처진 어깨와 굳은 표정에서 고민의 무게가 느껴진다. 바구니를 든 여인은 말없이 친구의 손을 잡는다. 힘들었을 마음을 다독여주고 공감과 위로를 전하기 위해서다.

"걱정 마, 다 괜찮아질 거야."

손의 온기를 통해 친구의 위로가 전해지자 설움이 밀려오는 듯 여인의 눈이 빨개졌다. 금방이라도 친구 품에 안겨 울음을 터트릴 것 같다. 여인들의 복장은 남루하지만 그림에서 노동의 고단함이나 가난은 느껴지지 않는다.

그림 속 여인처럼 누군가의 위로가 간절한 순간이 있다. 그럴 때 나의 말에 "그랬구나."라고 공감해주고 기댈 어깨를 빌려주는 친구가 있다는 것은 인생의 큰 선물이다. 나를 진정으로 사랑하고 이해하는 친구의 마음은 절망과 슬픔을 벗어나게 해주는 힘이 된다. 진심 어린 충고는 고맙고 신뢰의 눈빛은 흔들리는 나를 단단하게 만든다. 만약 친구들이 없었다면 나는 작은 시련에도 쉽게 포기하고 무너졌을지 모른다.

나에겐 인생의 절반을 함께 울고 웃고 다투며 보낸 오랜 친구들이 있다. 우리는 학창시절에 만나 함께 공부했고 함께 도시락을 까먹었다. 책상에 엎드려 자는 나에게 옷을 덮어준 것도, 사고로 다리

를 다쳤을 때 가방을 들어준 것도, 추한 술주정을 받아준 것도, 결혼할 때 새벽부터 날 챙겨준 것도 그들이다. 서로 어른이 되는 모습을 지켜본 친구들이기에 앞으로 늙어갈 시간도 함께할 것이다. 물론 우리의 우정이 늘 순탄했던 건 아니다. 모두 어지간한 성격의 소유자들이라 사소한 일로 토라지는 일은 부지기수다. 티격태격 다투는 일도 많았다. 그러나 그럴 때마다 누군가는 중간에 버티고 앉아 갈등의 중재자가 되었다. 누군가는 화해를 위해 총대를 메고 나섰다. 서로가 서로에게 얼마나 소중한 존재인지 알고 있었기에 가능한 일이었다.

오랜만에 오랜 친구들에게 전화를 걸었다. 미국에 온 후 몇 달 만에 듣는 목소리인데도 어제 통화한 것처럼 여전하다. 누가 먼저랄 것도 없이 묵혀놨던 이야기가 봇물 터지듯 쏟아졌다. 사소하고 우습고 심각한 대화를 하며 나는 비로소 마음이 편안해지는 것을 느꼈다. 척하면 착하고 알아듣는 친구가 있어 든든하다는 생각도 들었다.

강산이 두 번도 넘게 변하는 동안 우리 사이에는 많은 어려움과 감정의 지각변동이 있었다. 그러나 그 과정을 통해 우리는 서로에 대한 이해와 신뢰를 차곡차곡 다져갔다. 우정은 더욱 단단해지고 깊어졌다. 이제 우리는 서로의 기억을 비교하며 과거의 시간을 그

려낸다. 내가 어떤 모습을 했고 무슨 생각을 했는지, 내가 기억하지 못하는 내 모습을 친구들이 기억하고 친구의 지난 시간을 내가 기억한다. 이제는 굳이 말하지 않아도 서로의 마음을 읽어낼 수 있기에 우리는 제 모습을 온전히 상대에게 내보인다. 그래서 난 끊임없이 변하는 관계의 블록 속에서도 오래 묵은 친구들을 내 삶 가장 중요한 곳에 놓아둔다. 오랜 친구가 될 수 있는 새 친구를 만나지 않는 한 나에게 있어 가장 좋은 친구는 오래된 친구들이다.

에드가 드가
Edgar Degas,
1834~1917

프랑스 화가.
정확한 소묘 능력과
부드러운 색채감으로
보들레르가 말한
'근대 생활'을 주로 그렸다.
일본판화의 영향을 받아
색다른 시점의 구도를 선호했다.
인물의 움직임을 전에 없던
독특한 시각으로 포착했다.
1882년 일곱 번째 전시를
제외한 모든 인상주의
전시회에 참여했지만 다른
인상주의 화가들과 달리
신고전주의의 선과
데생을 중시했다.

위로할 수
없는
슬픔

"나를 거쳐 슬픔의 도시로

　나를 거쳐 영원한 탄식으로

　나를 거쳐 멸망한 자들 사이로

　여기 들어오는 자, 모든 희망을 버릴지어다."

이 낯설지 않은 강요는 단테의 〈신곡〉에 나오는 '지옥의 문' 입

구에 새겨진 말이다. 나는 이 말의 진정한 의미를 서른이 넘어서야 깨달았다. 그 전까지만 해도 지옥은 마음먹기에 달린 것이라며 거만을 떨었던 나였다. 진짜 지옥을 몰랐던 거다. 믿었던 애인이 바람이 나거나 새까만 학교 후배가 상사가 되어 나타나고, 내가 산 주식이 반 토막이 나는 정도가 내가 생각한 지옥이었다. 시간이 지나면 아무 일도 아니었다 말할 수 있는 딱 그 정도의 지옥. 하지만 나는 고작 그 정도에도 힘들다고 울었고, 더 이상은 못 참겠다며 소리를 질렀다. 작은 웅덩이에 빠진 것뿐인데 모든 것을 다 포기해버리고 싶다고 말한 적도 있다. 20대의 나는 그토록 어리고 어리석었다.

지금에 와서야 나는 지옥이 주는 고통을 감히 짐작해본다. 그것은 심장이 녹는 고통이며 절망의 나락에서 뒹구는 것이리라. 아무리 발버둥 쳐도 절대 빠져나올 수 없을 것 같은 암흑 속에 갇혀 하루하루를 버티듯 살아내야 하는 것 말이다.

4년 전, 취재차 부산에 갔을 때다. 시외버스 터미널 근처로 기억한다. 들뜬 발걸음들이 바쁘게 오가는 그곳에 그녀가 앉아 있었다. 검게 그을린 거친 얼굴, 고단함이 묻어나는 축 처진 어깨 그리고 희망과 절망을 동시에 품은 눈빛 같은 것들로 뒤섞여 있던 여인이었다. 그녀 곁에는 한 뭉치의 전단지가 놓여 있었다. 여자는 잃어버린 딸을 찾고 있는 엄마였다.

"자식 잃은 부모에게 남은 인생 같은 건 없어요."

그녀에게 지옥이 시작된 건 7년 전이다. 집 앞에서 놀고 있던 아이는 그녀가 잠깐 전화를 받으러 간 사이에 사라져버렸다. 눈에 넣어도 아프지 않을 것 같은 네 살배기 어린 딸. 그날 이후 평범한 삶은 순식간에 숨쉬기조차 고통스러운 나날로 변했다. 그녀는 딸을 찾기 위해 전국 방방곡곡을 미친 사람처럼 헤매고 다녔다. 비슷한 아이가 있다는 소식을 들으면 만사를 제쳐놓고 달려갔다. 혹시나 하는 마음에 인적이 드문 섬까지 찾아가 샅샅이 뒤져봤지만 아이를 봤다는 사람은 없었다. 생사도 알 수 없었다.

넉넉하지 않았던 살림은 금세 바닥이 났다. 이후 여자는 식당에서 허드렛일을 하거나 이삿짐을 나르며 지방을 전전했다. 길에서 노숙한 적도 있고, 오랜 거리 생활로 발가락이 썩어 들어간 적도 있다고 했다. 그러는 동안 결혼생활은 파탄에 이르렀다. 딸에 대한 그리움이 아내에 대한 원망으로 바뀐 남편은 그녀를 떠났다. 세상 역시 왜 아이를 두고 한눈팔았냐며 그녀에게 손가락질을 했다. 이를 악물고 겨우 버티는데 주변에서는 곱지 않은 시선이 쏟아졌다. 불편하다는 이유에서였다. 딸의 얼굴이 담긴 전단지는 여자의 눈앞에서 구겨지거나 버려졌다. 그녀에게는 형벌과도 같은 시간이었다. 잠을 자도 잔 것 같지 않았고 밥을 먹어도 맛을 느끼지 못했으니 지옥에서의 삶과 다르지 않았다. 그녀는 아이를 잃어버렸다는

죄책감으로 우울증에 시달렸고 자살이라는 극단적인 선택을 하기도 했다. 하지만 마음대로 죽을 수도 없었다.

"나는 딸을 찾기 전에는 이 지옥에서 절대 벗어나지 못해요."

그녀의 목소리는 공허했다.

파리 뒷골목의 허름한 술집, 한 여인이 독한 압생트 한 잔을 앞에 두고 멍한 표정으로 앉아 있다. 희망이 없어 보이는 얼굴에 술을 마시는 것조차 무의미하게 보이는 여자. 술집이 어색하고 불편해 보이지만 달리 갈 곳이 있을 것 같지 않다. 초점을 잃고 흔들리던 눈동자는 시간이 갈수록 멍해졌다. 여인은 넋을 놓아버렸다. 그런 그녀 옆에는 고단하고 권태에 찌들어 있는 남자가 앉아 있다. 닳고 닳아 흡사 도시의 쥐처럼 보이는 남자는 그녀를 힐끗 쳐다보고는 이내 관심 없다는 듯 담배 연기를 내뱉는다.

도시의 날카로운 관찰자인 에드가 드가(Edgar Degas, 1834~1917)는 때로는 연민에 찬 눈길로 때로는 경멸의 눈길로 파리의 근대 모습을 꼼꼼히 포착했다. 1875~76년 사이에 그려진 이 작품은 파리 뒷골목의 우울함을 담고 있다. 작품의 분위기는 여인의 표정만큼이나 어둡고 쓸쓸하다. 거칠게 표현된 배경과 단조로운 색조는 우울한 분위기를 한층 고조시킨다. 여인 앞에 놓인 압생트는 음산한 푸른빛을 발산한다. '녹색 요정'이라고 불린 압생트는 매우 독하고 중독성이

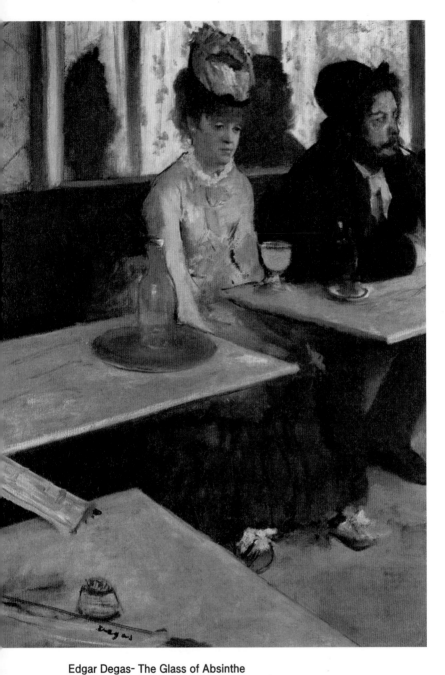

Edgar Degas- The Glass of Absinthe
에드가 드가 - 압생트 한 잔
1875~6년 / 캔버스에 유채물감 / 68cm × 92cm / 프랑스 파리, 오르세 미술관

강한 술이었다. 사람들은 이 독주 한 잔으로 냉혹하고 비참한 현실을 견뎠다. 드가는 어깨를 짓누르는 삶의 무게와 희망이 없는 암울한 현실을 한 잔의 압생트에 녹여냈다. 허공으로 텅 빈 눈빛을 떨구던 그녀는 그림 속 여인과 닮아 있었다.

세상에 '위로할 수 없는 슬픔'이란 게 있다는 것을 그때 처음 알았다. 무슨 말이든 건네고 싶었지만 그녀가 애써 누르던 슬픔이 올라올까 겁이 났다. 상처를 후벼 파놓고서 나만 일상으로 돌아가는 건 아닌지 미안하고 걱정도 됐다. 그때 나는 어떻게 위로해야 했을까. 어떤 말이든 위로가 될 수 있었을까. 가슴을 짓누르는 돌덩이 같은 슬픔이, 폐부를 후벼 파는 날선 송곳 같은 자책감이 언제쯤이면 견딜 만한 아픔이 될 수 있는지 나로선 알 길이 없다. 다만 언젠가는 그녀가 꼭 딸을 만날 수 있기를 바라고 그렇게 믿을 뿐이다. 하루빨리 그 컴컴한 터널에서 걸어 나오기를 그냥 무턱대고 믿고만 싶은 것이다.

앙리 마르탱
Henri Martin,
1860~1943

프랑스 신인상주의 화가.
툴루즈 출신으로
인상주의의
영향을 받았으나
1889년 이후부터는
순수한 색채를 병치해
모자이크로 이미지를
재현하는 점묘법을
지향했다.
레지옹 도뇌르 훈장을 받았다.
세계 박람회에서
금메달을 따며 성공적인
화가의 길을 걸었다.

완벽하지
않아도
괜찮아

　　　　　"결 혼 하 니 까　어 때 ?　좋 아 ?"
결혼을 앞둔 친구가 물었다. 그녀는 요즘 결혼생활에 대한 막연한
불안감에 시달리는 중이었다. 친구 커플은 결혼을 준비하면서 다
툼이 잦아졌다. 청첩장, 신혼집, 신혼여행 등 결정을 내려야 하는
순간마다 둘은 신경전을 벌였다. 두 사람은 급기야 예단, 예물 문제
로 언성까지 높였다고 한다. 남자에 대한 실망감과 이 사람과 결혼

해서 과연 잘살 수 있을지 불안감이 그녀의 머릿속을 마구 휘젓는 듯했다.

"원래 결혼 준비할 때는 다 싸운데."
"큰일 앞두고 예민해져서 그런 거야."

이런 뻔한 말이 그녀에게 도움이 될 거라고는 생각하지 않았다. 그러나 지금이라도 당장 도망치고 싶다는데 "뭘 그 정도 가지고 그래. 결혼하면 심지어 치약 짜는 방법가지고도 싸워."라고 말할 수도 없는 노릇이었다.

마침내 결혼했을 때 나는 너무 좋았다. 우리는 서로에게 푹 빠져 있었고 결혼 과정도 순탄했다. 매일 아침 손을 잡고 집을 나서고, 퇴근길에 만나 함께 장을 보며, 오늘 있었던 일에 대해 시시콜콜 이야기했다. 밤늦도록 영화를 보다 그대로 잠이 들어 아침을 맞이해도 문제가 되지 않는 매우 만족스런 나날이었다. 무엇보다 더 이상 짝을 찾는 순례의 고행을 하지 않아도 되었다. 평일에도 심심하지 않았다. 이럴 줄 알았으면 더 빨리 결혼할 걸 그랬다며 푼수 같은 말도 했으니까. 그러나 그 시절은 잠깐이었다. 결혼은 슬슬 나의 이상과 기대를 배반하기 시작했다.

한 달 만에 우리는 첫 부부싸움을 했다. 옷걸이에 옷을 거는 방법

이 서로 달랐기 때문이었다. 각자의 방식으로 옷을 정리하다 보니 옷장은 뒤죽박죽이 됐다. 우리는 서로의 방식을 인정하지 않은 채 하찮은 자존심 대결에 들어갔다.

"왜 별거 아닌 걸로 고집이야?"
"너야말로 하고 싶은 대로만 하려는 그 못된 습관 좀 고쳐."

투덜거림이 말다툼으로 이어졌다. 서로에게 화가 잔뜩 난 우리는 반나절 동안 입을 닫았다. 싸움은 남편이 제안한 세탁소 규칙과 잡지에 나온 옷장 정리기술을 내가 따르기로 합의하면서 일단락됐다. 하지만 이후에도 일상의 소소한 갈등은 계속됐다. 나는 강아지를 '동생'이라 생각했지만 그에게 개는 짐승일 뿐이었다. 나는 물건을 험하게 다루는 반면 그는 작은 흠집도 쉽게 지나치지 못했다. 내가 뚜껑 열린 변기에 치를 떨 때 그는 바닥에 떨어진 머리카락에 기겁했다. 사소한 것들로 다투고 삐치는 나날들이었다. 30년을 넘게 따로 산 사람들이 갑자기 한집에 살게 되었는데, 어찌 보면 당연한 결과였다.

그러던 어느 날, 취재를 마치고 완전히 녹초가 된 채 집에 돌아와 보니 남편이 소파에 누워 TV를 보고 있었다.
"왜 옷도 안 갈아입고 그러고 있어? 저녁은 먹었어?"

내 물음에도 남편은 별 대답이 없었다. 심지어 날 쳐다보지도 않았다. 서둘러 옷을 갈아입고 집 안 곳곳 정신없던 아침의 흔적을 치우는데 울컥 짜증이 밀려왔다. 나중에 안 사실이지만 남편은 전날부터 몸살로 고생 중이었다. 단순한 감기인줄 알았던 나는 그의 몸 상태를 알아채지 못했다. 남편은 그런 나의 무심함에 마음이 상했던 것이다. 우리는 그 일을 핑계 삼아 또다시 싸우고 말았다. 굳이 말하지 않아도 나의 감정이나 상태에 대해 상대가 알고 있을 거라고 생각한 것이 문제였다. 게다가 기분이 언짢거나 짜증이 났을 때 마음을 우아하게 표현하기는 쉬운 일이 아니다.

"자긴 왜 맨날 짜증이야?"

"무슨 말을 또 그렇게 해."

결국 이런 식이다.

결혼 후 우리는 적지 않은 감정의 지침을 겪었다. 문제의 크기와 무게에 상관없는 다툼이 이어졌다. 나는 그때마다 어찌할 바를 몰라 허둥거렸다. 내가 사랑한 사람이 저 남자가 맞는지 실망도 더러 했다. "결혼이 이런 거였어?"라며 운 날도 있었다. 남자가 하루 종일 신다 벗어둔 양말을 내 손으로 뒤집게 될 줄 누가 알았을까. 당연히 관계는 삐걱거렸다. 힘든 마음은 남편도 마찬가지였다.

영화 <졸업>의 마지막 장면. 사랑하는 여인이 다른 남자와 결

혼서약을 하기 직전, 결혼식장에 난입한 남자가 신부의 손을 잡고 도망친다. 사랑을 쟁취한 기쁨도 잠시. 남자와 여자의 표정이 당혹스럽게 변한다. 이제부터 펼쳐질 만만치 않은 사랑의 여정을 깨달았기 때문이다. 이제 두 사람은 경제적 문제, 양가 부모님과의 관계, 아이 교육, 노후대비 등 온갖 현실적인 문제와 싸워야 한다. 그 과정에서 점점 지쳐갈지 모른다. 결혼은 현실이지 환상이 아니기 때문이다. 남녀의 사랑을 다룬 영화나 드라마 대부분이 결혼식 장면으로 끝을 맺는 것도 같은 맥락이다.

그러나 결혼을 환상으로 만들어가는 일이 전혀 불가능한 것은 아니다. 프랑스 신인상주의 화가 앙리 마르탱(Henri Martin, 1860~1943)은 아내와 50년이라는 긴 세월을 부부이자 연인으로 살았다. 마르탱은 파리의 모자가게에서 일하던 마리에게 첫눈에 반했는데 그의 열정적인 구애로 두 사람은 만난 지 보름 만에 모자가게 옆 쪽방에서 신혼살림을 시작했다. 마르탱은 열심히 그림을 그렸지만 무명 화가의 그림을 사려는 사람은 아무도 없었다. 마리는 그런 남편 대신 가족의 생계를 위해 늦도록 모자 가게에서 일했다.

〈부부가 있는 풍경〉은 마르탱이 아내를 위해 그린 그림이다. 햇살이 따사로운 봄날, 파란 바다가 내려다보이는 해안 절벽에서 부부가 서로의 손을 잡고 마주보고 서 있다. 절벽 위에는 녹색 융단

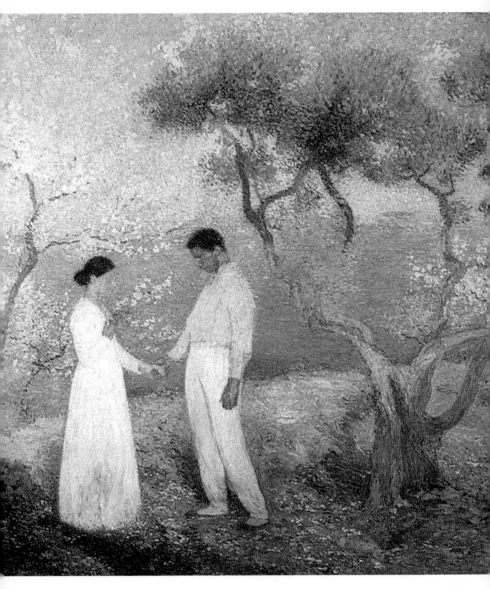

Henri Martin - Landscape with Couple
앙리 마르탱 - 부부가 있는 풍경
1930년 / 캔버스에 유채물감 / 117.5cm x 111cm / 개인소장

같은 이끼와 이름 모를 들풀이 깔려 있다. 사과나무 가지에는 하얀 꽃이 가득 피어났다. 싱그러운 녹색의 소나무는 작품에 생동감을 주는 유일한 요소로 부부 앞에 펼쳐질 희망찬 미래와 행복을 상징하는 듯하다. 각각의 붓 터치는 강렬한 색의 대비를 이루고 있지만 다양한 색들이 서로 혼합되면서 다채로운 시각적 효과를 만들어낸다. 하늘과 바다의 경계는 보랏빛에 녹아든 것처럼 묘사됐다. 멀리 보이는 섬은 분홍색과 남색 속에 자취를 감추고 있다. 화려한 색채와 달리, 작품의 분위기는 고요하고 안정적이다. 완벽한 침묵 가운데 부부의 사랑이 조용히 전해진다.

마르탱은 어딘가 좀 모자라 보이는 사람이었다. 순수한 마음이 넘쳐서 때로는 바보처럼 행동했다. 그림을 그리는 것 외에는 할 줄 아는 것도 없었다. 매사에 실수투성이였다. 그러나 아내 마리는 그런 남편을 늘 사랑했고 존경했다. 남편의 실수는 웃어넘겼지만 그림에 대해서는 찬사를 아끼지 않았다. 아내의 사랑과 격려에 마르탱은 화가로 성공할 수 있었고 프랑스 정부로부터 레종 도뇌르 훈장까지 받았다. 안타깝게도 마리는 이 작품이 완성되고 얼마 후 세상을 떠났다. 아내를 잃은 슬픔에 마르탱은 한동안 그림을 그리지 못했다. 그리고 마침내 그가 다시 붓을 들었을 때 그림 속에서 삶의 행복과 사랑의 환희는 사라졌다. 그 빈자리는 온통 그리움으로 채워졌다. 마르탱은 이 작품을 죽을 때까지 간직했다.

상대에게 바라는 게 많을수록 관계는 복잡해지고 불편해진다. 다르면 다른 대로, 모자라면 모자란 대로 사랑하며 살면 안 되는 걸까? 상대를 위해 기꺼이 내려놓은 자존심과 배려의 마음이 없다면 행복한 결혼생활은 존재하지 않는다. 생각해보면 난 남편을 위해 특별히 노력한 것이 없었다. 받는 것은 당연했고 주는 것에는 인색했다. 내 방식만 고집했다. 자존심만 내세웠던 것이다. 싸움을 걸고 있는 것은 나였다. 해결책은 단순했다. 내가 아닌 우리라는 단어를 마음에 새기니 상황이 다르게 보였다. 신기하게도 그동안 문제라고 생각한 것들이 대수롭지 않게 느껴졌다. 설사 문제로 다가와도 다툼으로 이어지지 않았다. 오히려 감정을 나누고 대화를 하며 관계가 더욱 돈독해졌다. 남편 역시 조용히 나를 배려했다. 그는 나의 못된 습관을 이해하려고 노력했다.

우리는 여전히 티격태격하며 살아간다. 서로에게 화도 내고 결혼은 역시 무덤이라며 이를 갈기도 한다. 하지만 우리는 서로 적당히 관대해졌다. 덕분에 기특하고 대견한 변화도 찾아왔다. 남편은 변기 뚜껑을 내리기 시작했고 나는 바닥에 머리카락이 보이면 그 자리에서 바로 치우게 된 것이다. 이제야 진짜 결혼이 뭔지 조금 알 것 같다.

앙리에트 브라운
Henriette Browne,
1829-1901

프랑스 여류 화가.
19세기 오리엔탈리즘 화가로
동양의 다채롭고
이국적인 이미지에
매료되었다.
외교관의 아내로
구체적인 체험이
전제된 그녀의 작품에는
연민의 시선이 담겨 있다.

이런
나눔도
괜찮나요

인 도 에 서　　나 는　　내 가　쌔
계산적이고 속물이며 허영에 가득한 사람이 아닐까 생각하게 되었
다. 긴 여행은 나 자신을 꾸준히 관찰하고 기록하게 만들었는데 의
외의 모습이 적지 않았던 것이다. 나는 내가 사람들과 어울리는 것
을 좋아하고 기억력이 나쁘다고 생각했다. 하지만 인도에서 만난 나
는 혼자 있고 싶어 했으며 작은 상처도 손끝에 박힌 가시처럼 불편

하게 기억하고 있었다. 한 번은 게스트하우스에서 호주에서 온 자매를 만나 함께 여행을 다녔는데 4일째 되는 날 그들은 내 현금, 카메라와 함께 자취를 감췄다. 그 후 지금까지 호주에 대한 감정이 썩 좋지만은 않다.

인도 서부에 콜카타(Kolkata, 구 캘커타)라는 도시가 있다. 그곳 사람들은 태어나는 순간부터 고단한 삶을 시작한다. 하루 세 끼의 식사, 악취가 나지 않는 깨끗한 물, 짝이 맞는 신발, 화장실이 딸린 집, 치료가 가능한 병원 등 우리가 당연히 여겼던 대부분의 것들이 그곳엔 없다. 거리에는 장애인과 거지들이 한데 엉켜 있었고 오물 천지인 더러운 길바닥 위를 기어 다니는 아이들이 있었다. 어깨를 부딪치지 않고는 앞으로 나아갈 수 없을 만큼 사람들이 많았다. 그들 대부분은 빈민들이었다. 콜카타는 지독한 가난과 고통이 짓누르고 있는 도시였다. 온갖 소음이 죽어가는 도시의 신음 소리처럼 들려왔다. 지도를 들고 게스트하우스를 찾아가는 길, 아직 숙소에 도착하지도 않았는데 '빨리 벗어나고 싶다'는 생각만 들었다.

콜카타는 '빈자의 성녀'로 불리는 마더 테레사의 도시이기도 하다. 그녀의 희생은 전설이 되어 도시에 새겨져 있었다. 마더 테레사는 평생 콜카타 빈민들을 위해 살았다. 그들과 같은 옷을 입었고 같은 음식을 먹었으며 같은 곳에서 잠을 잤다. 18세에 수녀가 된 마

더 테레사는 이듬해 선교를 위해 인도에 왔고 1946년 마치 예수가 그랬던 것처럼 빈민들 속으로 걸어 들어갔다. 선교활동과 자선행위를 '소명 속의 소명(the call within the call)'으로 부르며 1950년 '사랑의 선교 수녀회'를 설립하고는, 본격적으로 자선활동을 시작했다. 그 후 반세기가 지난 지금까지 수많은 도움의 손길이 콜카타에 전해졌다. 무료급식소, 병원, 고아원, 호스피스 병동이 세워졌고 약 5000여 명의 수녀와 세계 각국에서 온 자원봉사자들이 빈민들을 돌보고 있다.

한번 구경이나 해볼까 찾았던 마더 테레사 하우스에서 덜컥 일주일의 자원봉사를 신청하고 말았다. 잘생긴 금발 청년들이 삼삼오오 모여 앉아 전날의 봉사에 대해 이야기를 나누는 모습이 꽤 멋져 보였다. 한국에 돌아가 "내가 인도에서 자원봉사를 했는데 말이야."라고 잘난 척할 근거도 필요했던 것 같다.

마더 테레사 하우스는 누구든 원하는 기간만큼 자원봉사를 할 수 있다. 하루를 일하든 일 년을 일하든 그것은 개인의 선택. 오리엔테이션에 참석해 방문 자원봉사자 등록을 하고 담당자와 봉사에 대한 간단한 인터뷰를 하고 나면 바로 현장에 투입된다. 주뼛거리며 상담실로 들어서자 머리가 희끗희끗한 수녀 한 분이 인자한 표정으로 나를 맞이했다. 거친 손에는 콜카타 빈민들과 함께해온 인

생이 오롯이 담겨 있었다. 간호학교를 졸업하고 인도로 건너온 이십 대의 수녀는 일흔이 넘은 노인이 되어서도 여전히 병자들을 돌보고 있었다.

콜카타 수녀들의 일상은 프랑스 화가 앙리에트 브라운(Henriette Browne, 1829-1901)의 〈수녀의 자비〉에 오버랩된다. 하얀 코르넷을 쓴 수녀가 병든 아이를 품에 안고 있다. 아이의 창백한 얼굴과 야윈 모습이 주변의 짙은 어둠과 대비돼 열악하고 비참했던 아이의 짧은 생애를 짐작하게 한다. 부모가 사고로 세상을 떠나고 홀로 남겨진 걸까. 굶주림에 홀로 거리를 헤매고 다닌 걸까. 내 마음을 더욱 아프게 만드는 것은 넋을 놓고 있는 아이의 표정이다. 울어도 달라지는 게 없다는 걸 이미 알아버린 아이다. 그러나 다행스럽게도 아이는 길에서 구조됐다. 두 명의 수녀가 아픈 아이를 정성어린 손길로 돌보고 있다. 아이의 손을 잡은 채 눈을 감고 하나님의 자비를 구하는 수녀의 모습은 진실하고 경건해 보인다. 가난하고 아픈 자로 태어나길 원했던 예수의 모습을 이 작은 아이에게서 찾은 것일까. 그림은 명확한 해답을 주지 않는다. 다만 벽에 걸린 그림을 보고 어렴풋이 짐작할 뿐이다. 아이를 안고 있는 수녀의 모습은 벽에 걸린 그림 속 예수를 안고 있는 마리아의 모습과 닮아 있다.

마더 테레사 하우스는 죽음을 기다리는 집이라 불리는 '칼리가트',

노인과 중환자들을 보살피는 '프렘단', 버려진 아이들과 장애아들을 돌보는 '쉬슈바반', 중증장애아동들을 위한 '다야단', 정신지체 여성들의 쉼터 '샨티단', 장애를 가진 성인 남성들의 집 '나보지본'으로 나뉘어 있다. 나는 기찻길 옆 빈민촌에 위치한 프렘단에서 봉사하게 되었다. 그때까지만 해도 나는 "겨우 일주일인데 뭘."이라며 오만을 떨었다. 그러나 이 불손한 마음은 봉사 첫날 산산조각이 났다.

자원 봉사의 하루는 매일 아침 7시 센터에서 나눠주는 빵과 바나나, 짜이(인도의 전통 차) 한 잔으로 시작된다. 식사가 끝나면 봉사를 마치고 고국으로 돌아가는 사람들을 위해 다함께 노래를 부른다.

"We thank you, thank you, thank you from my heart. We love you, love you, love you from my heart. We miss you, miss you, miss you from my heart"

이 단순한 노래가 주는 진정성은 꽤 파급효과가 커서 노래가 끝날 무렵에는 여기저기서 훌쩍이는 소리가 들리곤 했다.

봉사 현장은 결코 낭만적이지 않았다. 산더미 같이 쌓인 빨래를 일일이 손으로 빨고 노인들을 씻기고 대소변을 치우는 일은 끝도 없이 이어졌다. 여자라고 해서 봐주는 경우도 없었고 남자라고 부엌일에서 벗어날 수 없었다. 자원 봉사자가 워낙 많아 거치적거릴 정도라는 소문은 그다지 근거가 없는 것 같았다. 오히려 늘 일손이

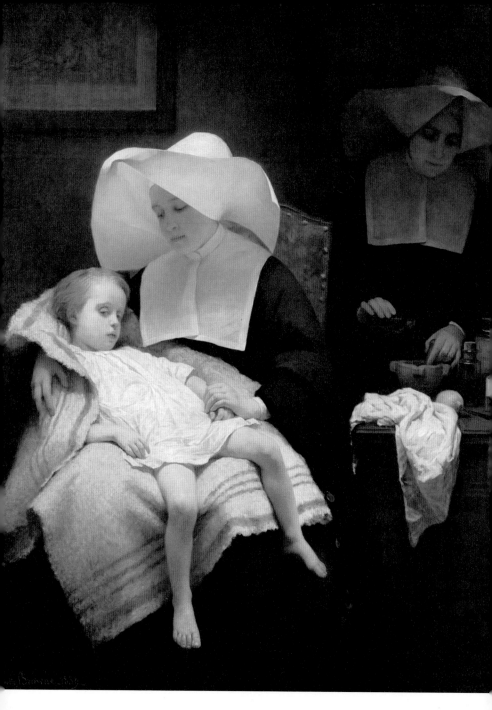

Henriette Browne - The Sisters of Mercy
앙리에트 브라운 - 수녀의 자비
1859년 / 캔버스에 유채물감 / Unknown / 개인 소장

부족했다. 그러나 어떤 봉사도 의무가 되진 않았다. 자기가 원하는 곳에서 하고 싶은 만큼의 일을 하고 아무 때나 떠날 수 있었다. 그곳에서 육체적으로 가장 힘들었던 일이 빨래였다면 정신적으로 가장 힘들었던 일은 환자들을 직접 마주하는 것이었다. 환자의 상태는 차마 보기 힘들만큼 처참했고 의사소통은 전혀 되지 않았다.

하루는 화상으로 인해 양손이 다 녹아버린 노인의 식사를 도와주게 되었다. 화마가 덮친 그의 모습은 차마 보기 어려울 정도였다. 일그러진 얼굴에는 검은 눈동자와 절반의 입만 남아 있었다. 턱과 가슴은 엉켜 붙어 있었다. 서툰 손길로 겨우 식사 시중을 들었다. 나는 그를 어떻게 도와줘야 할지 몰랐고 노인은 밥 먹는 거 자체가 고역처럼 보였다. 노인이 음식물을 흘릴 때마다 난 어쩔 줄 몰라 했는데 그럼에도 그는 식사가 끝난 후 몇 번이나 허리를 숙여가며 고마워했다. 10년 전 사고로 두 다리가 절단됐다는 할머니는 내가 마사지를 해줄 때마다 눈물을 흘렸다. 그녀는 나만 보면 알 수 없는 말을 중얼거렸는데 나중에 동료 봉사자에게 물어보니 '신이 보낸 천사들'이라는 뜻이라고 했다.

마지막 날 아침에 참았던 눈물이 터졌다. 나라는 인간은 얼마나 천박하고 한심스러운지. 누군가의 칭찬을 기대하며 추억거리나 만들 겸 시작했던 마음이 너무 부끄러웠다. 고백하건대, 그들의 고통

과 내 삶을 비교해가며 안도감을 느끼기도 했다. 반면 콜카타의 빈민들은 근원을 알 수 없는 태생적 겸손함을 가진 것처럼 보였다. 그들은 늘 신에게 감사 인사를 드렸으며 세상에 대한 원망이나 푸념 따위는 하지 않았다. 물론 고독에 슬퍼했고 육체의 병에 아파했다. 그러나 그조차도 잠깐의 관심과 위로만으로 훌훌 날려 버리곤 했다. 비비 꼬인 나의 마음은 녹고 있었다. 치유를 받은 것은 그들이 아닌 오히려 나였다.

봉사, 자선, 기부는 여전히 부담스럽다. 수재민 돕기 성금을 내거나 연말에 연탄 배달 봉사 정도야 어렵지 않지만 평생을 긍휼한 마음으로 사는 것, 더 나아가 삶을 온전히 남을 위해 바치는 것은 나에겐 불가능에 가까운 일이다. 나는 그렇게 대단한 사람이 아닌데다가 내 안의 허영덩어리는 나이가 들수록 커지고 단단해지고 있다. 꽤 괜찮은 환경에서 살고 있는 나에게 봉사는 일종의 취미활동이자 나쁘게 말하면 자기과시다. 난 여전히 누군가에게 보여주기 위해 혹은 인정받기 위해 그리고 내 만족을 위해 남을 돕는다. 오른손이 한 일을 떠벌리고 싶고 왼손이 한 일을 누군가 알아줬으면 한다. 이것이 나란 인간의 한계다. 그럼에도 불구하고 나는 이것을 멈추지 않길 바란다. 언젠가는 연민이 아닌 사랑으로 임하는 날이 오리라 믿고 싶은 것이다.

하루에
탐닉 하나,
일상의
기쁨 하나

◆

취향의 발견

알프레드 시슬레
Alfred Sisley,
1839~1899

영국 출신 인상주의 화가.
초기에는 바르비종파의
영향을 받았으나
넓은 하늘과 거리를
배경으로 시적이고
차분한 풍경을 그리며
자신만의 화풍을 구축했다.
섬세한 감수성과 소박함,
조화로운 색채가 특징이며
인상주의의 주요 관심사인
자연의 색채와
빛의 조화를 순수하게
그리고자 노력했다.

불안과
단절을
즐길 권리

변화를 맞이하기에 겨울은
조금 혹독한 계절일지도 모른다. 그해 겨울, 나는 가장 혹독한 겨울
치레를 겪었다. 남편은 서른일곱이라는 가볍지 않은 나이에 과감
히 이직을 결정했다. 그리고 꼭 두 달이 되는 날 우리는 뉴욕에 도
착했다. 낯선 땅에서 다시 시작하는 삶. 말만 들으면 설렐지 모르겠
지만 나는 불안에 떨고 있었다. 미국 본토를 밟은 건 처음이라 조금

긴장해 있기도 했다. 공항에서 느낀 이국의 공기는 낯설었다. 여행지가 아닌 일상으로 마주한 미국은 너무 거대해 보였다. 당연하게도 생활은 많은 것이 달라졌다. 언어는 기본이고 돈을 세는 방법이나 신호등 보는 법, 날씨 같은 것들도 말이다. 해야 할 일도 많았다. 우리는 부랴부랴 집을 구하고, 이삿짐을 정리하고, 운전면허 시험을 보고, 차를 샀다. 설렘보다는 잘 해내지 못할 거란 불안감이 앞섰다. 그리고 엉겁결에 겨울을 맞이했다.

하룻밤 사이에 밤이 길어지더니 겨울이 시작되었다. 뉴욕의 겨울은 모질고 혹독하다. 도시는 순식간에 꽁꽁 얼어붙었으며 찬바람은 칼날처럼 살갗을 파고들었다. 하늘은 온통 회색빛이었고 커튼을 열어도 집 안으로는 한 줌의 햇빛이 들어오지 않았다. 나이아가라 폭포가 꽁꽁 얼었다는 소식도 들려왔다. 무던한 남편은 대수롭지 않다는 듯 겨울과 마주했지만, 추위를 가늠할 수 없었던 나는 막막한 기분이 들었다. 사람이 환경에 적응하려면 어느 정도 좌절과 불안을 겪는다고 하는데 그 무렵의 내가 그랬다. 나는 어깨를 잔뜩 웅크리고 집 안 깊숙이 들어갔다. 영어도 못했고 친구도 없었다. 누군가 내게 말을 걸어준다면, 내가 어떤 사람이고 무엇을 좋아하는지 전부 말해줄 수 있는데 아무도 내게 말을 걸지 않았다. 가끔씩 울음이 터질 것 같은 기분이 찾아오곤 했다.

눈물이 찔끔 날 정도로 추운 날이 계속되면서 대부분의 시간을 집에서 보냈다. 호기심마저 꽁꽁 얼어붙었는지 가고 싶은 곳도 없어졌다. 책을 뒤적거리며 매일 초콜릿을 한 움큼씩 먹었고 이해하지도 못하는 유럽 영화를 보고 가끔 글을 끄적거렸다. 그 겨울, 나는 두 번이나 독감에 걸렸는데 한번 앓고 나면 면역이 생기는 줄 알고 방심했다가 한 달 내내 기침을 달고 살았다. 미국 감기약은 어찌나 독한지 1회 복용량의 절반만 먹었는데도 약에 취해 좀비처럼 거실을 배회했다. 어떻게 해볼 수도 없는, 말 그대로 무척이나 심심하고 지루한 시간들이었다. 시끌벅적함도, 번잡스러움도 없었다. 바쁜 것은 오직 눈뿐이었던 것 같다. 눈은 이미 온 세상을 뒤덮고도 끊임없이 내렸다. 빈틈없이 내리는 눈은 바깥세상과 나를 단절하고 있었다. 마음이 편하지 않았고 조마조마했다. 남편은 시간이 지나면 괜찮아질 거라고 했지만 크게 변한 건 없었다. 여전히 나는 어색했고 불안했다. 하지만 알 수 있었다. *이 어색함과 불안은 이곳에서의 삶이 계속되는 한 떨쳐내기 힘들 것이라는 걸. 그것을 있는 그대로 받아들이고 즐겨야 한다는 걸 말이다.*

그렇게 겨울과 나 사이의 어색함이 조금씩 사라져갔다. 누군가 "뉴욕의 겨울은 밥 딜런의 계절이야."라고 말해줬다. 그 말을 들은 후부터는 조금씩 겨울과 마주하고 싶다는 생각이 들었다. 이 계절은, 딜런의 목소리처럼 거칠지만 서정이 가득할 것 같았다. 나뭇가

지에 걸린 반짝이는 눈꽃도, 눈 위에 새겨진 아이의 발자국도 이내 사라질 풍경이라 생각하니 서운하기도 했다. 마침내 나는 심호흡을 크게 한 번 하고 바깥세상에 나갈 채비를 시작했다.

산책을 해볼까. 대부분의 시간을 추위를 견디는 데 써버릴 게 뻔했지만 그래도 걸어보고 싶었다. 아주 오래 걷는 건 아니지만 그렇다고 너무 짧지도 않았으면 좋겠다. 사실 나는 도시든 시골이든 무작정 걸어 다니는 걸 좋아한다. 그런데 너무 춥다 보니 이 좋아하는 걸 까맣게 잊고 있었던 것이다. 최대한 어슬렁거리며 걷다 작은 카페에 들려 따뜻한 코코아 한 잔을 마시는 계획을 세웠다.

한 시간 동안 서른 명 정도 마주쳤다. 너무 복작거리지도, 너무 한가하지도 않은 더할 나위 없는 산책이었다. 세상은 하얀 설탕을 뿌려 놓은 것 같았다. 모든 것이 눈 속에 파묻혀 다른 세상이 되어 있었다. 어디까지가 밭인지, 어디까지가 도로인지 알 길이 없다. 한 발 한 발 내딛을 때마다 뽀드득뽀드득 눈 밟는 소리만 들려왔다. 걸음이 자꾸 가벼워졌다. 어쩐지 발바닥이 간지러운 것 같았다.

아직은 추운 겨울이지만 따스한 햇살이 물살처럼 찰랑거리는 한낮의 겨울 풍경 속에 한 여인이 서 있다. 순백과 은빛 사이의 세상, 그 안에서 여인은 일상을 벗어나 고요한 겨울 산책을 즐긴다. 한 걸

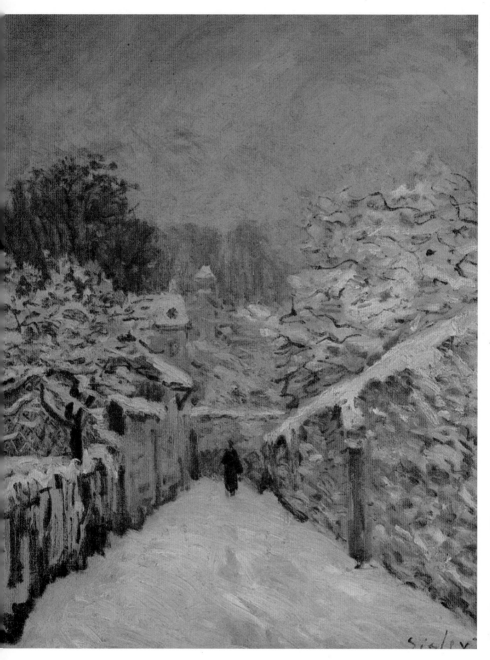

Alfred Sisley - Snow at Louveciennes
알프레드 시슬레 - 눈 내린 루브시엔
1878년 / 캔버스에 유채물감 / 50.5cm × 61cm / 프랑스 파리, 오르세 미술관

음 옮길 때마다 고민 하나가 떨어져 눈 속에 파묻힌다. 휴우. 여인의 입에서 작은 한숨이 새어 나온다. 나뭇가지에 피어난 눈꽃과 빛에 따라 매번 다르게 반짝이는 풍경이 고요와 적막을 떠올리게 한다.

1873년 알프레드 시슬레(Alfred Sisley, 1839~1899)는 파리 근교 루브시엔의 평화롭고 목가적인 풍경에 매료되었다. 영국 출신이지만 평생을 프랑스에서 산 시슬레는 섬세한 감수성과 소박함, 조화로운 색채로 프랑스 농촌 풍경을 꾸준히 화폭에 담았다. 그는 지칠 줄 모르고 마을 여기저기를 돌아다녔으며 마음에 드는 장소가 나타나면 그 자리에 이젤을 세우고 그림을 그렸다. 〈눈 내린 루브시엔〉도 그렇게 그려진 작품이다.

그림은 흩날리는 색채의 파편으로 채워졌다. 사용한 색은 흰색, 은색, 파란색, 노란색, 검은색 정도. 시슬레는 비교적 짧은 붓질로 빛과 색의 다양한 변화를 추구하며 고요한 겨울 풍경을 담담히 재현했다. 마을은 실제보다 더 부드럽고 은은하게 묘사되었는데 마치 눈을 깜빡이는 순간 아스라이 사라져 버릴 것 같은 아련한 공간의 정서를 느끼게 해준다.

이러한 작품의 서정성에도 불구하고 시슬레의 작품은 인기가 없었다. 함께 어울렸던 모네, 마네, 르누아르 등 다른 인상주의 화가

들이 명성을 쌓은 후에도 시슬레는 대중에게 외면당했고 쭉 가난했다. 그래서일까. 그의 그림은 늘 더 없이 평화로운 풍경을 담지만 어딘지 모르는 공허함과 슬픔이 애잔하게 스며 있다.

집까지 태워주겠다는 이웃 아주머니의 차도 그냥 보내고 하얀 길을 따라 걸었다. 시간이 정해진 것도 아닌데, 내일이면 사라질 풍경도 아닌데 발걸음의 여운이 꽤 오래 남았다. 조금 돌아가도 괜찮겠다는 생각이 들었다. 언젠가 이런 말을 들은 적이 있다. 훌륭한 산책자는 느림의 미학을 누릴 줄 알며 지름길 대신 더 먼 길로 둘러갈 마음의 여유가 있어야 한다고. 틀린 말은 아니지 싶다. 오로지 목적지를 향해 발걸음을 옮기며 사람들 사이를 재빠르게 지나치는 것을 산책이라고 말하는 사람은 아무도 없으니까.

그날 나는 훌륭한 산책자가 되고 싶었다. 좀 더 한눈을 팔았고 느긋하게 걸었으며 가끔은 뒤를 돌아봤다. 꽁꽁 얼어붙은 겨울 땅에서 당당하게 피어난 아도니스는 기특했고 노부부가 대화를 나누고 난 후 그 흔적이 남은 벤치는 정겨웠으며 산책하는 개들을 위해 주인이 가게 입구에 놓아둔 작은 물그릇을 만났을 때는 나도 모르게 웃음이 났다. 마침내 마주한 낯선 곳의 속살은 차갑지 않았다. 나는 할 수 있는 한 가장 천천히 발걸음을 옮겼다. 그날은 왠지 그래야 할 것 같았다. 그리고 생각했다. 이제 나는 괜찮을 것 같다고.

피에르 보나르
Pierre Bonnard,
1867~1947

프랑스 나비파 화가.
가정 실내 장면을
부드럽고 정감 있게
표현한 특유의 회화 양식
'앵티미슴(Intimisme)'으로
대중의 사랑을 받았다.
말년에는 색을 기초로
추상에 가까운 풍경화를
그리며 독자적인 색채의
세계를 확립,
인상주의의 훌륭한
계승자로 평가받는다.

이토록
은밀한
휴식이라면

나 에 게 는 홀 로 즐 기 는
은밀한 취미가 하나 있다. 일주일에 서너 번은 꼭 해야 하는 그것은
바로 목욕이다. 좀 더 정확히 말하면 야밤에 하는 목욕. 그날의 기
분이나 사정에 따라 조금씩 달라지긴 하지만 대부분의 목욕은 남편
이 잠든 시간에 은밀히 행한다. 따끈따끈한 물이 종아리 높이까지
차오르면 슬그머니 욕조로 들어간다. 물의 온도는 38~40℃가 피부

143

에도 건강에도 좋다는데, 나는 몸이 새빨개질 정도로 뜨끈뜨끈한 것을 즐긴다. 온몸이 제대로 노곤해지려면 뜨거워야 한다는 것이 내 지론이다.

가끔은 아로마 오일 한두 방울로 호사를 즐기기도 하지만 대부분의 경우 녹차 티백 한두 개면 족하다. 그 대신 욕실의 조명은 최대한 낮추고 풀 향기 나는 향초를 하나 켠다. 물속에 몸을 담그고 나면 꽤 오랫동안은 아무것도 하지 않는다. 삐질삐질 땀을 흘리며 그냥 '멍' 때린다. 그 시간은 나에게 하루 중 가장 편안한 시간이다. 들고나는 생각들은 달궈진 몸에서 수증기가 피어오를 때쯤이면 어디론가 증발해버리고 복잡했던 머리는 맑아진다. 노곤한 기분도 좋고 숨이 막힐 것 같은 답답함도 중독성이 있다.

물이 식으면 나의 은밀한 의식은 끝이 난다. 온몸은 이미 흐물흐물 노곤하다. 머릿속을 채웠던 잡생각은 수증기와 함께 증발해버렸고 몸속 나쁜 기운도 물에 다 녹아버린 것만 같다. 나에게 목욕은 일상의 행위를 넘어 지치고 피곤할 때 가장 쉽고 빠른 치료약이다. 비단 나뿐만은 아닐 것이다. 이 잠깐의 휴식으로 피로가 눈 녹듯 사라지는 경험은 누구나 있을 테니 말이다.

목욕에 대한 내 집착은 아주 어릴 때부터 시작됐다. 기억도 나지 않는 언제부턴가 엄마와 할머니를 따라 목욕탕에 갔다. 우리는 김이 모락모락 나는 탕에 앉아 조잘조잘 수다를 떨고 서로의 등을 밀어주며 묵은 때를 벗겨냈다. 지금 와서 생각해보면 우리 집의 평화는 목욕탕 덕분이었다고 해도 과언이 아니다. 아무리 사이가 좋은 며느리와 시어머니라 해도 어쩔 수 없이 크고 작은 갈등이 있기 마련이다. 그런데 두 사람은 서로의 알몸을 만지고 닦아주면서 갈등도 함께 씻어 내버린 것 같다. 두 여자 사이의 날선 감정이나 어색함이 목욕 후 많이 누그러지는 걸 몇 번 겪고 난 뒤, 나는 목욕을 신성한 행위로까지 생각했더랬다. 게다가 마무리는 언제나 빨대 꽂은 요구르트와 함께였으니 목욕을 마다할 이유는 하나도 없었다.

그녀는 나와는 달리 낮이건 밤이건 늘 목욕을 했다. 그녀는 고양이처럼 웃었고 연보랏빛 눈동자는 무슨 생각을 하는지 감을 잡을 수 없을 만큼 깊었다. 가늘고 긴 팔다리로 몸을 감싸는 모습은 매혹적이었지만 목소리는 허스키하고 말도 느렸다. 그녀는 누구보다 매혹적이었지만 신경쇠약으로 외출을 거부했다. 사람들과 만나는 것을 병적으로 싫어했던 것이다. 하루 종일 집에만 틀어박혀 있던 그녀의 유일한 취미는 목욕. 손님들이나 가족들이 거실에 모여 담소를 나누는 동안에도 개의치 않고 욕조에 몸을 담갔다. 섬세한 손길로 몇 시간이고 몸을 닦고, 거품을 내고, 물기를 털었다. 주위

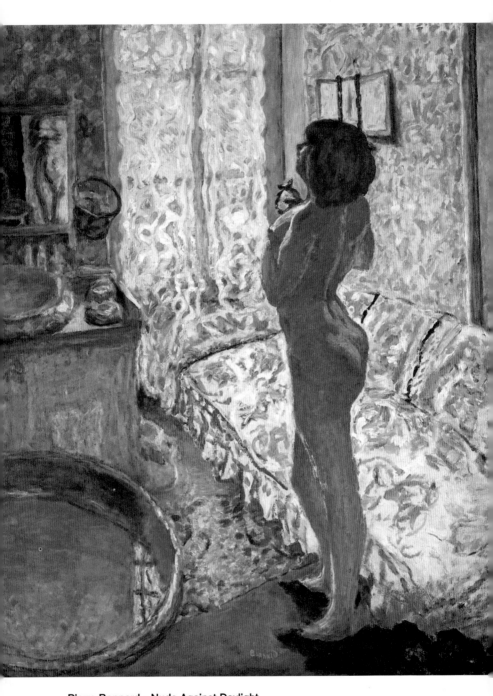

Pierre Bonnard - Nude Against Daylight
피에르 보나르 - 햇빛을 받고 있는 누드
1908년 / 캔버스에 유채물감 / 109cm x 124.5 cm / 벨기에 브뤼셀, 벨기에 왕립미술관

의 시선은 별로 신경 쓰지 않았다. 목욕이 끝나면 그녀는 창문을 통해 들어오는 따사로운 햇빛에 자신의 몸을 내주어 빛이 온몸을 탐하도록 내버려두었다. 화가인 남편은 이 신비로운 여인을 무척 사랑했다. 그는 아내가 욕조에 몸을 담그고 있거나 씻는 모습, 머리를 말리며 몸을 단장하는 모습을 쉴 새 없이 그렸다. 여인의 이름은 마르트, 남편은 프랑스 출신의 나비파 화가 피에르 보나르(Pierre Bonnard. 1867~1947)다.

찬란한 색채로 사람들의 마음을 흔든 피에르 보나르. 사람들은 그를 '색의 마술사'라고 부르지만 난 그에게 '사랑의 마술사'라는 새로운 별명을 붙여주고 싶다. 1893년 이제 막 화가로 세상에 이름을 알리기 시작한 열정 넘치는 청년 보나르는 파리의 기차역에서 운명의 여인을 만난다. 신비롭고 비밀스러운 분위기가 가득한 여인이었다. 한마디로 규정할 수 없는 매혹이 그녀에겐 있었다. 두 사람은 첫눈에 반해 열정적인 사랑에 빠졌다. 훗날 그녀가 이름, 나이, 신분 전부를 속였다는 사실을 알았지만 보나르는 그녀에게 청혼했다.

사실 마르트는 정신적인 문제로 사람들과 관계 맺는 것이 어려운 사람이었다. 그녀는 어떤 두려움 때문에 거짓말로 자신의 존재를 감추곤 했는데 어느 순간 그것을 진실인 양 믿었다. 그런 그녀가 자신을 온전하게 드러내는 순간은 오로지 목욕할 때뿐이었다.

목욕을 마친 마르트가 거울 앞에 서 있다. 엷은 커튼을 뚫고 들어오는 햇살 덕분에 실내는 더없이 따뜻하고 포근하다. 빛이 여인의 가슴을 지나 배 위로 떨어진다. 세련된 여인의 나체와 부드러운 곡선, 우아하게 처리된 빛, 일렁이는 꽃무늬 벽지가 감미로운 색채 속에 넘실댄다. 보는 이로 하여금 나른함을 느끼게 하는, 마치 꿈 속 환영처럼 묘한 분위기가 가득하다.

보나르는 아내를 위해 커다란 욕실이 딸린 집으로 이사했다. 파리에 갈 때면 고급 상점에서 향이 좋은 비누를 사왔다. 보나르가 집에 돌아오면 마르트는 욕조에 몸을 담그거나 허리를 구부린 채 몸 구석구석을 씻고 있었다. 나체로 낮잠에 빠져 있기도 했으며 비누 거품을 가지고 놀며 아이처럼 웃기도 했다. 그는 아내가 목욕을 마치고 몸단장을 하는 걸 늘 사랑스럽게 지켜보며 그 모습을 고스란히 화폭에 담았다. 보나르의 작품 중 마르트가 등장하는 작품은 무려 384점. 그 속에서 그녀는 늘 자유롭고 흐트러진 상태다. 신경질적이고 자기방어가 심한 여인이었지만 오직 보나르 앞에서만은 세상에서 가장 편안한 표정과 자세를 취할 수 있었다. '물속으로 풀어진 그녀의 모습은 보석보다 더 영롱하고 그녀로부터 퍼져 나가는 광채는 무지개보다 더 찬란하다.' 보나르가 마르트에게 보낸 찬사다.

누구에게나 자신만의 고요한 시간이 있다. 때로는 스스로 생각

해봐도 헛웃음이 나올 만큼 별 게 아닌 것일 수도 있고, 남들이 비웃는 시시한 것일 수도 있다. 시간 낭비라는 생각이 들 수도 있다. 어쩌면 괴짜라는 소리를 들을지도 모른다. 하지만 그 시간이 주는 즐거움과 만족감을 경험하고 난 뒤에는 은밀한 행위를 결코 포기할 수 없게 된다. 누군가에게는 쇼핑이 될 수도 있고, 누군가에게는 청소가 될 수도 있고, 마르트처럼 목욕일 수도 있고, 보나르처럼 그림을 그리는 순간일 수도 있다.

오늘도 나만의 은밀한 순간이 찾아왔다. 욕조 안에는 미리 넣어둔 입욕제가 보글거리며 거품을 만들고 있다. 녹차 티백을 재활용한다는 소리에 기겁한 친구가 선물해준 것인데 사탕 모양의 이 입욕제는 물에 녹으면 소다향이 난다. 달달하니 나쁘지 않다. 욕조에는 이미 하얀 김이 모락모락 피어오르고 있다. 따뜻한 물에 몸을 담글 생각을 하니 벌써부터 온몸이 나른해진다. 기분 좋은 환상은 이제 곧 시작된다. 물론 마무리는 언제나 빨대 꽂은 요구르트다.

클로드 모네
Claude Monet,
1840~1926

프랑스 인상주의 화가.
인상주의 중심에 있던 화가로
그의 작품
〈인상, 해돋이〉에서
'인상주의'라는
말이 생겨났다.
아틀리에를 박차고
밖으로 나가 자연 속 빛의
변화를 화폭에 옮긴
최초의 화가였으며
일시적이고 순간적인
자연 현상을 포착하기 위해
끊임없이 노력했다.
'빛은 곧 색채'라는 인상주의
원칙을 끝까지 고수했다.

그림보다
그림 같은
정원

"이번에도 죽어버리면 어떡하지…."

한때 화분 선물을 받으면 고마움보다 걱정이 앞섰다. 싱싱하고 통통하던 식물들이 내 손에만 들어오면 잘 자라지 못하고 전부 죽어버렸기 때문이다. 물만 주면 된다는 민트는 말할 것도 없고 물도 필요 없어 열 살 꼬마도 키울 수 있다는 다육식물도 한 달 만에 생을 마감했다. 웬만해선 절대 죽지 않는다는 꽃집 아저씨의 말에 데려

온 산세베리아마저 최후를 맞이하자 난 식물을 키우는 것을 그만 포기해버렸다.

그런 내가 화분도 아닌 감히 정원을 꿈꾸게 된 건 거대한 땅덩어리만큼이나 가든 문화가 발달한 미국에 살게 되면서다. 북미 지역의 집들은 나무로 지어진 단독주택이 대부분이다. 유럽풍 하우스와 식민지 시대를 대표하는 콜로니얼 하우스, 목장주택인 랜치 하우스 등 조금씩 다르게 지어진 집들은 저마다의 개성을 뽐내고 있다. 단 하나의 공통점이 있다면 그것은 정원, 집주인들이 정성껏 가꾼 크고 작은 정원들이다.

영국에서 번성한 가든 문화는 식민지 시대를 지나면서 미국에 자리 잡게 되었다. 특히 이곳 새러토가스프링스(Saratoga Springs)는 이민자들이 세운 동부의 전통도시답게 19세기 영국 문화가 짙게 녹아 있다. '빅토리안 빌리지'라고 불리는 다운타운에는 고풍스러운 건물이 즐비하고 150년 전에 지어진 오래된 목조건물들도 심심치 않게 눈에 띈다. 그리고 골목마다 개인의 취향이 그대로 담긴 정원을 눈길이 닿는 거의 모든 곳에서 볼 수 있다.

매일 아침 정원을 손질하는 것은 이곳 사람들에게는 일상이다. 겨울이 가고 봄이 오기를 반복하는 동안 사람들은 조용히 땅을 매

만지며 식물을 파릇하게, 꽃을 소복하게 키워낸다. 시간의 흐름과 들인 수고에 따라 정원의 색과 모양은 다르다. 정원사의 성격도 오롯이 묻어났는데 세심한 손을 탄 정원은 군더더기 없이 정갈했고, 수더분한 아줌마의 정원은 잡초도 어엿하게 대접받고 있다.

아파트에서 하우스로 이사하면서 마침내 내게도 정원이 생겼다. 남편은 가드닝 책을 뒤지며 정원을 어떻게 꾸미고 어떤 식물을 심을지 고민했지만 난 별다른 고민을 하지 않았다. 거창한 계획도 없었다. 아니 거창한 계획이 없기에 별다른 고민이 없었던 걸지도 모른다. 원래 인간을 괴롭히는 건 거창한 계획에서 비롯된 미래니까.

"하얀 리시안셔스를 심었으면 좋겠어. 담쟁이 넝쿨도 심고."
정원에 흰 꽃을 심기로 결정한 것은 충동적이고 맹목적이었다. 나란 사람은 하나의 이유가 모든 것을 덮어버릴 때가 종종 있는데 길고양이들을 돌보는 사람은 무조건 좋은 사람이라고 결론을 내버리는 식이다. 그렇다면 이름도 낯선 리시안셔스는 어디에서 비롯된 걸까?

이곳은 인상주의 화가 클로드 모네(Claude Monet, 1840~1926)의 집 앞 정원이다. 커다란 나무와 파란 무늬 화분에 흐드러지게 피어난 하얀 리시안셔스가 시선을 붙잡는다. 따사로운 햇살에 부드러운 초록빛

새순들이 이슬처럼 돋아나고 올망졸망한 꽃봉오리들이 하나둘 터지면서 아찔한 꽃향기가 주위를 감싼다. 담쟁이넝쿨은 벽을 타고 지붕까지 올라가 있다. 산들바람이 시원하게 불어오는 가운데 어린 장이 정원에서 굴렁쇠 놀이를 하고 아내는 그 모습을 사랑스러운 눈빛으로 지켜보고 있다. 어디선가 새소리가 들려올 것만 같다. 세련되거나 화려하지는 않지만 자연스럽고 편안한 정원 풍경이다. 파란 하늘과 푸릇한 자연, 하얗고 빨간 꽃들, 사랑하는 아내와 아들 그리고 이 모든 것을 감싸고 있는 빛. 모네는 경쾌한 붓질로 짧은 순간 빛나고 움직이고 사라지는 색의 변화와 자연의 생명력을 감각적으로 포착했다.

고작 정원을 그렸을 뿐인데 작품에는 삶의 행복과 기쁨이 넘쳐난다. 그림 자체가 반짝반짝 빛나는 것처럼 느껴진다. 그것은 당시 모네가 삶에서 가장 행복한 시절을 보내고 있었기 때문이다. 1871년 모네는 가족과 함께 파리 근교의 조용한 시골 마을 아르장퇴유로 거처를 옮겼다. 파리를 떠난 것은 순전히 경제적인 문제 때문이었지만 도시의 어수선함, 가난의 힘겨움에서 벗어난 모네는 실로 오랜만에 진한 삶의 행복을 맛보게 된다. 이는 모네의 예술 세계에도 큰 영향을 끼쳤다.

꽃과 정원, 하늘과 구름, 햇살과 바람 그리고 이 모든 것을 품고

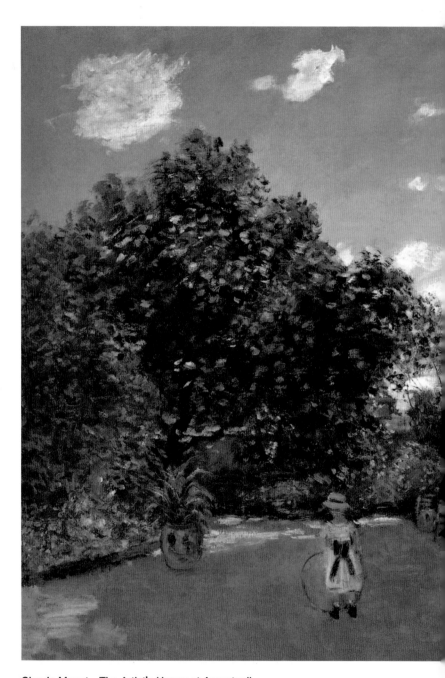

Claude Monet - The Artist's House at Argenteuil
클로드 모네 - 아르장퇴유에 있는 화가의 집
1873년/ 캔버스에 유채물감 / 60cm × 73.5cm
미국 시카고, 시카고 아트 인스티튜트

있는 풍경. 눈앞에 펼쳐진 모든 것에 모네는 행복했다. 낡고 오래됐지만 세 식구가 생활하기에 부족함 없는 집도 마련했다. 그림에 등장하는 하얀 이층집이 바로 모네 가족이 살던 집이다. 사실 모네에게 이보다 더 좋은 집은 기대할 수 없었다. 커튼을 활짝 열면 햇살이 고스란히 집 안으로 들어왔으며 주변은 온통 꽃밭이었다. 집 뒤쪽에는 야생화로 뒤덮인 언덕이 이어졌고 멀리 센(seine) 강도 보였다. 화가이자 솜씨 좋은 원예가인 모네는 직접 땅을 일구고 밭과 화단을 가꿨다. 계절마다 꽃을 볼 수 있도록 여러 종류의 구근을 심었다. 정원 한쪽에는 작은 사과나무도 심었다. 정원 양식의 관점에서 보거나 훗날 모네가 일군 지베르니 정원과 비교하면 어정쩡하기 짝이 없는 정원이었지만 문명사회와, 번잡한 인간관계에 지친 모네에게 아르장퇴유의 정원은 축복과 평화의 공간으로 다가왔다.

모네는 아내와 함께 매일 정원에 나와 꽃을 만졌다. 센 강을 하얗게 물들이는 증기선을 구경하며 차를 마시기도 했는데 그때마다 잊지 않고 챙긴 것은 화구였다. 모네는 아무 때고 원하는 풍경이 나오면 그 자리에서 그림을 그렸다. 모네가 화구를 풀면 아내는 아들 장을 데리고 남편 주변에서 산책을 했다. 때로는 옆에서 조용히 바느질을 하면서 시간을 보내기도 했다. 자연광을 중시하는 모네는 빛에 따라 시시각각 변하는 정원의 풍경과 바람의 움직임을 그렸고, 가족의 모습을 그리며 풍경 속 인물 표현을 연구했다. 모네가 행복

하지 않을 이유는 어디에도 없었다. 그림에는 화가의 감정이 담겨 있다. 그래서 같은 사람의 그림도 상황에 따라 느낌이 다르다. 당시 모네가 그린 작품은 거의 대부분 행복이 가득하다. 눈부신 색채와 경쾌한 붓질은 그리는 사람과 그려지는 대상, 그림을 감상하는 우리 사이의 경계를 허물어버린다. 그 시절 그려진 모네의 풍경에 마음이 나른해진다면 그건 모네의 행복이 마법처럼 그림 속에 스며들었기 때문이다.

나는 생경한 언어를 배우듯 차근차근 정원에서 시간을 보냈다. 땅을 파고, 거름을 주고, 꽃을 심고, 물을 주면서 사람의 손길이 닿지 않은 땅의 깊숙한 곳까지 개입했다. 나는 뭐든 금방 귀찮아하면서 은근슬쩍 포기해버리는 편인데 정원을 가꾸는 일에는 시간이 지날수록 매료되었다. 밤새 '내 새끼'들이 잘 자랐는지 매일 궁금하고 설레었다. 부드러운 장화가 푹신하고 촉촉한 흙 속에 빠져드는 느낌이 좋았다. 처음 히아신스 구근을 심었을 때 잎 사이로 삐죽하게 솟아오른 줄기를 유심히 관찰한 적이 있다. 줄기는 자고 일어나면 얼마나 자랐는지 구별할 수 있을 정도로 빠르게 자랐는데 어느 날부터 생기를 잃고 시들기 시작했다. 햇살이 너무 강한 탓이었다. 부랴부랴 그늘로 꽃을 옮겨 심고 물을 흠뻑 주었는데 다시 살아날 수 있을까 걱정이 되었다. 그런데 다음 날 아침에 나가 보니 다시 통통해진 줄기와 함께 꽃망울이 대롱대롱 매달려 있었다. 그 모습이 어찌나

기특하던지. 식물과 내가 처음으로 교감하는 순간이었다. 정원은 토양과 바람, 태양이 만드는 것이지만 내 마음이 그곳에 있는 것도 못지않게 중요하다는 생각이 들었다. 식물은 나를 필요로 했고 그 대가로 자연을 보듬는 기쁨과 설렘을 선물해줬다.

어느샌가 나는 틈이 날 때마다 꽃과 둘만의 시간을 보내고 있었다. 그것은 일종의 책임감에서 비롯된 것이지만 부담이 느껴지지는 않았다. 오히려 나는 신이 나 있었다. 자연은 나의 게으름에도 너그러웠다. 장난 같던 손길이 사뭇 진지해질 무렵, 정원은 구색을 갖추기 시작했다. 손가락 굵기만한 어린 벚꽃나무는 새침한 봄의 전령사로 자라났다. 가시만 앙상하던 리시안셔스 줄기에는 통통한 꽃망울이 방울방울 맺혔다. 매일 정원을 관찰하다 보니 몇 가지 근사한 사실도 알게 되었다. 꽃의 계절은 봄이라고 굳게 믿었지만 의외로 가장 많은 꽃들이 피어나는 계절은 여름이고 꽃들은 저마다 성격이 달랐다. 개양귀비처럼 활달한 녀석들은 금방 군락을 이뤘지만 예민한 아이리스는 온도와 습도가 조금만 달라져도 꽃을 떨궜다. 나의 손길에 방긋 웃어주는 다정한 식물이 있는가 하면 조금만 귀찮게 해도 파르르 떠는 도도한 식물도 있었다.

나는 정원에서 어른이 된 후 처음으로 얼굴에 흙이 묻은 줄도 모른 채 웃었고 바람을 타고 이사 온 제비꽃과도 인사했

다. 삽자루를 잡은 손에는 물집이 잡혔지만 싹을 틔우며 생명의 제 몫을 다 해내는 꽃들은 내게 감동을 주었다. 정원을 가꾸는 일이 자연 속 예술처럼 느껴지자 내가 꿈꾸는 정원의 모습이 마음속에 그려졌다. 그것은 자연에 자를 대고 줄을 그은 것 같은 정원이 아니다. 자연을 화폭 삼아 꽃 그림을 그린 듯 자연스러운 모네의 정원이었다. 물론 내게는 모네의 열정도, 솜씨도, 능력도 없다. 그래도 소박하지만 꿈을 꿔본다. 벌써 리시안셔스가 일곱 송이나 피어났다.

윌리엄 헨리 마겟슨
William Henry Margetson,
1861~1940

영국 빅토리아 시대 화가.
20대 초반
영국왕립아카데미에
작품을 전시하면서
본격적인 화가의
길을 걷기 시작했다.
부드러운 터치와
화사한 색채로 표현된
여성의 일상 그림으로
큰 인기를 얻었으며
일러스트레이터로도
활동했다.

반드시 행복이
필요한
순간

마침내 스물아홉이 되었을 때, 나는 아주 불안했다. 혼자 멀찌감치 뒤쳐진 느낌이라고 해야 하나? 친구들은 하나둘 앞으로 나아가는데 나만 제자리 뛰기를 하는 것 같았다. 세상은 거짓말처럼 재미없어졌고 매일 명줄이 짧아지는 것 같은 마감에 시달렸다. 마음에 드는 남자도 없는데 그 남자들도 나에게 반하지 않았다. 헛헛한 마음에 매일 고칼로리 정크푸드를

입에 쑤셔 넣었다. 3개월 만에 입던 바지의 단추가 튕겨져 나갈 정도로 살이 쪘다.

그러던 어느 날 한 남자가 눈에 들어왔다. 손에 묻은 올리브 오일을 청바지에 대충 문질러 닦고, 스케이트보드를 타며 장을 보면서 장난기 어린 말투로 쉴 새 없이 수다를 떠는 남자. 하지만 그는 15분 만에 근사한 요리를 척척 만들어냈고 그 요리들은 감탄사가 절로 나올 만큼 맛있어 보였다. "뷰티풀, 판타스틱, 앱솔룰리 나이스!" 영국 요리사 제이미 올리버를 보면서 나는 처음으로 '요리 한번 해볼까?' 생각했다.

내게 요리에 대한 호기심을 지핀 사람이 제이미라면 요리하는 즐거움을 가르쳐 준 건 영화 〈줄리 앤 줄리아〉의 주인공 줄리 파웰이다. 그녀는 뉴욕 변두리 동네 퀸즈에 사는 그저 그런 계약직 직원이다. 작가가 되고 싶었지만 제대로 된 글 한 편 써보지 못했다. 생활고로 두 번이나 난자를 파는 바람에 평생 임신을 못할지 모른다는 통보도 받았다. 그녀는 궁색했고 무기력했으며 할 수 있는 것도 딱히 없었다. 그저 그런 일상을 전전하던 줄리는 어느 날 다소 엉뚱한 결심을 한다. 그것은 바로 미국의 전설적인 요리사 줄리아 차일드의 요리책에 나온 프렌치 요리 500여 개를 1년 동안 만들어 보겠다는 것이다.

과정은 당연히 녹록치 않았다. 그녀는 퇴근 후 지친 몸으로 요리를 해야 했다. 주방은 너무 좁고 모든 것이 낡았으며 낯선 재료와 복잡한 조리 방법은 부담으로 다가왔다. 과식으로 인해 아픈 배를 부여잡고 잠을 청하는 날도 부지기수였다. 그러나 요리를 하면서 줄리는 더 많이 웃는 자신을 발견한다. 딱딱하게 굳어 있던 그녀의 글 역시 구워지고 튀겨지고 삶아지는 과정을 거치면서 보들보들 읽기 좋게 변했다. 그녀의 자전적 소설 《줄리 앤 줄리아》는 뉴욕타임스 베스트셀러가 되었고 2009년 영화로도 만들어진다.

나도 이제 치킨 집 전화번호를 버릴 때가 된 것 같았다. 인생에 주어진 많은 의무 중 행복의 의무가 있는데, 행복하기 위해서는 내가 좋아할 만한 것을 하나씩 알아가는 것도 중요하다. 무라카미 하루키는 *"서랍 속에 반듯하게 개켜진 깨끗한 팬츠가 쌓여 있다는 건 인생에서 작지만 확실한 행복이 아닐까?"*라고 말했다. *지금보다 더 지루하고 치열해질지 모르는 날들 가운데 나를 위로해주는 나만의 서랍 속 팬츠가 필요했다.* 다음 날 퇴근길, 내 손에는 떡볶이 대신 요리책이 들려 있었다.

각종 잎채소는 손으로 대충 툭툭 뜯어야 더 맛있고 양파를 다질 때는 춤을 추듯 리듬을 타야 한다. 파프리카는 불에 까맣게 구워 껍질을 벗기면 향과 맛이 열 배는 더 좋아진다. 스테이크를 구울 땐

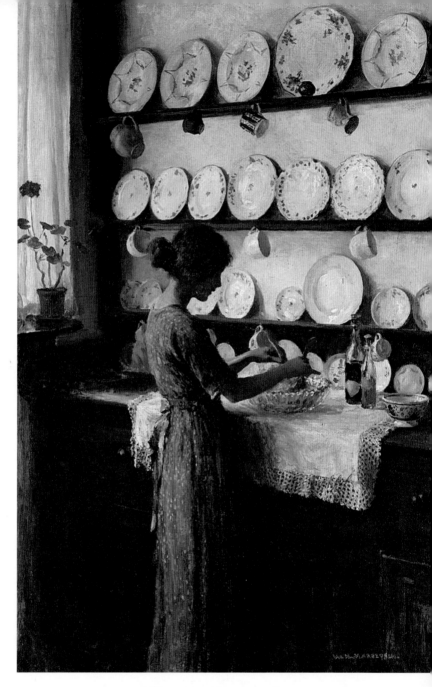

William Henry Margetson - The Lady of House
윌리엄 헨리 마겟슨 - 주부
1930년 / 캔버스에 유채물감 / 51cm × 76cm / 개인 소장

고기 겉면에 식용유(올리브오일이 아님)를 살짝 발라야 타지 않는데다가 맛도 더 좋아진다. 토마토를 얇게 자르는 것은 끔찍했지만 생닭을 손질할 때는 희열이 느껴졌다. 떡볶이는 의외로 맛을 내기가 어려웠는데 몇 번의 시도 끝에 결국 '다시다'가 필수라는 결론을 내렸다. 식사 때만 되면 뭘 사먹을지, 뭘 시켜 먹을지 고민하며 뱃살만 키워가던 나는 점점 요리에 빠져들었다. 각종 요리도구를 사 모았다. 주말이면 요리 프로그램을 끼고 살았다. 밤샘과 야근의 나날 중에도 제대로 먹고 말겠다는 일념 하나로 새로운 요리법에 도전했다. 어느새 옆에는 내가 만든 요리를 야무지게 먹어주는 남편도 생겼다.

부드러운 우윳빛 접시, 종처럼 대롱대롱 걸려 있는 찻잔, 소박하지만 세월의 맛이 살아 있는 나무 테이블 그리고 커다란 창을 통해 쏟아져 들어오는 따사로운 햇빛까지. 여자라면 누구나 마음 설렐 만한 주방에서 한 여인이 요리를 하고 있다. 화사한 꽃무늬의 푸른색 원피스를 입은 그녀는 이 집의 젊은 안주인이다. 텃밭에서 방금 따온 싱싱한 야채에 직접 만든 치즈와 지난 가을에 말려 놓은 건포도를 더해 샐러드를 만들고 있다. 분위기로 보아 간단한 점심을 준비하는 것 같다. 샐러드를 버무리는 손길은 경쾌하기 그지없다. 자연스레 벌어진 입술과 살짝 치켜든 새끼손가락이 사랑스러움을 더한다. 빅토리아 시대 화가 윌리엄 헨리 마겟슨(William Henry Margetson, 1861~1940)의 〈주부〉는 영국의 소박한 주방 풍경으로 우리를 초대한

다. 화가는 부드러운 터치와 화사한 색으로 일상적인 소재를 매우 서정적으로 담아냈다. 다정한 분위기에 화사한 푸른색이 콧노래가 들리는 듯 리듬감을 선사한다. 어디선가 싱그러운 샐러드 향이 나는 것 같다.

커피를 내리는 시간, 햇빛에 바싹 마른 빨래, 홀로 즐기는 심야 영화, 김이 폴폴 나는 우동 한 그릇. 사람들은 때론 사소한 것에서 행복을 느낀다. 남들 눈엔 하찮고 보잘 것 없어 보일지라도 내 마음이 즐거우면 그걸로 충분하다. 나에게는 요리가 그렇다. 행복해지고 싶고 위로받고 싶고 마음을 풀고 싶을 때 나는 요리를 한다. 그날의 기분에 따라 만드는 요리도 제각각이지만 재료를 다듬고, 찌고, 볶고 하며 몰입하는 동안은 오로지 요리의 즐거움에 빠진다. 도마와 칼이 부딪히는 소리는 짜릿하고 그릴 위에 고기가 지글지글 익어가는 소리는 흐뭇하다. 빵이 나풀나풀 숨을 쉬고 있는 모습을 보고 있노라면 누군가에게 위로받는 기분까지 든다. 게다가 입까지 즐거우니 더 이상 바랄 게 없다. 바지 단추가 터져 나가는 것만 빼면 말이다.

에드윈 오스틴 애비
Edwin Austin Abbey,
1852~1911

미국 출신 화가이자
일러스트레이터.
영국에서 주로 활동했으며
셰익스피어의 작품과
빅토리아 시대를 주제로
그림을 그렸다.
당대의 가장 뛰어난
삽화가 중 한 명으로
영국 왕 에드워드 7세 대관식
공식 화가이기도 했다.
영국에서 기사 작위를
내렸지만 거절했다.

그 집의
향기를
기억하다

나 는 점 점 예 민 해 지 고 있 다 .
나이가 들면 여유도 생기고 이전보다 더 너그러워질 거라 생각했는
데 어찌된 일인지 늘어나는 나잇살만큼이나 고집도 늘고 이것저것
까다로운 게 많아졌다. 특히 요즘에는 참을 수 없는 것들이 점점 늘
어나고 있다. 이를테면 화장실 바닥에 떨어진 머리카락, 반말 섞인
갑의 말투, MSG가 지나치게 많이 들어간 음식, 남이 말하는 또 다

른 남의 가정사 등이다. 아, 그리고 좋지 않은 모든 냄새들. 미국에 온 후에는 냄새에 더욱 민감해졌는데 그중에서도 유난히 '집 냄새'에 집착하게 되었다.

오랜 유학생활에도 바뀌지 않은 남편의 입맛 덕분에 미국에서도 매일 먹어야 했던 한식, 그 특유의 진한 냄새가 문제였다. 된장찌개, 멸치볶음, 고등어구이, 제육볶음…. 타국에 살면 오히려 한식에 더 집착을 하게 된다. 그것은 털어내지 못한 고국에 대한 그리움 때문이다. 구수한 아욱국에는 어릴 적 나물 캐던 할머니의 모습이 있고 칼칼한 갈치조림에는 반주를 즐기던 아버지가 보인다. 하지만 배가 차면 그리움은 어느새 사라지고 빈자리에는 거슬린 냄새만 남는다. 특히 외출했다 돌아왔을 때 현관문을 열자마자 콧속을 파고드는 오묘한 냄새는 정말 참기가 힘들었다. 그래서인지 언제부턴가 나는 집 안에서 코를 킁킁거리기 시작했다. 누군가 찾아올 때는 혹시 집에서 이상한 냄새가 나진 않을까 상대의 표정을 살피느라 진땀을 빼기도 했다.

프랑스 작가 마르셀 프루스트의 소설 《잃어버린 시간을 찾아서》에서 주인공 마르셀은 홍차에 적신 마들렌의 향을 통해 유년 시절의 기억을 떠올린다. 책에는 이런 구절이 나온다.

"…기억 속에 아무것도 남아 있지 않을 때에도 냄새는 진하고, 집

요하고, 충실하고 오랫동안 그리고 변함없이 남아 추억을 불러일으 킨다."

특정한 장소나 시간에 대한 인간의 기억은 냄새의 지배에서 자 유로울 수 없다. 스스로도 인식하지 못하는 찰나에 강렬한 인상을 남기는 것이 바로 냄새다. 그런데 꽃향기도 달콤한 바닐라 향기도 구수한 커피향도 아닌 각종 음식 냄새가 집 안을 부유하고 있다니. 누군가의 기억 속에 우리 집이 '쉬는 시간 누군가 까먹은 도시락 반 찬 냄새'로 기억되는 건 생각만 해도 너무 끔찍한 일이다.

하지만 냄새를 없애기 위한 별다른 방법이 있을 리 없다. 남들 하 는 대로 집 안 구석구석 향초를 피우고 틈나는 대로 탈취제, 방향제 를 뿌리는 수밖에. 숯이 탈취 효과가 좋다는 말에 한 포대나 사다 나르기도 했다. 그러나 냄새를 완전히 없애는 일은 생각보다 쉽지 않았다. 아니 음식 냄새에 이런저런 향이 더해져 오히려 역한 느낌 이었다. 게다가 매일 찌개나 조림 같은 한식 요리를 했으니 악순환 은 계속되었다. 그렇다고 매일 햄버거만 먹을 수도 없는 노릇이었 다. 더 근본적인 해결책이 필요했다.

가장 먼저 한 일은 창문 열기다. 하루 2~3번 집 안의 모든 창문을 열고 30분 이상 충분히 환기를 했다. 청소는 레몬을 활용했다. 특 히 싱크대, 세면대 등 물때로 인해 냄새가 나는 곳은 레몬 조각으로

닦으니 효과가 좋았다. 소파나 쿠션은 베이킹소다를 뿌린 뒤 청소기로 빨아들이니 냄새가 말끔히 사라졌다. 비우는 것도 중요했다. 자세히 들여다보니 굳이 가지고 있지 않아도 되는 물건이 너무 많았다. 시어 빠진 총각김치, 몇 번 들다 구석에 처박아 둔 가죽 가방, 겨우내 버티지 못하고 시들어버린 화분, 옷장 속 안 입는 옷 등을 싹 정리했다.

어느 정도 냄새를 없애고 나니 나만의 향으로 집을 채우고 싶다는 욕심이 스멀스멀 피어났다. 자연스럽게 공간에 스며들 수 있는 향이 좋겠다 싶었다. 신선한 풀잎 냄새, 바람결에 무심코 맡을 수 있는 담백한 산기슭의 향기, 담장 너머로 넘실대는 라일락의 향 같은 그런 냄새. 처음에는 향초를 켰다. 그러나 향초는 너무 금방 동이 나는데다가 석유에서 추출한 파라핀 왁스의 유해성이 의심스러웠다. 콩으로 만든 소이왁스가 있지만 소모품치고 가격이 비쌌다. 나무 스틱이 얼기설기 꽂힌 디퓨저는 깊고 은은한 향이 매력적이지만 시간이 지날수록 향이 변질됐고 홈 스프레이는 너무 인위적이라 뿌리고 나면 머리가 아팠다. 향이 은근히 복잡한 것이라는 생각이 들었다.

은은한 향기가 코를 간질인다. 향을 따라 골목 안으로 들어서자 여기저기서 달콤한 향이 진동한다. 꽃잎이 바스락거리는 소리, 재잘재잘 즐거운 웃음소리, 풋풋한 향기가 바람에 실려와 골목을 가

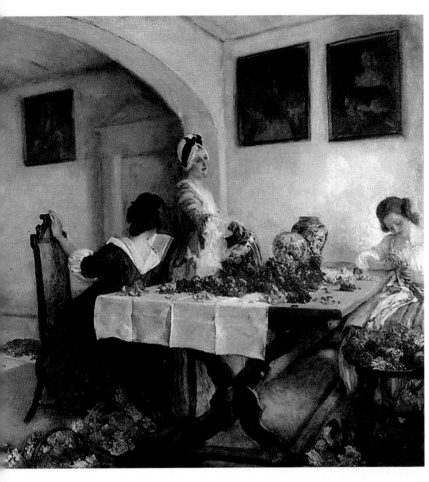

Edwin Austin Abbey - Potpourri
에드윈 오스틴 애비 - 포푸리
1899년 / 캔버스에 유채물감 / 152.5cm × 89cm / 개인소장

득 채운다. 그중에서도 눈에 띄는 소박한 돌집 하나. 문을 열고 들어간 그곳은 비밀의 화원 아니 향기의 낙원이다. 바닥에도, 탁자 위에도, 바구니 안에도 핑크빛 꽃송이가 가득하다. 살랑거리는 바람에 장미, 라일락, 메리골드가 춤을 춘다. 진하고 풍성한 향기에 취할 것만 같다. 집 안에서는 한 무리의 여인들이 포푸리를 만들고 있다. 바닥에 놓인 바구니 안에는 방금 따온 꽃들이 한가득 있다. 한 여인이 꽃송이를 손에 쥐고 조심스레 꽃잎을 하나하나 떼어낸다. 꽃잎은 바닥에 얌전히 펼쳐 바삭해질 때까지 말린다. 그렇게 잘 말려진 꽃잎을 '포푸리'라고 부른다. 포푸리는 예쁜 항아리에 담겨져 집 안 곳곳을 향기로 채우게 될 것이다.

초록색 드레스를 입은 여인이 일하는 친구들이 지루하지 않도록 책을 읽고 있다. 꽃잎이 바스락거리는 소리 사이로 부드러운 목소리가 조근조근 울려 퍼진다. 제인 오스틴의 《오만과 편견》 같은, 지금으로 치면 《브리짓 존스의 일기》 같은 유쾌하면서도 달달한 연애 소설이 어울린다. 미국 출신으로 영국에서 주로 활동한 에드윈 오스틴 애비(Edwin Austin Abbey, 1852~1911)의 〈포푸리〉는 꽃향기가 물씬 풍기는 작품이다. 그림의 전체 분위기는 한가롭다. 사랑스럽지만 과하지 않고 향기가 있지만 자극적이지 않다. 너무 말이 없는 요조숙녀도, 심하게 천방지축 말괄량이 같지도 않은 묘한 매력을 지녔다. 들여다볼수록 마음에 꽃향기가 피어난다.

집 안에 꽃을 들이기로 했다. 시장에 나가 장미, 라벤더 같은 향이 좋은 꽃과 세이지, 애플민트, 레몬그라스 등의 허브를 잔뜩 사왔다. 주방 창틀에서 키우던 로즈메리도 한 줌 땄고 뒷마당에서 무성하게 자란 민트도 약간 뜯어왔다. 그림 속 여인들처럼 포푸리를 만들어 집 안 곳곳에 놓아둘 생각이다. 조금 넉넉히 만들어 지인들에게 선물해도 좋을 것 같았다. 먼지투성이 차고를 정리해 허브를 말릴 작업장으로 만들었다. 작은 선반 위에 꽃잎과 허브 잎을 조르르 올려놓았더니 며칠 만에 바삭하게 말랐다. 하나하나 향을 확인해가며 아기 다루듯 조심히 한데 옮겨 담았다. 완성된 포푸리는 유리병, 라탄 바구니, 이 나간 머그컵 등에 담겨져 집 안 곳곳에 자리를 잡았다.

한 달이 지난 지금 우리 집은 늘 향기로 가득하다. 집안일을 하다가도 문득 코끝을 스치는 꽃향기에 나도 모르게 코를 킁킁거린다. 달콤한 꽃향기와 은은한 허브 향이 어우러져 마치 영국 시골에 있는 아담한 오두막집에 와 있는 느낌이 든다. 포푸리 부스러기를 정리하는 데도 약간의 숨 고르기가 필요하다. 특히 허브들은 무심하게 버리기엔 지나치게 향이 좋았다. 손가락으로 비벼 코로 가져가면 한동안 코끝에 허브향이 돌 정도였다. 부스러기들을 모아 작은 헝겊 바구니에 담아 차 백미러에 매달았다. 탈 때마다 허브 향기가 나는 차라니. 뿌듯한 기분에 어깨에 살짝 힘이 들어갔다.

{ 포푸리 만드는 법 }

사실 민망할 만큼 간단한 방법이지만 나처럼 집 냄새로 고민하는 까칠 주부들을 위해 그 팁을 공유해본다.

❶ 꽃잎, 허브, 나뭇잎, 스파이스, 과일껍질 등을 바람이 잘 통하는 그늘에서 이틀 정도 말린 뒤 벌레나 곰팡이가 생기는 것을 막기 위해 전자레인지에 넣어 30초간 열을 가한다.

❷ 향이 진한 라벤더, 민트로즈 등을 주재료로 하고 허브나 스파이스 등을 조금씩 더해 좋아하는 향을 만든다.

❸ 넓은 볼에 재료를 넣고 굵은 소금을 뿌린 뒤 에센셜 오일을 몇 방울 떨어뜨린다.

❹ 소독한 유리병에 재료를 넣고 뚜껑을 닫은 후 어둡고 서늘한 곳에서 2~3주정도 발효시킨다.

❺ 중간에 한 번씩 병을 흔들어주면 향이 고루 퍼진다.

❻ 향이 잘 배어나오도록 면 주머니에 넣거나 바구니에 담아 원하는 장소에 놓는다.

윌리엄 헨리 마겟슨
William Henry Margetson,
1861~1940

영국 빅토리아 시대 화가.
20대 초반
영국왕립아카데미에
작품을 전시하면서
본격적인 화가의
길을 걷기 시작했다.
부드러운 터치와
화사한 색채로 표현된
여성의 일상 그림으로
큰 인기를 얻었으며
일러스트레이터로도
활동했다.

단골
카페,
있나요?

동 네 를 산 책 할 때 마 다
'단골 카페가 있으면 좋겠다'고 생각했다. 익숙한 마음과 편안한 복
장으로 마치 친구 집에 놀러 가듯 찾아도 괜찮은 그런 곳. 스타벅스
나 던킨도넛 같은 덩치 큰 프랜차이즈 체인 말고 독특하고 정감 있
는 나만의 단짝 친구 같은 그런 카페 말이다. 여기에 시간마저 천천
히 흐르는 곳이라면 커피가 맛없어도 두말없이 단골이 될 텐데.

Jackie's Cafe

"우체국을 등지고 걷다 보면 길 끝에 파란색 문이 하나 보이는데 그 안에 자그마한 카페가 하나 있어. 주인아주머니가 요리도 하고 파이도 굽는데 소박하지만 맛이 참 좋아. 근데 무엇보다 끝내주는 건 바로 홍차야. 웬 홍차냐고? 일단 마셔 보면 당장에 그 말을 후회하게 될 걸?"

동네에 오래 산 친구가 말했다. 그 이야기를 들은 지 석 달쯤 지났을까? 우체국에 볼 일이 있어 들렀다가 문득 그곳이 생각났다.

"여기였구나."

어디라고 정확히 듣지 못했지만 금방 찾을 수 있었다. 전에 우체국을 찾아 헤매다 이곳까지 걸어 들어온 적이 있다. 그때 흘끗 본 파란색 문. 하지만 유심히 살피지 않으면 쉽게 지나칠 수밖에 없는 그런 곳에 카페가 있었다. 간판은 너무 작고 파란색 문은 카페 입구라고 하기엔 너무 크고 육중해 보였다. 맞은편엔 시가 클럽이, 옆에는 오래된 헌책방이 있다. 그럴듯한 조화였지만 역시 몰랐다면 아마 슬쩍 보기만 했을 뿐 가게 문은 열지 않았을 것이다.

문을 열자 눈썹이 진한 중년 여인이 환하게 웃으며 인사를 건넨

다. 친구가 말한 파이를 굽는 주인아주머니다. 가게 분위기는 소박했다. 열어둔 창문으로 시원한 바람이 들어오고 있었고 그 사이로 잔잔한 기타 선율이 나른한 분위기를 더했다. 1800년대 건물을 그대로 사용하는 가게는 당시의 나무 바닥과 벽난로를 지금까지 그대로 사용하고 있다. 세월의 때가 잔뜩 묻어 있는 테이블과 주방 안이 훤히 들여다보이는 구조도 인상 깊었다.

홍차를 주문하고 함께 먹을 파이를 골랐다. 그동안 윗부분이 빵으로 덮여 있는 파이만 먹어봤는데 이곳 파이는 뚜껑이 없다. 크러스트 위에 쏟아질 듯 올라가 있는 자두, 복숭아, 무화과, 블루베리 등의 과일이 하나하나 어찌나 먹음직스러워 보이는지 뭘 주문해야 할지 꽤 고민했다. 파이는 듣던 대로 맛이 좋았다. 레몬크림파이를 주문했는데 손에 들고 한입 베어 물자 바사삭 부서지면서 새콤달콤한 필링이 쏟아졌다. 궁극의 파이라고는 할 수 없지만 실실 웃음이 나올 정도로 마음에 든 건 사실이다. 맛이 어떠냐는 주인아주머니의 질문에 엄지손가락을 치켜들고 웃었더니 바닐라 아이스크림이랑 같이 먹어야 더 맛있다며 코를 찡긋거린다. 파이보다 끝내준 건 차 맛이었다. 친구의 말은 거짓이 아니었는데 한입 머금은 순간 달콤한 과일 향에 꽃 향이 더해진 풍미가 느껴졌다. 달콤 씁쓰레한 맛 끝에 자몽 맛이 살짝 묻어난다. 찻물은 입 안에서 몽글몽글 굴러다녔고 덕분에 오후의 나른함이 기분 좋게 이어졌다.

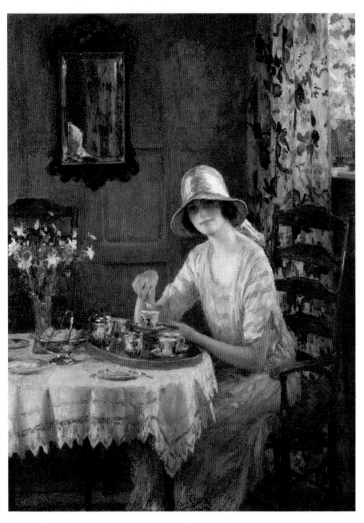

William Henry Margetson - Afternoon Tea
윌리엄 헨리 마겟슨 - 애프터눈 티
1900년 / 캔버스에 유채물감 / Unknown / 개인소장

그녀는 오후의 햇살이 쏟아지는 창가에 앉아 있었다. 발그레한 볼, 새초롬한 입매, 동그란 얼굴과 가녀린 몸 그리고 깊고 그윽한 눈동자까지. 청순하고 우아한 모습에 눈을 떼지 못했다. 순간 반짝거리는 빛이 시야를 가렸다. 나는 반사적으로 눈을 찡그리고 말았는데 알고 보니 그 빛은 그녀의 찻주전자에서 비롯된 것이었다. 작은 집게로 설탕 하나를 집어 든 그녀가 문득 고개를 들어 나를 바라봤다. 여인의 입가에 보일 듯 말 듯한 미소가 스친다. 찻잔을 들고 있는 손은 우아해 보이며 몸짓에는 기품이 넘쳤다. 그녀는 누구일까. 들꽃의 청초함과 백합의 우아함을 동시에 갖춘 여인. 내가 그곳을 다시 찾아간 건 우연이라도 그녀를 만나고 싶어서였는지도 모른다.

　나는 다음 날도 그 다음 날도 그곳을 찾았다. 골목을 천천히 걸어 카페에 가서는 반쯤 기대 앉아 차를 마시며 책을 읽었다. 주인아주머니와 날씨 같은 그저 그런 일상 대화를 나누는 날도 있었지만 대개의 경우 조용한 시간들이었다. 이 소박한 카페에서 만난 풍경은 이렇다. 언젠가는 동네 할머니들이 가게 안에 가득 앉아 계셨다. 요리가 나올 때마다 머리가 희끗희끗한 어르신들의 얼굴에 아이 같은 웃음이 번졌다. 무섭기로 소문난 미국 경찰이 진한 밀크티 위에 차가운 크림을 듬뿍 올리고는 코코아 파우더까지 야무지게 뿌려 마시는 장면도 목격했다. 귀여운 꼬마들은 엄마와 함께 가게를 찾았다. 입 주변에 잔뜩 크림을 묻히고는 제 모습에 깔깔거리는 아이의 웃

음소리에 가게 안 사람들이 모두 웃고 말았다.

오랜 단골손님들이 각자 정해놓은 시간에 카페에 들리는 것도 구경한다. 헌책방 할아버지가 오면 주인아주머니는 묻지도 않고 얼 그레이와 애플파이를 내온다. 고양이를 여섯 마리나 키운다는 더벅머리 청년은 산딸기가 듬뿍 올라간 초콜릿 케이크를 자주 사가고 다소곳해 보이는 중년의 일본 여성은 카페 한쪽에 자리를 잡고 따끈한 수프를 홀짝인다. 서서 주문만 하고 테이크아웃을 해가는 손님들도 있지만 대개는 나처럼 자리에 앉아 한숨 쉬어갔다.

번화가에서 살짝 비켜간 골목, 오가는 사람이 많지 않은 길 끝에 작은 카페가 있다. 낯선 미국 땅에서 정 붙일 곳을 찾아 헤매다 발견한 그곳은 주인아주머니의 다정한 미소와 향긋한 차가 언제나 나를 반기는, 그래서 숨 돌리고 싶을 때마다 들리게 되는 나의 단골 카페다.

알베르트 안케
Albert Anker,
1831~1910

스위스 사실주의 화가.
파리 에콜 데 보자르에서
고전주의에 입각한
아카데미 회화를 공부했지만
스위스에 돌아와
아름다운 자연과 소박한
농촌의 일상을 화폭에 담았다.
삶을 바라보는
따뜻한 시선으로
인간에 대한 사랑과
가족애를 담은 작품으로
많은 사랑을 받았으며
스위스 국민화가로 불린다.

뜨개질,
그 따뜻한
중독성

찬 바 람 이 옷 깃 을 파 고 드 는 계절이 되면 나는 습관처럼 거실 한구석에 놓인 털실 바구니와 라디오에 흐르던 노래를 따라 부르며 뜨개질을 하던 엄마의 뒷모습을 떠올린다. 엄마 옆에서 털실 꾸러미를 굴리며 놀고 있던 어린 동생과 주방에서 끓고 있던 보리차 냄새도 이맘때 떠오르는 포근한 기억 중 하나다.

엄마는 볕이 잘 드는 창가에 앉아 뜨개질을 하곤 했다. 엄마의 손이 바쁘게 움직일수록 커다란 털 뭉치가 대롱거렸다. TV를 보거나 전화로 수다를 떠는 중에도 엄마의 손은 멈출 줄 몰랐다. 나는 온기가 가득한 이불에 파묻혀 그 모습을 나른하게 지켜보곤 했다. 첫눈이 내릴 무렵이면 누군가의 몸에 꼭 맞는 조끼나 꽈배기무늬 목도리가 짠하고 만들어졌다. 무릎 담요, 소파커버, 컵받침, 테이블보 등 손뜨개 소품들도 하나둘 늘어갔다. 한 코 한 코 엄마의 정성이 속속들이 박힌 뜨개 소품들은 특히 겨울에 빛을 발했는데, 집 안 곳곳을 다정한 온기와 포근함으로 채워 주었다. 할머니의 오래된 카디건이나 줄어든 아빠의 스웨터를 드르륵 풀어 돌돌 감는 일은 우리 남매의 몫이었다. 주로 동생이 옷을 잡고 있었고 내가 실을 감았다. 아주 따뜻한 기억으로 남아 있는 풍경이다.

내가 '어른의 세계'이던 뜨개질에 매료된 것은 유치원에 들어갈 무렵이다. 엄마에게서 코 잡는 것을 배운 그 순간부터 뜨개질에 푹 빠져버렸다. 손이 작아 코를 잡는 데만도 하루가 꼬박 걸렸지만 뜨개질은 어떤 놀이보다 재밌었다. 그때 서툰 손으로 콧물을 훌쩍거리며 만든 것은 손바닥만 한 크기의 컵받침이다. 코가 빠져 엉성한, 무엇보다 아무짝에도 쓸모가 없는 것이었지만 나는 그것을 아주 자랑스럽게 엄마에게 보여줬다. 물론 엄마는 칭찬을 아끼지 않았다. 한동안 그것을 현관 입구에 걸어두기까지 했다.

시춘기 무렵에 좋아하던 남학생에게 선물하기 위해 한 달 내내 목도리를 뜬 적도 있다. 목을 감고도 반 정도가 남을 정도로 긴 짙은 회색 목도리였다. 그 아이가 목도리로 얼굴을 폭 감싸고 집에 가는 모습을 몰래 숨어서 지켜본 기억이 난다. 그 목도리가 내 인생의 처음이자 마지막 손뜨개 완성작일 것이다. *이후에도 무언가를 떠 보려고 꽤 여러 번 시도했지만 대부분 중간에 관두고 말았다. 제풀에 지쳐 나가떨어진 적도 있었고 실수가 많아 도로 풀어 버린 적도 여러 번이다. 첫 목도리만큼 진한 동기가 없는 것이 그 이유였을까.*

스위스 국민화가로 불리는 알베르트 안케(Albert Anker, 1831~1910)는 평생 자신의 고향인 아름다운 산간 마을 인스의 풍경과 시골 아이들의 순수한 모습을 그리는 데 몰두했다. 독실한 기독교 신자인 화가는 삶의 작은 부분에도 신의 은총이 자리하고 있음을 잊지 않았다. 그의 그림은 자연스레 인간과 자연에 대한 사랑으로 가득 채워졌다. 안케에게 추운 겨울을 나게 해주는 따뜻한 스웨터 한 벌과 나른한 오후의 낮잠, 엄마를 도와 감자를 깎는 소녀와 할아버지에게 책을 읽어주는 아이 같은 일상의 작은 행복은 화려한 명성이나 값비싼 보석, 거창한 권력보다 훨씬 가치 있고 소중한 것이었다.

화창한 여름의 오후, 능숙한 손놀림으로 뜨개질을 하는 소녀는

Albert Anker - Knitting girl watching the toddler in a craddle
알베르트 안케 - 요람에 누운 아기를 돌보며 뜨개질하는 소녀
1885년 / 캔버스에 유채물감 / 70cm × 54cm / 개인소장

화가의 둘째 딸 마리다. 조용하고 차분한 성격인 마리는 코흘리개 시절부터 유난히 뜨개질을 좋아했다. 그림 속 마리는 언제나 뜨개질하는 모습으로 등장한다. 엄마에게 뜨개질을 배우고, 햇볕 드는 창가에 앉아 양말을 짜고 때로는 뜨개질 도중 꾸벅꾸벅 졸기도 한다. 이 작품에는 열한 살 무렵의 마리를 그린 것으로, 딸을 향한 아버지의 다정한 시선이 듬뿍 담겨 있다. 마리는 시원한 나무 그늘 아래 앉아 뜨개질 삼매경에 빠져 있다. 뜨개질 바구니는 느슨하게 포개진 소녀의 맨발 근처에 얌전히 놓여 있다. 수수한 옷차림에 꾸미지 않은 모습이 영락없는 시골 소녀다. 나무로 만든 요람에는 어린 동생이 새근새근 잠들어 있다. 그렇다면 마리가 뜨고 있는 것은 동생을 위한 선물일지도 모르겠다. 그 시간이 얼마나 평화롭고 여유로웠는지는 그림이 말해주고 있다. 색채 선택과 화면 전체에 흐르는 분위기는 다정하기 그지없으며 붓질은 부드럽다. 스위스 시골의 화창한 여름날이 시원한 그늘 아래 지나가고 있다. 따사로운 햇살에 짙은 초록빛으로 물든 나뭇잎, 자연스레 잡힌 옷의 주름, 발그레한 소녀의 피부, 바늘과 실을 교차하는 손의 움직임 등 작품 속 모든 세부 묘사에서는 사실주의적 면모도 드러난다.

성인이 되고 난 뒤 나는 한동안 뜨개질을 잊고 살았다. 몇 시간씩 앉아서 오로지 바늘의 움직임에만 집중하기엔 너무도 바쁜 나날의 연속이었다. 언제부턴가 뜨개질이 촌스럽게 느껴진 탓도 있다. 뜨

개질을 다시 하고 싶다는 생각이 든 건 얼마 전 우연히 접한 신문기사 때문이다. 아프가니스탄이었나? 당연히 더울 것이라고 생각한 그 중동의 나라에서 수십 명의 신생아가 폐렴이나 저체온으로 목숨을 잃는다는 기사였다. 원인은 사막의 심한 일교차였다. 기사는 말미에 미국의 한 중학생 소녀가 아프가니스탄 아기들을 위해 3년 동안 160여개의 털모자와 목도리를 직접 만들어 선물했다는 이야기도 함께 전하고 있었다. 사막의 찬 기온이 스며들지 않도록, 오밀조밀하게 엮었을 소녀의 털모자와 목도리 온기는 나비효과처럼 곳곳에 스며들었다. 소녀의 마음에 감동한 사람들이 사랑의 뜨개질에 동참한 것이다. 소녀의 마음은 나에게도 전해졌다.

동네 털실 가게를 찾았다. 먼지가 뽀얗게 쌓인 창문 너머로 색색의 실뭉당이들이 눈에 들어왔다. 털실로 짠 벙어리장갑, 니트 인형, 무릎 담요 같은 것들도 무심한 듯 놓여 있었다. 선반 위에는 크림색에서 노란색, 바이올렛에서 짙은 보라색, 스카이블루에서 웨지우드 블루까지 귀여운 털실뭉치들이 색깔별로 섬세하게 분류되어 있었다. 작은 테이블을 사이에 두고 할머니 두 분이 조용히 뜨개질을 하고 있었다. 처음 보는 털실도 눈에 띄었다. 꽈배기처럼 꼬여진 털실도 있었고 새끼손가락 굵기만큼 도톰한 털실은 보기만 해도 포근했다. 올 겨울이 가기 전에 완성할 수 있을까 잠시 생각했다. 예쁘게 뜰 자신은 없지만 적어도 끝까지 해낼 수는 있을 것 같았다. 나는

조심스레 청록색과 겨자색 털실을 골랐다. 모자가 완성되고 나면 끝에 작은 방울도 달고 싶다. 아기에게 굳이 방울이 필요할까 싶었지만 역시나 방울 달린 모자가 더 귀엽다. 나중에 실력이 늘면 귀마개가 달린 모자, 아기 겉싸개 같은 것도 만들어 보내면 좋겠다. 남편에게도 같이 하자고 말해볼까? 나는 벌써 뜨개질의 따뜻한 중독성에 빠져들고 있었다.

{ 뜨개질의 따뜻한 중독성에 더 깊이 빠지는 법 }

뜨개질은 누군가를 위한 작은 움직임이다. 너무 크지는 않을까, 색은 잘 어울릴까, 좋아할까. 실을 고르는 순간부터 뜨개질을 하는 과정 내내 누군가를 향한 마음을 되새김질하게 된다. 특별한 재능이나 능력도 필요 없다. 털실뭉치, 바늘 두 개 그리고 두 손과 마음의 여유만 있으면 누구나 따뜻함을 전할 수 있다.

◆ 세이브 더 칠드런 신생아 모자 뜨기 캠페인

국제아동구호 비정부기구(NGO)인 '세이브 더 칠드런(Save the Children)'에서 운영하는 '신생아 살리기 모자 뜨기 캠페인'은 저체온증으로 생명을 위협받는 아프리카, 아시아 등지의 영유아를 위해 털모자를 만들어 보내는 참여형 기부활동이다. 털실 두 개와 바늘, 뜨개방법 소개 책자 등이 담긴 키트를 구매해 모자를 완성한 후 '세이브더 칠드런'으로 보내면 잠비아, 에티오피아, 타지키스탄 등의 신생아들에게 전달된다.

◆ 따뜻한 손 목도리 나눔 캠페인

사회적 기업 지원 네트워크 호오생활예술재단에서 실시하는 따뜻한 손 캠페인은 어려운 환경에 처한 독거노인들을 위한 목도리 나눔 프로그램이다. 목도리 키트를 구매하면 직접 뜬 목도리와 함께 그 수익금이 노인들에게 함께 전달된다.

◆ 아프간스 포 아프간스, 아프가니스탄에도 온정을!

아프간스 포 아프간스(afghans for afghans)는 가난과 테러의 공포에 떨고 있는 아프가니스탄 사람들에게 직접 만든 모포, 스웨터, 양말 등을 보내주는 인도주의적 단체다. 웹사이트에 가입하면 아프가니스탄 사람들에게 직접적으로 필요한 물건들과 허용 가능한 물건 등에 대한 구체적인 가이드라인을 확인할 수 있다.

그래도
추억이
있어
다행이야

◆

그리움이 필요한 시간

**카스파르 다비트
프리드리히**
Caspar David Friedrich,
1774~1840

독일 낭만주의 운동의
가장 뛰어난 풍경화가.
북유럽의 강렬하고
시적인 풍경에 종교적
상징성을 더한 작품이
대부분이다.
물에 빠진 자신을 구하려다
죽은 형에 대한 죄책감은
그의 작품 전반에
드러나는데
불길한 긴장감,
우울, 두려움의 감정이
어두운 색채로 표현됐다.
멜랑콜리 기질을 역사상
가장 훌륭한 풍경화로 옮겨
놓았다는 평을 받는다.

그때
우리의
꿈은

스물하고 서너 살 무렵
나는 다들 나처럼 헷갈리며 살고 있는지 궁금했다. 갈팡질팡하는
사이 현재의 시간은 손안의 모래처럼 빠져나가고 어느새 생소한 남
처럼 낯선 미래의 시간이 도착했다. 마침내 청춘과 맞닥뜨렸을 때
나는 무척 당황스러웠다. 도로를 달리고 있는데 갑자기 짙은 안개
에 갇힌 것 같았다고 해야 할까. 아무것도 보이지 않았다. 가던 길

을 그대로 가야 하는지 멈춰야 하는지 갈피를 잡을 수 없었다. 마음에는 집요한 불안이 자리를 잡았다. 잘살고 싶은데 잘사는 것이 무엇인지 알 수 없었다. 이름난 회사에 들어가거나 돈을 많이 버는 것? 비싼 집에 살면서 명품으로 치장하는 것? 나는 정말 헷갈렸다.

아직도 그런 고민을 한다는 것 자체가 코미디였다. 남들은 자격증에 공모전, 각종 스터디 모임과 어학연수 심지어 자기소개서 대필까지 스펙 쌓기에 여념이 없는데 언제까지 꿈이니 행복이니 뜬구름 잡는 소리만 할 수도 없는 노릇이었다. 4학년이 되자 나랑 마지막까지 버티던 동기마저 모스크바로 떠났다. 이로써 우리 학번에 러시아로 어학연수를 다녀오지 않은 사람은 나만 남았다. (필자는 러시아어 전공자다.)

"어쩔 수 없는 거 너도 알잖아."

친구의 말 속에는 이미 했어야 했는데 늦었다는 뉘앙스가 담겨 있었다. 그래, 나라고 별 수 있나. 어쩔 수 없지. 주섬주섬 짐을 꾸려 러시아행 비행기에 올랐다.

기숙사 방은 좁고 어두웠다. 페인트가 벗겨져 잿빛 속살이 그대로 드러난 벽엔 알 수 없는 낙서가 가득했다. 낡은 침대는 몸을 뒤척거릴 때마다 삐걱거리며 울었다. 햇빛이 잘 들지 않는 방은 습한 기운이 귀신처럼 달라붙어 나갈 생각을 하지 않았고 옆방에서는 밤

새도록 음악 소리가 새어 나왔다. 그럼에도 겨울이 끝나갈 무렵이 되자 어느 정도 그곳 생활에 적응을 할 수 있었다. 어쨌든 적응해야 하는 쪽은 나라고 생각하니 금방 포기가 된 것이다. 2월이 되자 룸 메이트도 생겼다. 목소리가 예쁜, 나보다 한 살 어린 한국인 여학생 이었다.

추운 곳이었고 돈도 없었기에 우리는 주로 기숙사에 처박혀 지 냈다. TV도 컴퓨터도 없는 방에서 여자 둘이 할 수 있는 건 생각보 다 많지 않다. 한국어로 된 책도 거의 없었다. 우리는 체 게바라 평 전, 체호프 희곡전집, 해리포터와 마법사의 돌, 론니플래닛 러시아 편을 아껴가며 읽었고 브라운아이즈와 김동률 노래를 듣고 또 들었 다. 그 애는 거의 매일 밤 술을 마셨다. 이기지도 못하는 술을 꾸역 꾸역 마시고는 밤새 속을 게워냈다. 이따금 서럽게 울곤 했는데, 눈 물과 콧물이 범벅되어 변기 속으로 쏟아져 내렸다. 누군가는 청춘 을 불확실과 동거하는 시기라고 하지만 이상과 현실 사이에서 고민 하다 결국 허무감에 빠지는 시간을 견디는 건 쉽지 않은 일이다. 그 애는 꿈을 접고 현실과 손을 잡기 위한 마지막 진통을 하고 있는 것 처럼 보였다.

기숙사 방은 4층이었다. 창가에 서면 빨간 벽돌로 지은 공장 건 물과 녹슨 철탑 그리고 기찻길이 한눈에 들어왔다. 마치 냉전시대

의 유물 같은 풍경이었다. 밤이 되면 이념이라는 낡은 유령이 그곳을 배회할 것만 같았다. 기찻길로 하루에 서너 차례 군용 화물열차가 지나갔는데 그때마다 그 애는 창가로 뛰어갔다. 어떤 날은 멍하니 기대고 서서는 언제 올지 모르는 기차를 기다렸다. 어느 날 새벽에 눈을 떴을 때도 그 애는 창가에 서 있었다. 그 애가 뛰어내릴지도 모른다는 생각을 하게 된 건 그날부터였다. 그날 이후 나는 창가 주변을 어슬렁거렸다. 창가 옆에 세워놓은 여행가방도 치워버렸다. 그 애가 창밖을 바라보면 슬며시 다가가 옆을 지켰다. 그러고 있노라면 나는 종종 알 수 없는 기분에 빠지곤 했다.

어두운 방, 단정하게 말아 올린 머리에 아무런 장식 없는 검은 드레스를 입은 여인이 창밖을 바라보고 있다. 창문 너머로 돛대가 솟아 있는 걸 보니 항구가 바로 앞인 모양이다. 하늘은 파랗고 반대편의 나무들은 한가롭다. 찬란한 바깥풍경과는 대조적으로 방은 너무 어둡고 폐쇄적이다. 오래된 금속처럼 느껴지는 짙은 나무 벽은 음산한 기운마저 감돈다. 여인은 깊은 생각에 잠긴 듯 보인다. 어딘지 쓸쓸해 보이는 뒷모습은 그녀를 어떤 슬픔이나 고민을 지닌 사람처럼 느껴지게 만든다. 짐작컨대 여인의 시선은 지평선 너머를 쫓고 있을 것이다. 먼 바다는 갖가지 생각거리를 낳고, 높이 나는 새는 희망이나 꿈, 기대 같은 감정을 불러일으키기 마련이다. 여인은 바다 너머 가보지 못한 곳에 대해 상상하고 밝은 곳으로 자신을

불러낼 누군가를 기다리고 있는지도 모른다. 안전하지만 숨이 막히는 방과 낯설고 두렵지만 내가 원하는 무언가를 찾을 수 있는 미지의 세계, 그녀는 어떤 곳을 선택할까. 안주할까 아니면 박차고 나갈까. *그녀의 뒷모습에서 청춘의 나를 만난다. 스물넷, 나는 이러지도 저러지도 못하는 마음의 모순을 품고 살았다. 용감하고도 싶었고 비겁하고도 싶었다.*

지리멸렬한 시간을 보내고 한국에 돌아왔다. 고민할 시간은 끝났고 이제 선택해야 했다. 난 비겁하지만 안전한 쪽을 선택했다. 나이가 기울어져 간다는 불안과 시간이 더 흐르기 전에 취직이란 걸 해야 한다는 부담을 이기지 못한 탓이다. 다행히도 어렵지 않게 좋은 회사에 합격했다. "내가 이 일을 왜 하고 있나?"라는 물음에 명확한 답을 찾진 못했지만 그렇다고 더 이상 못 해먹겠다 박차고 나갈 만큼 최악은 아니었다. 시키는 대로만 움직이면 따박따박 적당한 월급을 손에 쥘 수 있었다. 직장 상사의 야릇한 농담에 화장실에서 울기도 했고 낙하산 앞에서 천민 취급도 당해봤지만 직장생활이 다 그렇지 별 수 있나 싶었다. 하고 싶은 일만 하며 살 수는 없다는 어른들의 가르침을 굳이 되새기지 않아도 알 수 있었다. 다들 그렇게 산다는 걸. 하고 싶은 일을 하면서 자아도 실현하고 돈도 버는 것은 드라마나 영화에서나 가능한 일이라는 걸 말이다.

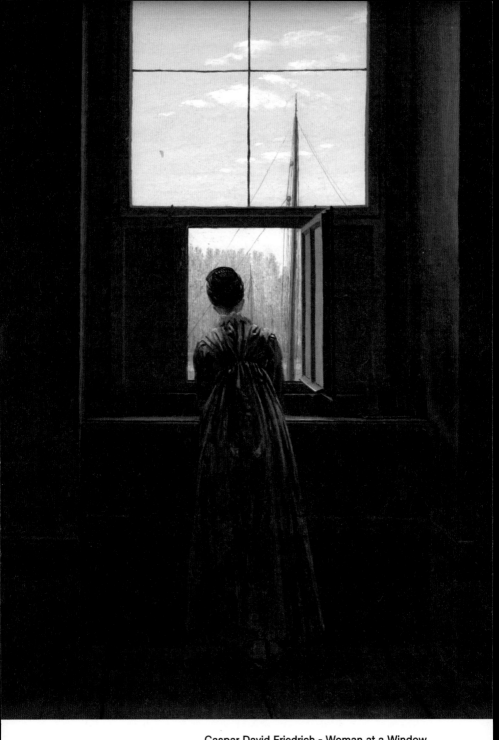

Caspar David Friedrich - Woman at a Window
카스파르 다비트 프리드리히 - 창가의 여인
1822년 / 캔버스에 유채물감 / 37cm × 44cm / 독일 베를린, 내셔널 갤러리

꿈이라는 단어조차 가물가물해질 무렵 그 애한테 연락이 왔다. 3년 만에 만난 그 애는 여전히 술을 좋아했지만 어딘지 모르게 생기가 넘쳐 보였다. 안주로 나온 문어를 질겅질겅 씹으며 그 애는 학교를 자퇴한 얘기를 마치 무용담처럼 늘어놨다. 그러다 불쑥 다음 달 첫 앨범이 나온다고 했다. 처음이었던 것 같다. 그 애가 이렇게 행복하게 웃는 건.

난 진심으로 그녀가 대견했다. 그 애가 마침내 부딪힌 현실이 핑크빛이었는지 흙탕물이었는지는 알 수 없지만 적어도 지금의 그 애는 충분히 행복해 보였다. 얼마 후 그 애로부터 작은 택배가 도착했다. 그 애의 첫 앨범이었다.

어떤 창문은 먼 바다를 꿈꾸게 만들고 어떤 창문은 꽁꽁 닫혀 삶을 어둡고 지루한 나날로 만들어 버린다. 나는 얼마 후 다니던 회사를 그만뒀다. 그리고 적당한 방황을 했고 남들보다 한참 늦은 나이에 언론사에 입사, 수습을 마치고 정식으로 기자생활을 시작했다. 그리고 지금은 이렇게 어설픈 글을 쓰며 산다. 팍팍한 삶이지만 아직까지 후회는 없다. 참, 그 애는 작년에 6집을 냈다.

**일리야 이바노비치
마시코프**
Il'ya Ivanovich Mashkov,
1881~1944

20세기 러시아 화가.
러시아 고유의 향토적
서정성을 바탕으로
현대 미술의 다양한
사조를 결합시킨
'신(新)원시주의
(Neo-Primitivism)'를
구축했다.
'다이아몬드의 잭'
'당나귀의 꼬리' 같은
러시아 미술 운동에
참여했으며
1902년 자신의 이름을 딴
예술학교를 세웠다.

추억을
부르는 맛,
소울 푸드

맛 은 추 억 을 부 르 고 추 억 은
누군가를 생각나게 한다. 그때가 몇 년도였는지 가물가물하다. 지
금보다 열 살쯤 어렸고, 말도 못하게 추운 러시아에 있을 때다. 기
숙사 근처 주택가 골목 어귀에 작은 빵집이 하나 있었다. 간판도 없
고 테이블은 하나, 빵 종류는 서너 개가 전부인 도저히 빵집이라고
는 상상하기 힘들 정도로 단출하고 투박한 곳이었다. 시베리아 소

수민족 출신의 노인이 매일 '홀렙'이라는 러시아 식빵과 호밀 빵 '뽈콘'을 구웠다. 버터나 설탕, 이스트 등 화학적인 재료는 전혀 사용하지 않고 호밀가루와 물, 소금 그리고 천연효모만으로 빵을 만든다고 했다.

　노인이 만든 빵에 대한 첫인상은 솔직히 말하면 별로였다. 흑갈색의 돌처럼 딱딱한 빵이라니. 고소한 버터 냄새에 살갑게 모양낸 말랑말랑한 빵에 익숙한 나는 거무튀튀한 그의 빵에 금방 마음이 가지 않았다.

　"자고로 빵이란 고소한 버터향이 물씬 풍기면서 입 안에서 사르르 녹아야 하거늘…."

　거친 질감도 문제지만 칙칙한 빛깔과 코를 자극하는 시큼한 냄새에 도리질이 절로 나왔다. 그럼에도 불구하고 일주일에 한 번은 그곳을 찾은 이유는 순전히 경제적인 이유에서였다. 그의 빵은 근방에서 제일 저렴했다. 게다가 한 덩어리면 룸메이트랑 둘이 일주일 내내 배부르게 먹을 수 있을 정도로 컸다.

　언제부턴가 그 애가 내 전화를 받지 않았다. 찾아가서 따져 묻고 싶었지만 모스크바에서 서울은 너무 머니까. 딱 열 번만, 오늘부터 열 번만 더 전화해보고 그래도 안 받으면 그만두자 결심했다. 열 번 전화하는 데 두 달이 걸렸다. 마지막 전화를 걸었던 그날

밤 그 애는 "이제 제발 그만하자."며 쥐어짜듯 말을 꺼냈다. 질린다는 목소리였다.

"도대체 뭘 그만하자는 건데…."

나는 말끝을 흐렸고 그걸로 끝이었다. 전화를 끊고도 한동안 자리를 뜨지 못했다. 하긴 뭘 더 할 수가 있을까. 난 러시아에 왔고 그 애는 삼수를 준비하고 있었다. 첫사랑은 그렇게 싱겁게 끝이 났다.

빵이 다 떨어졌다. 슬펐는데 배까지 고프니 설움이 극에 달했다. 빵집으로 달려가 몇 개 남지 않은 빵 중 제일 큰 빵을 골랐다. 그러고는 앉아 있는 사람을 한 번도 본 적 없는 낡은 테이블에 앉아 맨빵을 우적거리며 먹었다. 질기고 딱딱한 표면을 씹는데 너무하다는 생각이 들었다. 그 애도 이 빌어먹을 빵도 정말이지 너무 야속했다. 울지 않으려고 심호흡을 다섯 번은 한 것 같다.

"이런 날은 아무래도 따뜻한 빵이 좋지."

노인이 갓 구운 빵을 들고 나오며 말을 걸었다. 그는 잘 구워진 빵 하나를 골라 내 앞으로 가져왔다. 그가 빵을 자르자 따뜻한 김이 훅 하고 올라왔다. 노인은 내 옆에 앉아 천천히 빵에 버터를 발랐다. 그리고 기다렸다. 내가 그 빵을 먹기를. 노인은 별말이 없었다. 나는 터져 나올 것 같았던 울음을 빵으로 꾹꾹 눌렀다.

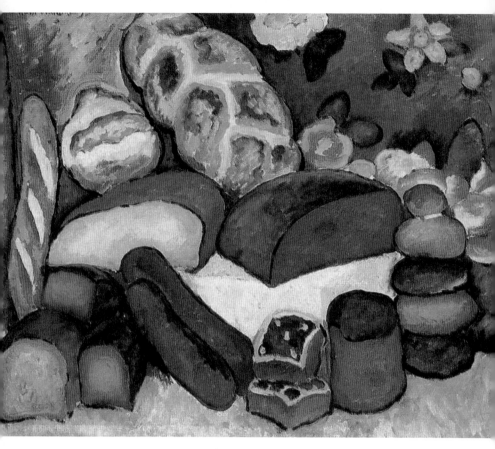

Il'ya Ivanovich Mashkov - Still Life with Loaves of Bread
일리야 이바노비치 마시코프 - 빵이 있는 정물
1912년 / 캔버스에 유채물감 / 133cm × 105cm
러시아 상트페테르부르크, 국립러시아박물관

인생의 모든 순간이 달콤한 생크림 케이크 같을 수는 없다. 거칠고 딱딱해서 뱉어버리고 싶은 순간이 찾아오기도 한다. 나는 노인에게 무언가를 말하고 싶기도 했고 말하고 싶지 않기도 한 묘한 기분에 휩싸였다. 그가 한국 사람이었다면 달랐을까 생각도 해봤는데 언어의 문제는 아니었다. 그때 내가 한 말은 고작 "고맙습니다." 가 전부였다.

러시아 화가 일리야 마시코프(Il'ya Mashkov, 1881~1944)는 러시아 근대 미술의 중요한 예술가 중 한 명이다. 시골 출신으로 모스크바 미술학교에 입학하지만 전통적인 데생의 기법을 답습하던 학교의 교육 방식을 거부하다 퇴학을 당한다. 그는 일련의 젊은 예술가들과 함께 인상주의와 후기인상주의는 물론 야수파, 입체주의, 표현주의 등 거의 동시다발적으로 일어나고 있던 서유럽의 현대미술 경향들을 가감 없이 받아들였다. 여기에 러시아 고유의 향토적 서정성을 더해 '신(新)원시주의(Neo-Primitivism)'라는 새로운 예술양식을 전개해 나갔다.

화려한 꽃무늬 선반을 배경으로, 한 무더기의 빵이 이리저리 널려 있다. 별로 먹고 싶지 않은 모습이 노인의 빵을 닮았다. 거칠고 딱딱하며 고소한 버터 냄새도 나지 않는다. 빵이라기보다는 단순한 조형물처럼 느껴질 정도다. 그림 속 정물 사이에는 긴장감이 피어나지만 감각적인 색채 덕분에 다행히 작품의 분위기는 경쾌하

다. 평면적 구성과 견고한 형태로 보아 화가가 세잔의 영향을 받았음을 짐작할 수 있다.

요즘 '소울푸드'라는 말이 심심치 않게 들려온다. 원래 미국 남부 흑인 노예들이 먹었던 전통 음식을 가리키는 말이지만 최근에는 '추억이 깃들어 있어 마음을 달래주는 음식', '허기진 배를 채우는 것 이상의 의미가 있는 음식'이라는 뜻으로 쓰이고 있다. 그런 의미에서라면 나의 소울푸드는 발효 빵이다. *특별한 감정의 동요 없이 덤덤하게 실연의 시간을 지나갈 수 있었던 건 아무리 생각해도 노인과 그가 만든 빵 덕분이었다. 난 여전히 설탕과 버터가 듬뿍 들어 있는 빵을 좋아하지만 가끔 그 맛이 그리워진다. 그 시절의 빵맛을 찾기 위해 유명하다는 빵집 몇 군데를 찾아가봤지만 금방 포기했다. 나는 그때의 내가 아니고 나를 둘러싼 환경과 마주치는 모든 것들이 변했다는 것을 깨달았기 때문이다.* 하지만 한 가지 확실한 건 그날 이후 발효 빵의 담백함을 어느 정도는 즐기게 되었다는 것이다.

페데리코 잔도메네기
Federico Zandomeneghi,
1841~1917

이탈리아 출신의
인상주의 화가.
조각가인 아버지의
영향으로 어릴 때부터
미술 정규교육을 받았다.
초기에는 마키아이올리
화가들의 화풍을 따랐으나
1874년 파리에 도착한 뒤부터
인상주의에 합류했다.
드가, 피사로와
가까운 친구로 지냈고
1889년 만국 박람회에서
수상했다.

잠 못 드는
밤의
시간

나 는 가 끔 잠 드 는 법 을 까 먹 는 다.
하루 종일 피곤이 떠나지 않았는데 막상 침대에 누우면 악마처럼
끈질기게 괴롭히던 졸음은 온데간데없다. '아무 생각하지 말고
바로 자야지'란 생각으로 잠을 기다리지만 온갖 잡생각이 밀
려오며 정신이 또렷해진다. 대개 출처를 알 수 없는 생각 하
나가 꼬리에 꼬리를 물며 머릿속을 엉망으로 만드는데 낮에

있었던 사소한 사건부터 과거의 일까지 되새김질하게 된다.
한 마리, 두 마리 양을 세기도 하지만 시간이 지날수록 숫자에 집착
하는 날 발견한다. 하다못해 윙윙거리는 냉장고 소리에 모든 정신이
집중되기도 했으니까. 그럴수록 잠은 저 멀리 달아나고 머리가 멍해
지는 새벽이 되어서야 슬며시 돌아온다. 당연히 사는 게 피곤하다.

결혼 후 남편과 한 침대를 쓰면서 내 불면의 밤은 더욱 잦아졌다.
남편은 머리만 대면 잔다는 말을 몸으로 증명하는 사람이다. 침대
에 누워 이불을 덮고 스탠드를 끈 뒤 남편을 돌아보면 그는 벌써 고
요와 평화가 깃든 깊은 숙면의 세계로 빠져들고 있다. 그 옆에서 잠
을 청해보지만 남편의 규칙적인 숨소리에 온 신경이 집중된다. 남
편이 코라도 고는 날이면 나는 영원히 잠들지 못할 것만 같았고 결
국 자는 것을 포기하곤 했다. 잠 못 이루는 밤이 쌓여갈수록 잠 자
체에 강박증이 생기는 기분이었다. 잠에 지배된 나는 매일 어떻게
잠이 들 것인지 혹은 어떻게 잠에서 깰 것인지를 생각했다. 그건 마
치 빠져나올 수 없는 늪에 발을 넣은 것과 비슷했다.

"평안한 잠은 내게 쉬이 찾아와주지 않는다. 바라고 바랄수록 어
깨 근처까지 다가왔던 잠은 내 욕망에 놀라 저만치 달아나버린다.
원하지 않아도 찾아오는 수많은 생각들이 잠을 쫓아낸다. 생각과
마음을 비우면 빈 공간으로 잠이 돌아올 것이라 믿었지만 그럴수록

잠은 나를 비웃는다.”

불면증을 호소한 카프카는 연인인 저널리스트 밀레나 예젠스카
에게 보낸 편지에 자신의 불면의 밤을 이렇게 적고 있다.

“잠 없는 밤. 사흘째나 이어지는 중이다. 잠이 쉽게 들지만, 한 시
간 후쯤 마치 머리를 잘못된 구멍에 갖다 뉜 것처럼 잠이 깨버린다.”

1911년 10월 2일에 쓴 일기에서도 카프카는 잠과 투쟁하고 있
다. 그러나 카프카에게 불면의 시간은 글쓰기의 조건이었다. 잠에
대한 집착은 삶에 대한 욕망으로 대변된다. 나는 카프카가 아니기
에 내 밤의 시간은 대부분 잉여스러운 행위들로 채워진다. 밀린 영
화를 보다 스마트폰을 만지작거리고 냉장고를 뒤지고 홈쇼핑을 시
청한다.

한때는 불면증에서 벗어나기 위해 온갖 시도를 다 했었다. 약에
대한 막연한 거부감으로 수면제 빼고는 알려진 모든 방법을 다 해
봤다고 해도 과언이 아니다. 반신욕, 비타민 B, 따뜻한 우유, 아로
마오일, 가벼운 스트레칭, 신경을 안정시켜주는 음악 그리고 수면
에 도움이 된다는 소리에 6개월 할부로 구입한 자석 매트리스까지.
감태에 천연 수면유도물질이 들어 있다는 소리에 한 박스나 주문하
기도 했다. 물론 이런 것들은 ‘한 달에 10kg 감량’, ‘주식으로 1억 만
들기’ 따위만큼이나 매번 날 실망시켰다.

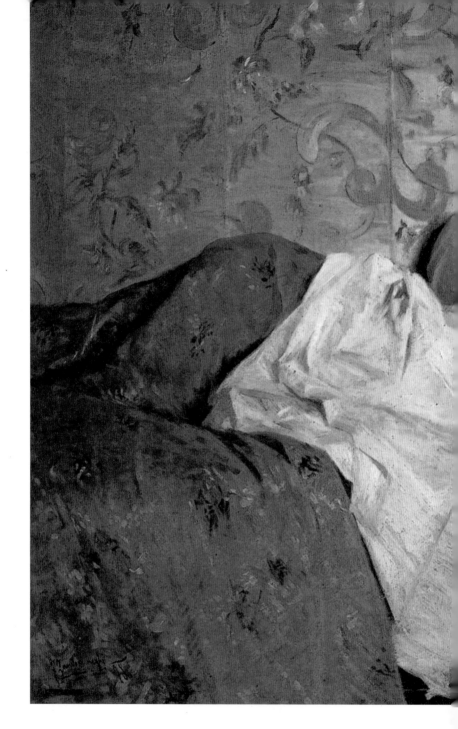

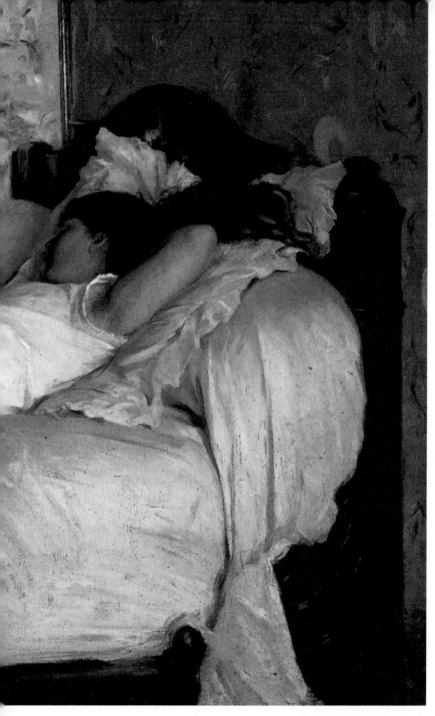

Federico Zandomeneghi - In Bed
페데리코 잔도메네기 - 침대에서
1878년 / 캔버스에 유채물감 / 61cm x 74 cm / 이탈리아 피렌체, 피티 궁전 미술관

돌이켜보면 그런 나도 꿀잠을 잘 때가 종종 있었다. 대부분의 경우 그것은 집 밖에서 일어났다. 남들은 잠자리가 달라지면 잠을 설친다는데 나는 반대에 해당하는 것 같았다. 한 번은 저녁 무렵 친구네 집에 놀러 갔다가 잠이 들었는데 무려 16시간을 내리 잤다. 혼자 강화도로 여행을 갔을 때는 게스트하우스에서 내내 잠만 자는 바람에 '어디 아픈 것 아니냐'는 주인아주머니의 걱정스런 시선을 받기도 했다. 휴가차 떠난 발리에서도 10시 취침, 8시 기상이라는 아주 이상적인 수면 패턴을 경험했다. 잠을 잊은 날, 잠은 그렇게 나를 덮치곤 했다. 결국은 마음의 문제였다.

창문은 보이지 않지만 어쩐지 따뜻한 봄바람이 맴돌고 있을 것 같은 방 안이다. 안락한 침대 위에 한 여인이 단잠에 빠져 있다. 말 그대로 업어 가도 모를 만큼 곤한 잠이다. 팔베개를 한 모습이 너무 편안해 보여 나도 그 옆에 누워 눈을 감고 싶다. 더없이 포근해 보이는 베개와 새근거리는 여인의 숨소리, 호흡에 따라 규칙적으로 오르락내리락하는 가슴, 다정해 보이는 꽃무늬 벽지가 조용한 잠의 시간에 녹아들어 노곤한 분위기를 풍긴다. 페데리코 잔도메네기 (Federico Zandomeneghi, 1841~1917)는 이탈리아 아카데미 화풍과 프랑스 인상주의를 연결하는 중간다리 역할을 한 화가다. 1874년 피렌체에서 파리로 이주한 잔도메네기는 인상주의 화가들과 활발히 교류하면서 그들의 기법을 자연스레 자신의 작품에 도입했다. 그는 특히 일상

속 인물을 표현하는 방식에 대해 끊임없이 연구했는데 단순한 재현이 아닌 주관적인 느낌과 정서를 표현하려 했다. 〈침대에서〉는 1878년 고향 피렌체에서 완성한 작품이다. 단순한 화면구성은 드가와 일본판화의 영향을 받은 것이지만 내밀한 분위기와 섬세한 기법에서 화가의 놀라운 재능이 엿보인다. 사실적으로 표현된 침실의 모습은 여인의 사적인 시간을 훔쳐보고 있는 느낌을 주는데 살짝 드러난 겨드랑이가 은밀한 시선을 붙든다.

누군가는 잠을 자는 시간이 아깝다고 한다. 그런 소리를 들을 때마다 나는 깜짝 놀란다. 충분히 자고 충분히 뒹구는 시간이 얼마나 소중한지 잠을 빼앗겨보지 않은 사람은 알지 못한다. 나는 여전히 매일 밤 무리 없이 잠들기를 소망한다. 밤이 되면 포근한 침대에 누워 하얀 이불을 목까지 덮는다. 그러고는 숨을 길게 내쉬면서 몸에 힘을 천천히 뺀다. 한동안 편안한 만큼 숨을 들이마시고 내쉬기를 반복한다. 햇빛에 잘 말린 침구의 좋은 냄새와 사각거림을 느끼고 천장 꽃무늬를 감상한다. 어느 순간 나도 모르게 눈이 스르르 감긴다. 일상의 모든 행위와 기억이 지워지며 몸이 땅속으로 꺼지는 것 같다. 이대로 잠이 들면 좋겠다. 오랜만에 꿀잠을 잘 수 있을 것 같다.

**조지프 말로드
윌리엄 터너**
Joseph Mallord
William Turner,
1775~1851

영국 낭만주의 화가.
19세기 가장 성공한 화가이자
가장 위대한 풍경화가
가운데 한 명이다.
빛에 대한 효과와
자연의 장대함을 집요하게
탐구했으며 유화와 수채화의
영역을 놀라울 정도로
확장시켰다.
빛에 의해 용해된
대상의 표현은 인상주의에
큰 영향을 끼쳤다.

7일 밤낮을
한 방향으로
달리는 열차

러 시 아 대 문 호 톨 스 토 이 의
작품에서 주인공들은 열차와 운명처럼 연결되어 있다. 《안나 카레
니나》의 안나는 모스크바 역에서 청년 장교 브론스키와 사랑에 빠
졌고 불행한 사랑을 끝내기 위해 달리는 열차에 몸을 던졌다. 《크
로이처 소나타》는 주인공이 열차 안에서 만난 한 남자에게 아내를
살해한 사연을 듣는 것으로 시작된다. 《부활》의 카추샤는 네플류

도프가 탄 열차가 떠나자 모든 희망을 놓아버렸다. 톨스토이는 열차에서 자주 글을 썼다. 심지어 한 달 동안 시베리아 횡단열차를 타며 책을 쓴 적도 있다. 그는 생의 마지막 열흘을 열차 안에서 보냈으며 모스크바 남부의 한 시골 역사에서 숨을 거뒀다.

　내가 열차에 의미를 부여하게 된 건 톨스토이를 읽기 시작한 이후부터다. 전공 때문에 억지로 읽기 시작한 책들인데 잔상은 꽤 진했다. 얼마나 많은 사람들이 톨스토이를 핑계로 기차역을 찾았을까? '밤기차 속에서도 그녀는 영국소설을 어느새 자기가 작품의 여주인공이 된 것 같이 열심히 읽는다'는 소설 구절은 열차를 타고 싶을 때마다 핑계 삼아 읊조리는 나만의 주문이 되었다.

애매하고 대수롭지 않은 순간

　　　　　모스크바에 가게 되었을 때 나는 마침내 육중한 시베리아 횡단열차에 올랐다. 저녁 6시, 이른 어둠이 깔리기 시작한 역은 사람들로 북적거렸다. '모스크바 사람 모두가 오늘 밤 여행을 하기로 작정한 것일까' 잠깐 멍청한 생각이 들 정도였다.

　4인 1실의 비좁은 침대칸이었다. 젊은 몽골인 부부 그리고 날카롭게 생긴 독일인 남자와 같은 칸을 사용했다. "즈드라스뜨브이

째." 어색한 발음으로 인사를 건네지만 다들 힐끗 쳐다볼 뿐 말이 없다. 객실은 너무 낡았고, 군청색 담요는 쾨쾨한 먼지와 좀약 냄새가 뒤섞여 있었다. 당혹스럽고 어색한 마음에 객실 밖으로 나와 버렸다. 어쩐지 쓸쓸해져 힘이 쭉 빠진 것이다. 열차표를 확인한 차장이 내민 하얀 시트를 안고 다시 안으로 들어갔다. 침대에 시트를 씌우고 나니 기분이 좀 나아지는 것 같았다.

몽골인 부부가 칸을 잘못 찾았다. 그들이 떠나자 나는 독일 남자와 둘만 남겨졌다. 나는 그냥 멍하니 누워 있었고 그는 말없이 카메라를 만지고 있었다. 시간은 덜컹거리는 기차에 밀려 저 멀리 흘러가버렸다. 우리 사이에는 어떤 교감도 존재하지 않는 것 같았다. 가방에서 책을 꺼내다 그와 눈이 마주쳐버렸다. 나는 그만 애매한 표정을 짓고 말았는데 남자가 들고 있던 카메라를 슬며시 건넨다. 사진을 찍어 달라는 줄 알고 손짓을 하니, 그가 웃으며 자신을 포토그래퍼라 소개한다. 그가 보여준 사진은 부드럽고 조용했다. 카메라를 든 사람은 자신의 마음을 사진에 담는다. 그래서 같은 대상을 찍어도 누가 찍느냐에 따라 느낌이 다르다. 그가 꽤 다정한 사람일지도 모른다고 잠시 생각했다.

아침 식사는 의외로 화기애애했다. 부족한 영어에 손짓과 눈짓을 섞으니 얼추 대화가 통했다. 우리는 빵과 치즈를 사이좋게 나눠

먹었다. 점심은 내가 우쭐거리며 내놓은 컵라면을 낄낄거리며 먹었다. 열차는 자주 연착했는데 역에 머무는 시간이 길어지면 밖으로 나가 사진을 찍고, 주민들이 파는 구운 옥수수와 만두, 생선튀김 등을 사먹었다. 모든 것이 대수롭지 않게 흘러갔다.

비, 증기, 그리고 속도: 위대한 서부 철도

벌써 며칠째 사나운 폭풍우가 몰아치고 있었다. 작은 언덕은 온통 질척한 진흙투성이가 돼버렸다. 언덕 위에는 한 노인이 내리는 비를 고스란히 맞으며 무언가를 기다리고 있다. 얼마의 시간이 지났을까. 저 멀리 검은 물체가 거대한 힘과 납득할 수 없는 속도로 다가온다. 굉음이 귓속을 파고들고 치솟는 연기가 대기와 충돌한다. 그것은 숨죽이게 만드는 위력이었다. 윌리엄 터너(William Turner 1775~1851)는 거대한 힘으로 돌진하는 증기 기관차의 속도에 매료되었다. 거칠고 야만적인 자연의 힘과 불안정한 기계의 대립에 완벽하게 압도당한 터너는 단 하루 만에 이 작품을 완성했다.

시베리아 횡단열차를 타본 사람들은 하나같이 열차 밖 풍경에 대해 이야기했다. 하얀 자작나무숲과 대평원이 환상적이라고 입을 모았다. 그러나 며칠 동안 굵은 빗방울이 창문을 두드리고 있었다. 거센 바람은 난폭하게 주위를 흔들었으며 안개인지 구름인지 알 수

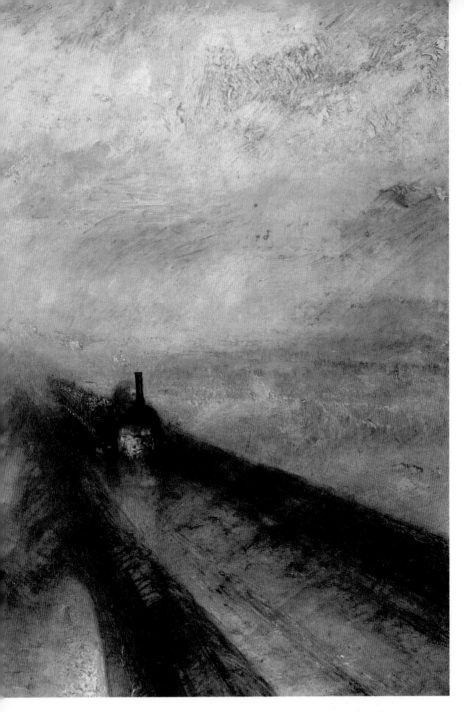

Joseph Mallord William Turner -
Rain, Steam and Speed: the Great Western Railway
조지프 말로드 윌리엄 터너 - 비, 증기 그리고 속도: 위대한 서부 철도
1844년 / 캔버스에 유채물감 / 121.8 cm × 91cm / 영국 런던, 내셔널갤러리

없는 것들이 자꾸 시야를 가렸다.

　순간 창문을 열고 싶은 충동에 사로잡혔다. 나는 망설임 없이 달리는 열차의 창문을 열었다. 천둥 같은 소리와 함께 거센 바람이 온몸을 휘감는다. 바람은 마치 짐승이 울부짖는 것처럼 날카로웠고 사나운 채찍처럼 살갗을 후려쳤다. 세포 하나하나가 깨어나는 기분이었다. 한동안 그대로 움직이질 못했다. 창문을 닫거나 고개를 돌릴 생각은 들지도 않았다. 눈앞에서 벌어지는 광경은 터너의 그림이었다.

어쩌면 바보 같은 일

　　　　　　한참을 졸았던 것 같다. 열차 안에는 지극히 '러시아스러운' 경고방송이 흘러나오고 있었다. 곰과 사슴이 뛰어나와 기관사가 브레이크를 걸 수도 있으니 객실에서 움직이지 말라는 것이었다. 분명한 건 이게 농담이 아니라는 거다. 열차는 지금 제주도 크기만 한 국립공원을 가로질러 가는 중이다. 그곳에는 열차에 탄 사람들보다 더 많은 수의 곰이 살고 있다고 했다.

　그렇게 곰을 피해가며 9334km를 달렸다. 지구 둘레의 4분의 1, 꼬박 6박7일을 열차 안에서 살았다. 그 시간은 예상보

다 훨씬 지루했고 지나친 감상을 나에게 강요하지도 않았다. 물론 멋진 남자와 이름 모를 역에 무작정 손을 잡고 내리는 일 따위도 일어나지 않았다.

짧은 인연이 끝나면 외부 세계와 단절된 기분만 한없이 찾아왔다. 어둠을 향해 돌진하는 꿈을 꾸는 것처럼 몽롱했다. 열차의 진동과 소리에서 벗어날 수 없으니 머리가 늦은 밤까지 요동을 쳤다. 순식간에 지나가버린 풍경은 잡을 수 없는 시간의 흐름을 보는 것 같아 어지러웠다. 7일 밤낮을 한 방향으로 달리던 열차 끝에는 일상과 가장 거리가 멀어 보이는 세상이 있을 뿐이었다. 게다가 더 쉽게 돌아가는 방법(비행기로는 고작 8시간이면 충분하다)은 다시 6박 7일의 시간을 열차에서 보낸 후에야 생각이 났다. 이 바보 같은 일을 누군가에게 털어놓으니 336시간을 열차에서 보내다니 정말 바보 같다며 웃는다. 오래전 일이라 제대로 따져 보기엔 무리가 있지만 어쨌든 바보 같은 행동이었다고 결론을 내린다.

그럼에도 불구하고 나는 다시 열차에 오르고 싶다. 이리저리 치이는 생활에서 슬그머니 몸을 빼 플랫폼에서 열차를 기다리고 싶다. 그리고 다시 지루한 시간을 보내고 보낸 후 세상 끝으로 다가가 다시 길을 잃고 싶다.

빈센트 반 고흐
Vincent Van Gogh,
1853~1890

후기 인상주의 화가.
서양 미술사에서
가장 위대한 화가로
손꼽힌다.
일생에 걸쳐 빈번한
정신질환과 가난에
시달렸으나 선명한 색채와
짧고 구불거리는
붓 터치로 매우 독창적이며
거친 방식으로 그림을 그렸다.
특유의 강렬함과
날카로울 정도로
생생한 느낌은
20세기 미술에 지대한
영향을 끼쳤다.

안녕, 나의 별

열여섯 살의 나는 상실의 아픔을 진하게 맛보고 있었다. 그것은 믿었던 친구의 배신이었다. 그때 나는 여느 평범한 학생들처럼 비슷한 친구들 서너 명과 어울려 다녔다. 잘 웃고 잘 떠드는 보통의 여학생이었다. 운 좋게도 전교 1등의 모범생부터 소위 좀 놀던 친구들까지 두루두루 사이가 좋았다. 그러던 어느 날, 우연히 본 친구의 다이어리에 깨알같이 적힌 나를 향

한 욕설. 뒤통수를 맞은 것 같았고 실컷 놀아난 기분이었다. 먼저 나에게 다가왔던 친구였기에 충격이 더 컸는지도 모른다. "내가 너한테 뭘 잘못했니?"라며 따지고 싶었지만 그러지 못했다. 어떤 이유라도 상처가 아물 것 같지 않았다. 대신 나는 아무렇지 않은 척하기로 결심했다. 모른 척, 괜찮은 척, 상처받지 않은 척. 친구와는 그 후로도 좋은 관계를 유지했다. 그때도 알았지만 지금 생각해도 난 참 나약하고 겁이 많았다.

몸이 약하다고 들었다. 선천적으로 폐가 좋지 않다고 했다. 여자인 나보다 덩치도 작았다. 열 살 이후로는 학교에 다니지 못했다고 했다. 다른 것보다도 나랑 동갑이라는 말을 들었을 땐 정말 깜짝 놀랐다. 엘리베이터에서 만났을 때 누나 말투로 "몇 학년이니?"라고 물어봤는데…. 세상에 저렇게 작은 애도 있구나 싶었다. 우리는 엘리베이터에서 가끔 마주쳤는데 오지랖 넓은 할머니의 초대로 그 애가 우리 집에 놀러 오면서 본격적으로 친해졌다. 햇볕에 그을린 얼굴, 땀에 젖은 체육복의 남학생들에게 익숙해 있던 나는 작고 하얀 그 애가 동갑이라는 사실을 자꾸 잊었다. 그 애는 자신의 작은 체구에 대해 그리 걱정하지 않는 눈치였다. 언젠가는 자랄 것이라고 막연하게 생각하는 것 같았다. 그 애는 삼각함수가 뭔지도 몰랐고 야간자율학습 따위는 해본 적도 없었지만 에밀리 디킨슨의 시를 줄줄 암송했고 토성, 시리우스와 같은 별에 대한 이야기를 밤새도록 할

221

수 있었다. 자기만의 우주에서 살아가는 아이였다. 소년은 턱을 괴는 버릇이 있었는데 무언가를 골똘히 생각하는 것 같기도 했고 때로는 세상만사에 관심이 없어 보이기도 했다.

놀이터 구석에 쭈그려 앉아 우는 나를 발견한 것은 그 애였다. 친구의 다이어리를 본 날이었다. 누군가에게 죽도록 미움받고 있었고 그 상대가 친하다고 믿었던 친구였다는 사실은 사춘기 소녀에게는 슬프고 잔인한 일이었다. 터져 나오는 눈물을 꾸역꾸역 누르고 있었으니 내 얼굴은 아마 잔뜩 일그러져 있었을 것이다. 아무도 모를 거라 생각했는데 창피했다. 황급히 눈물을 닦고 자리를 피하는데 그 애의 목소리가 뒤따랐다.

"우리 별 보러 갈래?"

밤 12시 같은 자리에서 다시 만나기로 하고 헤어졌다. 거실이 조용해지자 난 담요를 돌돌 말아 가방에 쑤셔 넣고는 뒤꿈치를 들고 살그머니 집을 빠져나왔다. 그 애는 놀이터에 먼저 나와 있었다. 커다란 천체망원경을 들고 엉거주춤 서 있는 그 애의 볼록한 바지 주머니에는 억지로 쑤셔 넣은 귤이 고개를 내밀고 있었다.

언제나처럼 조용한 밤이었지만 그날은 미묘한 냄새가 났다. 한밤의 놀이터는 어딘가 신비로운 구석이 있었다. 달빛은 순하고 부드러웠다. 나무의 흔들림이 느껴졌다. 나쁜 짓 같은 행동을 하고 있

다고 생각하니 오묘한 표정이 저절로 지어졌다. 모두 숨죽인 밤, 우리는 그렇게 별을 봤다. 별을 그렇게 자세히 또 오래 본 건 그때가 처음이었다. 까만 밤하늘에 잘게 부서진 은빛 별들은 여기저기서 반짝거렸다. 작은 렌즈를 통해 보이는 우주는 경이로웠다. 별이 쏟아지는지 내가 별들 사이로 쏟아지고 있는지 모를 지경이었다. 반짝이는 안개꽃밭에 누워 있다면 이런 느낌일까 생각했다. 길을 잃고 헤매다가 비현실의 시공간 속에 들어온 것 같았다. 눈을 깜빡이면 사라져버릴 것 같아 겁이 나기도 했다. 우리는 별이 사라질 때까지 별을 봤고 따뜻해진 귤을 사이좋게 나눠 먹었다. 그리고 기억도 나지 않는 대화를 나눴다.

일주일이 넘도록 열병에 시달리던 화가가 마침내 눈을 떴을 때 천장에 난 작은 창문으로 쏟아져 들어온 것은 빛나는 별이었다. 고흐(Vincent Van Gogh, 1853~1890)는 서둘러 화구를 챙겨 강가로 나갔다. 며칠 전 자른 오른쪽 귀가 욱신거리기 시작했지만 그는 개의치 않았다. 강물 소리가 선명했다. 이름 모를 풀벌레 소리와 성당의 나직한 종소리도 그 자리에 있었다. 까만 밤, 별들은 알 수 없는 매혹으로 빛나고 있었다. 강물에 반사된 빛이 춤을 추듯 일렁거렸다. 그날 고흐는 모자 위에 촛불을 올리고 밤새도록 그림을 그렸다.

〈아를의 별이 빛나는 밤〉과 마주했을 때 캔버스에서 별빛이 터

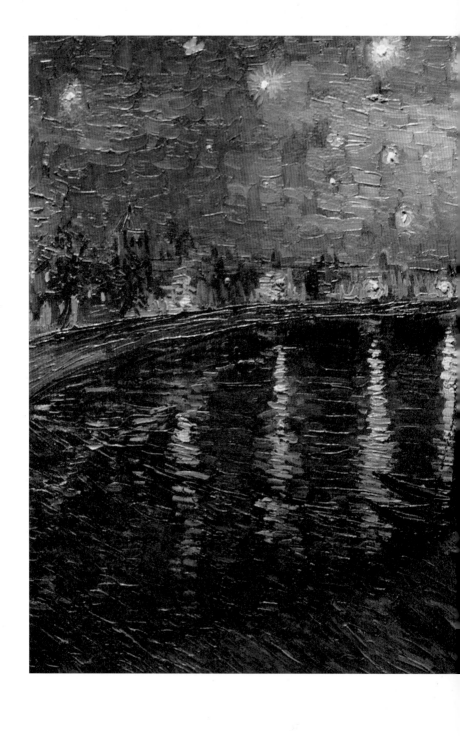

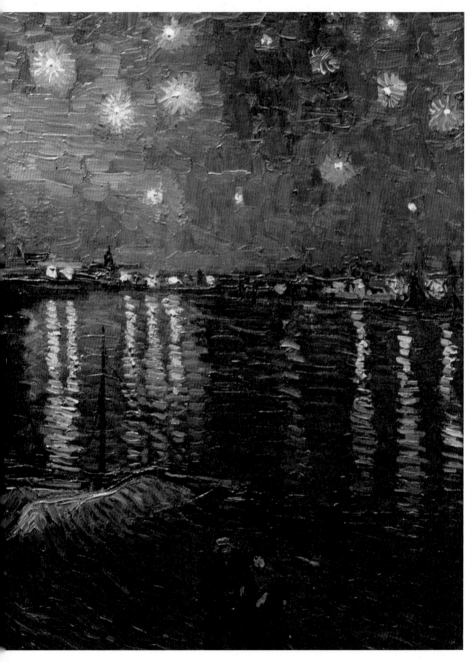

Vincent Van Gogh - Starry Night Over the Rhone
빈센트 반 고흐 - 아를의 별이 빛나는 밤
1888년 / 캔버스에 유채물감 / 72.5cm × 92cm / 프랑스 파리, 오르세 미술관

지는 소리가 들리는 것 같았다. 튜브에서 바로 짜내어 바른 듯 두꺼운 물감의 흔적은 마치 화가가 바로 몇 초전에 붓질을 한 것 같은 착각마저 불러일으켰다. *별들은 여전히 빛나고 있었다. 그때의 밤들과 쌍둥이처럼 닮아 있었다. 가슴이 두근거렸고 애틋함이 밀려왔다. 그림 속 손을 맞잡은 남녀의 모습이 낯설지 않았다.*

그 해 가을이 끝날 때 즈음 나는 이사를 했다. 그 후 그 애의 소식은 들은 적이 없다. 그동안 도시의 밤은 너무 밝아졌다. 많았던 별들도 거의 사라졌다. 눈을 감으면 그날의 별들이 쏟아져 내리는데 눈을 뜨면 유리창 너머 희뿌연 하늘뿐이었다. 그러나 보이지 않는다고 그 자리에 없는 건 아니다. 그 애는 지금도 어디선가 별을 찾고 있는지 모른다.

구스타브 카유보트
Gustave Caillebotte,
1848~1894
인상주의 화가.
19세기 변화하는
파리의 풍경을
독특한 구도와 치밀한 구성,
대담한 원근법,
간결한 색채로
화폭에 담았다.
막대한 유산으로
인상주의 동료들의
작품을 구입했으며
작품 모두를 프랑스
정부에 기증했다.

비
오는 날
우연히

아 침 부 터 비 가 내 린 다 . 어제도 내렸는데 참 자주도 내린다. 무심하게 창밖을 바라보다 한참이 지나서야 비 오는 걸 알아챘다. 하늘이 잔뜩 흐린 걸 보니 쉬이 멈출 것 같지 않은 비다. 계획한 외출을 취소하고 집에 있기로 했다. 4월이 되면서 종종 비가 내리고 있다. 툴툴거리다 어딘가에서 '에이프릴샤워*(April Shower)*'에 대한 이야기를 들었다. *4월의*

비는 겨우내 잠들어 있는 자연을 깨우는 비라고. 비가 흠뻑 내려야 비로소 봄이 시작된다고.

비 오는 날에 대해 주변에 물으니 대답이 둘로 나뉘었다.

"비 오는 거 딱 질색이야. 질퍽질퍽하고 축축하기만 하잖아."

"비 오는 날은 운치가 있어서 좋아. 뭔가 개운한 느낌도 들고."

도시에서 나는 비를 좋아하지 않았다. 비만 왔다 하면 '눅눅해진 김'이 되어버린 느낌이 들었다. 볼에 달라붙는 머리카락이 싫었고 축축해진 신발도 싫었다. 지하철에서 내 살에 닿는 타인의 젖은 우산은 견디기 힘들 정도였다. 사람들은 축축한 서로를 피한다. 빗물을 털어내는 손에는 짜증이 묻어난다. 거리의 차들은 왜 이렇게 빵빵거리는지. 도시의 비는 오래도록 지켜봐도 정들지 않았다.

자연과 가까이 살게 되었다고 해서 갑자기 비가 좋아진 것은 아니다. 비는 여전히 질퍽했고 우울했다. 하지만 그동안 놓치고 지나친 하나를 발견했는데 그것은 아주 자연스럽고 우연한 순간에 찾아왔다. 그날 나는 운전을 하고 있었다. 시골길이었고 장대비가 내렸다. 주위에는 나 말고 아무도 없었다. 그때 내가 왜 그랬을까 생각해보면 이유는 알 수 없다. 하여튼 난 차를 갓길에 세웠고 시동도 껐다. 그런 다음 창문을 두드리고 나뭇잎을 흔들고 젖은 흙 위로 툭툭 떨어지는 빗소리에 귀를 기울였다. 창문 틈으로 훅 하고 비 냄새

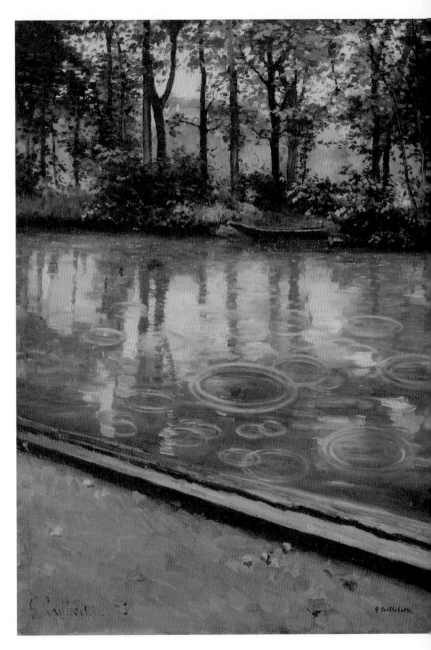

Gustave Caillebotte - The Yerres, Rain

구스타브 카유보트 - 비 내리는 예르

1875년 / 캔버스에 유채 / 59cm × 81cm / 미국 인디애나, 인디애나대학교 아트 박물관

가 스며들었다. 그것은 비의 기적이었다. 자신의 존재를 알리려는 듯 비는 닿는 곳마다 흔적을 만들어냈다. 가만히 눈을 감고 소리에 집중하자 신기하게도 젖은 소매 끝이나 신발 속 살짝 불어난 발가락 같은 것들이 점점 희미해졌다. 세상으로부터 완전히 멀어진 느낌마저 들었다. 모든 것에서 멀리 떨어져 이 세상 끝에, 고요의 한복판에 서 있는 기분이 들기도 했다.

잔잔히 흐르는 강물에 빗방울이 톡 하고 떨어지자 동그라미 하나가 만들어졌다. 빗방울 하나에 동그라미 하나, 빗방울 두 개에 동그라미 두 개가 생겨난다. 순식간에 떨어진 빗방울은 그보다 더 짧은 순간으로 물에 녹아든다. 작은 파장이 넓게 퍼지더니 이내 흩어져버린다. 톡톡 떨어지던 빗방울이 후드득 소리를 내기 시작하자 동그라미들이 춤을 추듯 생겼다 사라진다. 소리도 경쾌하다. 나무와 풀, 강 그리고 땅 사이사이로 떨어지는 빗방울에서는 제각각 다른 소리가 난다. 마치 비의 간지럼에 웃음소리가 새어나고 있는 것처럼.

프랑스 화가 구스타브 카유보트(Gustave Caillebotte, 1848~1894)는 일상의 소소한 풍경에 관심이 많은 화가였다. 강물 위로 통통 떨어지는 빗방울과 물의 파장이 만들어내는 리듬감을 담은 〈비 내리는 예르〉는 일상을 바라보는 카유보트의 독특한 감성을 잘 보여주는 작품이

다. 카유보트는 무작위로 포착된 순간을 예술의 대상으로 삼았다. 하다못해 흔히 내리는 빗방울에도 예술적 가치를 부여했다. 매우 사실적으로 그린 작품이지만 자세히 보면 화가의 붓놀림은 자유롭고 경쾌하다. 마치 빗방울이 톡톡 터지는 것처럼. 그림 속에서 후드득하는 빗소리가 들리는 것 같다.

카유보트는 인상파 화가 가운데 가장 흥미로운 인물이다. 우리가 현재 오르세 미술관에서 인상파 화가들의 수많은 걸작을 감상할 수 있는 수혜를 누리는 것은 모두 카유보트 덕분이라고 해도 과언이 아니다. 화가보다는 수집가로 더 유명하던 카유보트는 아버지에게 물려받은 막대한 유산으로 친구인 인상주의 화가들을 경제적으로 후원했다. 그는 친구들의 작품을 꾸준히 구입했고 전시회를 열도록 자금을 지원했다. 모네에게는 화실을 얻어주었으며 르누아르의 아들 피에르의 대부가 되어주기도 했다. 인상주의 작품의 최초 수집가가 바로 카유보트다. 1894년 세상을 떠났을 때 그가 남긴 컬렉션에는 모네, 마네, 르누아르, 시슬레, 피사로, 드가, 세잔의 중요한 작품 68점이 포함되었다. 그는 이 작품들을 프랑스 정부에 기증하면서 모든 작품들이 미술관에 전시되어야 한다는 전제를 달았다. 하지만 당시만 해도 인상주의 화가들은 손가락질의 대상이었다. 루브르 박물관은 카유보트의 기부를 끝내 거부했다. 결국 그의 주옥같은 컬렉션은 지금의 오르세 미술관에 자리하게 되었다.

집에 돌아와보니 빗물을 머금은 자리마다 햇살이 스며들고 있었
다. 처마 끝에는 물기가 대롱대롱 매달려 있다. 직박구리 두 마리가
그 옆에서 도리질을 하며 비를 털어낸다. 이름 모를 풀들은 불쑥불
쑥 흙을 밀어올리고 노란 꽃들이 병아리마냥 보송보송 피어난다.

"비를 흠뻑 맞아도 싹을 틔우지 못한 놈들은 툭툭 쳐서 깨워줘야
하는 거란다."

언젠가 할아버지가 해준 말이 떠올랐다. 이사를 오면서 심었는
데 아직도 마른 잎을 매달고 있는 사과나무를 발로 툭툭 치며 속삭
였다.

"잠꾸러기야. 언제까지 잠만 잘 거야. 하루 종일 빗소리를 듣고
도 모르겠어? 빨리 일어나. 봄이 왔단 말이야!"

아메데오 모딜리아니
Amedeo Modigliani,
1884~1920

이탈리아 화가.
피렌체와 베네치아의
미술학교 졸업 후
1906년 파리에 정착해
세잔과 조각가 브랑쿠시에
몰두하며 독자적인
화풍을 발전시켰다.
거침없는 선, 단순한 형태,
미묘한 색채로 표현된
긴 얼굴의 초상화로
유명하지만 생전에
인정받지 못했고
가난하게 살았다.

그때,
눈물샘이
터지려는 순간

살 다 보 면 울 고 싶 을 때 가 있 다 . 눈물만 찔끔 흘리는 정도로는 부족하고 어린아이처럼 엉엉 울고 싶어지는 순간. 그런 때는 위로도 거추장스럽고 그저 다 쏟아냈으면 싶다. 텅 빈 거실, 죽어버린 식물, 구멍 난 양말, 식어버린 커피, 칠이 벗겨진 창틀…. 존재의 의미를 상실해버린 것들 앞에서 그만 울고 싶어지는 것이다. 그런데 대부분의 경우 좀처럼 울음이 터지지

않는다. 감정을 토해내는 방법을 배우지 못했기 때문이다. 그러니 *눈물샘을 자극해줄 무언가가 절실해진다. 눈물샘은 쓰라린 좌절과 상실의 아픔이 깊을수록 묵직해지다 비극적 죽음에 이르러 툭하고 터진다.*

며칠 전부터 아메데오 모딜리아니(Amedeo Modigliani, 1884~1920)가 그린 여인의 초상화가 아른거린다. 길고 가는 목과 처진 어깨, 비스듬히 기울어진 얼굴의 여인. 몸짓은 고양이처럼 우아하고 나른해 보이지만 눈빛은 상념에 잠긴 듯 공허해 보인다. 모딜리아니가 그린 그림 속 인물들은 대개 눈동자가 없다. 까맣고 파랗고 때론 초록의 색이 눈을 대신한다. 그림 속 여인의 눈은 회색으로 채워져 있다. 하지만 그녀는 계속해서 어딘가를 응시한다. 그 처연한 시선이 닿는 곳은 어디일까. 여인의 주위로 까닭 모를 슬픔과 애잔함이 맴돌고 있는 것 같다.

1917년 파리 몽파르나스, 가난한 무명화가인 모딜리아니는 불확실하고 위태로운 시간을 살아가고 있었다. 그는 싸구려 술에 빠져 있었다. 때론 약에 취해 거리를 배회했다. 자신의 그림은 빵 한 덩어리와 술을 사기 위해 헐값에 팔아 치웠다. 모딜리아니의 병적인 방황을 멈추게 할 수 있는 사람은 아무도 없어 보였다.

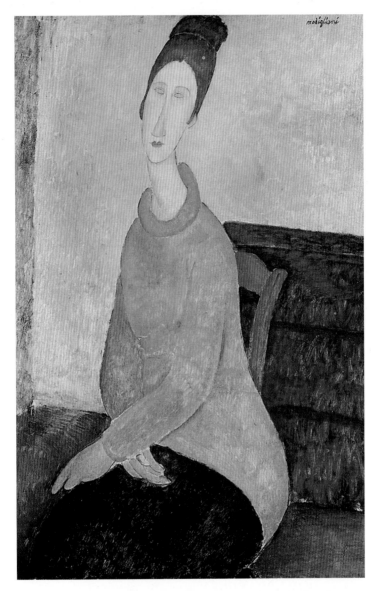

Amedeo Modigliani - Jeanne Hebuterne In A Yellow Sweater
아메데오 모딜리아니 - 노란 스웨터를 입은 잔 에뷔테른
1919년 / 캔버스에 유채물감 / 65cm × 100cm / 미국 뉴욕, 구겐하임미술관

생활은 가혹할 만큼 궁핍했다. 모딜리아니의 그림은 인기가 없었는데 딸이 태어나면서 생활은 더욱 쪼들렸다. 게다가 잔은 둘째를 임신한 상태였다. 벽에 곰팡이가 잔뜩 낀 아틀리에는 낡은 침대와 캔버스, 굴러다니는 통조림 몇 개 빼고는 아무것도 없었다. 그림을 그리는 모딜리아니는 끊임없이 기침을 해댔다. 때론 피를 토하기도 했다. 그럴 때마다 잔은 친정 부모에게 찾아가 구걸하다시피 도움을 요청했다.

그날 처음으로 모딜리아니가 자화상을 그렸다. 아끼던 갈색 코트를 꺼내 입더니 파란 스카프까지 둘렀다. 그러고는 벽난로에 옆에 세워둔 거울에 자신의 모습을 비추더니 이내 빠른 손놀림으로 그림을 그려 나갔다. 그 모습을 지켜보던 잔이 불룩한 배에 가만히 손을 올렸다. 뱃속의 아기가 신호를 보내듯 힘찬 발길질을 하고 있었다. 하지만 그녀의 표정은 슬픔으로 가득했다. 자신이 할 수 있는 일이 이제 아무것도 없다는 사실을 그녀는 짐작하고 있었다. 모딜리아니는 무언가에 쫓기는 사람처럼 쉬지 않고 그림을 그렸다. 고열로 정신이 희미해져갔지만 그는 붓을 놓지 않았다. 그리고 마침내 그림이 완성됐다. 모딜리아니는 자화상에 서명을 하고 잔 옆에 몸을 뉘였다. 잔은 그런 모딜리아니를 아기처럼 품에 안았다. 그것이 마지막이었다.

1920년 1월 24일 모딜리아니는 눈을 감았다. 사인은 결핵성 뇌막염이었다. 잔은 차갑게 변한 모딜리아니의 입술에 깊은 입맞춤을 했다. 그리고 연인의 장례식 날 아침 그녀는 아파트 6층에서 몸을 던져 자살했다. 한 달 후면 둘째가 태어날 예정이었다. 두 사람은 페르 라셰즈에 함께 묻혔다.

서른여섯 그리고 스물둘. 예술의 광기에 잠식당한 화가와 더 이상 헌신할 수 없었던 여자의 비극적인 죽음은 슬픔을 정조준 한다. 완전히 실패한 인생 같은 인생들. 하지만 인생이란 때로는 이 정도면 충분하다. 잔의 눈빛은 여전히 텅 비어 있다. 그 무엇과도 비교할 수 없고 어떤 말로도 위로할 수 없는 깊은 슬픔. 깊고 차가운 우물처럼 그녀의 눈빛은 끝 모를 심연을 담고 있다. 그 심연을 이해한다고 말한다면 거짓말이다. 눈시울이 붉어지고 있다.

폴 고갱
Paul Gauguin,
1848~1903

후기 인상주의 화가.
원근법을 무시한
화면분할 방식,
강렬한 색채의 실험,
현실과 상상을 결합한
장식적인 화풍으로
독창적인 예술 세계를 펼쳤다.
상징성과 내면성,
비(非)자연주의적 경향은
20세기 회화가 출현하는 데
근원적인 역할을 했다.

일상으로
부터의
탈출

하루는 매일 아침 현관 입구에 떨어져 있는 조간신문처럼 감동 없이 찾아온다. 거울 속 나는 늘 똑같은 모습이고 각종 우편물과 공과금 고지서들이 잔뜩 쌓인 책상이며 아침의 흔적이 고스란히 남은 거실, 싱크대에 가득한 설거지거리는 지루하기 짝이 없다. 파란만장한 인생을 기대한 건 아니지만 이렇게 지루한 삶이라니. 책을 읽으려 해도 내키지 않는다. 친구를 만

나도 별 볼 일 없다. 다른 이와 균형을 맞추는 사이 하루는 어영부영 지나고 우물쭈물하는 사이에 일주일, 한 달이 훌쩍 흐른다. 재미없다는 단순한 수사로는 표현할 길이 없는 달갑지 않은 일상의 반복. 진부한 시간은 나를 아무 의욕도 없는 공허한 상태로 만들곤 했다.

이럴 때는 정해진 궤도에서 벗어나야 한다. 거창한 의미는 아니고 쳇바퀴처럼 반복되는 일상에 뜻밖의 무언가를 끌어들이는 정도면 충분하다. 습관적인 사고와 행동의 조각들에서 살짝 벗어나는, 이를 테면 돌이킬 수 있는 가벼운 일탈 같은 것.

나에게 일탈은 여행과 동의어다. 장소는 중요치 않다. 낯섦을 경험하고 그리울 것을 만들 수 있는 곳이라면 어디든 괜찮다. 조용한 바닷가 마을, 운치 있는 호숫가, 낯선 산행 정도? 좀 더 욕심을 낸다면 중세의 낭만이 가득한 프라하의 뒷골목이나 누구에게나 꽃목걸이를 걸어준다는 네팔의 산간마을도 좋겠다. 짐은 되도록 대충 싼다. 이런 일탈은 훌쩍 떠나는 것이 가장 좋은데, 계획하고 이것저것 따지는 사이 주저하고 싶은 마음이 스멀스멀 올라오기 때문이다. 불안한 마음을 짐짓 모른 체하며 낯선 곳에서 느끼는 자유, 그 불온한 냄새만을 쫓아 집을 나선다. 그곳에 가면 쪼그라든 마음을 빵빵하게 채울 수 있을 것 같다. 지루한 삶에 예기치 않은 짜릿함이 찾아올 것만 같아 마음이 설렌다. 사실 잠시라도 타성을 벗어버릴 수

있다면 별다른 흥분이 없어도 괜찮다.

나의 일탈은 이처럼 별 볼일 없는 몸부림일 뿐이지만 누군가의 일탈은 미술사에 한 획을 그은 중대한 사건이 되었다. 아마추어 화가이자 인상주의 회화 수집가인 폴 고갱(Paul Gauguin, 1848~1903)은 파리 증권거래소에서 안정적인 일을 하고 있었다. 그러나 1883년 그는 그림에 전념하기 위해 일을 그만두고 여행을 떠났다. 고갱은 매우 열정적인 순례자였다. 그는 루앙을 시작으로 브르타뉴, 퐁타방, 마르티니크 섬 등 많은 곳을 돌아다니며 자신의 예술 영역을 넓혀갔다. 그에게 자유는 창작의 에너지였다.

1891년 어두운 화실에 처박혀 그림을 그리던 화가는 또 한 번의 일탈을 감행했다. 때 묻지 않은 원시의 자연에 간다면, 문명의 지배에서 자신을 구제함과 동시에, 그토록 찾아 헤매던 인간 본연의 사고와 감정을 발견할 수 있으리라 믿었기 때문이다. 당시 고갱의 삶은 절망적이었다. 화가로서 인정받지 못했고 앞으로 그럴 가능성도 없어 보였다. 여기에 잇따른 고흐 형제의 죽음과 생활고는 고갱을 깊은 나락으로 빠트렸다. 오직 타히티만이 희망이었다. 1891년 4월, 63일간의 긴 항해 끝에 고갱은 마침내 타히티에 도착했다.

고갱의 일탈은 캔버스 위에서도 계속됐다. 인상주의에서 출발한

그의 작품세계는 타히티의 원시 자연과 만나면서 새로운 화풍으로 전개된다. 그는 색채에 대한 참신한 접근법을 개발했고, 현대 미술에 완전히 낯선 주제를 들여온다. 그의 캔버스는 점차 강렬한 색채의 실험장이 되어갔다. 고갱은 현실과 상상을 결합해 자신만의 독창적인 화풍을 완성했다. 원시 속에는 원초적 욕구가 넘실거렸다. 고갱은 뜨거운 태양이 내리쬐는 열대 풍경과 살아 꿈틀대는 자연, 부끄러움을 모르는 검은 피부의 여인들에 매료되었다. 그는 관능적 환희와 원시의 신비가 어우러진 작품을 쏟아냈다. 있는 그대로의 자연이 아닌 고갱의 내면으로 녹아든 열대 낙원에 대한 다양한 감정이 캔버스에 오롯이 새겨졌다. 평생 추구한 원초적인 예술세계, 그에 대한 답을 타히티에서 찾은 것처럼 고갱은 그림에 열중했다.

두 명의 원주민 여인이 나무 아래 앉아 있다. 두 눈을 지그시 감은 채 피리를 연주하는 여인과, 타히티 전통의상인 흰 파레오를 입고 우리를 향해 호기심 어린 시선을 던지는 여인이다. 화면 앞으로 붉은 개 한 마리가 코를 킁킁거리며 걸어가고 뒤로는 한 무리의 여인들이 고대 돌조각 앞에서 춤추는 의식을 벌인다. 이국적인 풍경 속에서 자연, 신, 인간, 동물 그리고 춤과 음악까지 모든 것이 조화롭게 어우러져 있다. 고갱은 열대의 색을 빛나게 재현해 원주민들의 모습을 매우 장식적으로 그려냈다. 강렬한 색의 대비는 작품은 더욱 신비스럽게 만든다. 물 흐르듯이 유연한 선은 평화로움을 한

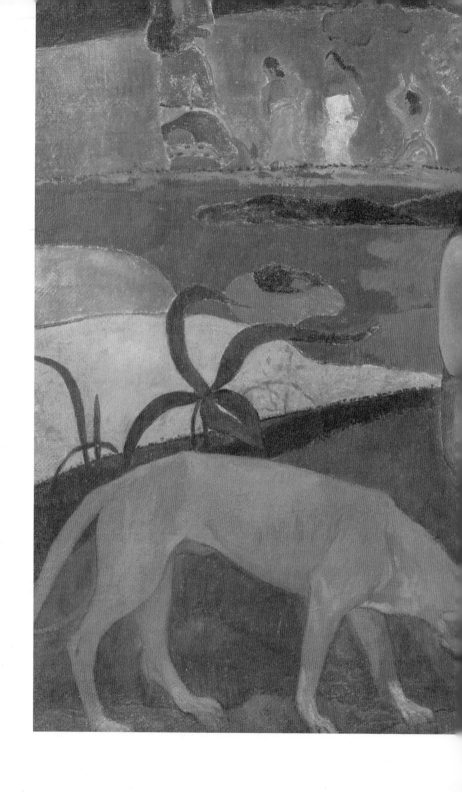